KB122598

공감의 도시를 위한 커뮤니티디자인

공감의 도시를 위한 커뮤니티디자인

—

인쇄 2014년 11월 20일 1판 1쇄 **발행** 2014년 11월 25일 1판 1쇄

지은이 이석현 **펴낸이** 강찬석 **펴낸곳** 도서출판 미세움 **주소** (150-838) 서울시 영등포구
도신로51길 4 **전화** 02-703-7507 **팩스** 02-703-7508 **등록** 제313-2007-000133호.
홈페이지 www.misewoom.com

정가 15,000원

—

이 도서의 국립중앙도서관 출판예정도서목록(CIP)은 서지정보유통지원시스템 홈페이지(http://seoji.nl.go.kr)와
국가자료공동목록시스템(http://www.nl.go.kr/kolisnet)에서 이용하실 수 있습니다.
CIP제어번호: CIP2014031259

—

ISBN 978-89-85493-86-4 03600

공감의 도시를 위한

커뮤니티 디자인

이 석 현 지음

이 책을 커뮤니티디자인의 현장에서

고군분투하고 있는

많은 주인공들에게 바칩니다.

새로운 도시재생의 접근,
커뮤니티디자인

격동의 20세기가 지나고 21세기의 새벽이 한창 밝아 오고 있습니다. 20세기는 인류 역사를 통틀어 가장 큰 규모의 세계전쟁이 두 차례 있었고, 교통과 통신의 발달로 인한 세계화와 정보화가 가속화되었으며, 과학기술의 발달로 인류는 이제 지구 밖으로 그 발자취를 확대해 나가고 있습니다. 우리의 도시도 자연의 위협으로부터의 도피처 차원을 넘어 인류문명 발달의 증거로서 확대되었고, 그 구성원 역시 끊임 없는 교류를 통해 다양해지고 있습니다. 민족과 계층의 개념은 이제 국경을 넘어 새로운 방향으로 진화하고 있으며, 대립과 소통의 과정을 통해 새로운 사회계층이 형성됨과 동시에 새로운 도시형태와 구성원의 자세를 요구하고 있습니다. 돌이켜보면 인류 역사에서 20세기는 가장 혁명적이고 급진적인 도전과 변화의 시기였다고 해도 지나치지 않습니다.

그러나 한편으로 20세기는 과학과 문명의 급격한 발달로 인해, 기존 도시 구성원들의 기반이 되었던 기본적인 관계와 뿌리가 흔들려버린 반성의 시기였습니다. 또한 끊임없이 진행된 도시화와 이민과 같은 인구이동의 파고로 인해 도시가 가진 문화의 정체성은 새롭게 정의 내려져야 했습니다. 전쟁 복구와 도시 개발로 인한 도시인구의 확장과 집중은 지역

과 인간관계를 근간으로 조성된 도시문화를 흔들어, 사람을 위해 도시가 존재하기보다 도시 그 자체의 생존과 유지를 위해 사람이 존재하는 상황이 생겨나기도 하였습니다. 유비쿼터스와 스마트 등의 온라인을 기반으로 한 정보통신의 발전은 대중소통의 혁신을 가져왔지만, 만남과 소통을 직접적인 사람 간의 관계에서 가상현실 속의 관계로 한정시켜 도시 구성원들의 유대를 더욱 약화시켰습니다.

분명, 이와 같은 100여 년간의 거침없는 변화 속에서 우리는 도시와 마을에서의 삶과 사람과의 관계를 다시 바라봐야 했고, 그 속에서 우리가 살아나가야 할 도시에서의 삶을 다시 치열하게 고민해 나가야 했습니다. 그리고 그 열쇠는 거대해지고 복잡해진 도시 속에서 단절된 사람 간의 관계를 원점으로 다시 돌아가 '인간이 사는 도시'로 만들어나가는 것으로 정리되고 있습니다. 그 대안으로 제시된 '창조도시'와 '지속가능한 도시', '생태도시', '문화도시' 등의 개념 역시 이러한 고민을 현실적으로 해결해 나가기 위한 철학이 반영된 것입니다.

21세기의 도시는 20세기의 모험과 실험, 그리고 반성의 토대 위에 새로운 대안을 모색하기 위해 거대한 항해를 해나가고 있습니다. 그 첫 목적

지는 '인간의 감성을 품은 도시', 즉 사람이 중심이 되는 도시로의 '재생'입니다. 저는 이것을 압축시켜 '공감의 도시'라고 이야기하고자 합니다. 이것은 도시가 사람들이 살만한 공간이 되는가, 그렇지 않으면 소외의 장이 되는가를 결정짓는 중요한 문제입니다. 그리고 기본적인 철학이자 해법이 커뮤니티디자인이라고 이야기하고 싶습니다.

많은 사람들은 커뮤니티디자인을 왜 하는가에 대해 의문을 가지고 있습니다. 이에 대해 어떤 사람은 마을의 발전을 위해서라고, 어떤 사람은 잘사는 마을을 만들기 위해서라고 이야기합니다. 한편에서는 사람들과의 관계를 회복시켜 안전하고 소통하며 살아갈 수 있는 마을을 만드는 방법이라고 이야기합니다. 다 정확한 답변입니다.

그럼에도 저는 그보다 커뮤니티디자인은 이제 도시가 직면한 '소외', '해체'에서 사람이 사람답게 '생존'해 나가기 위한 절실한 방법이라고 생각합니다. 이를 통해 문을 열고 들어가야만 도시 속에서의 소통과 복지, 활성화, 자생 등이 가능해지는 것입니다. 이는 커뮤니티디자인의 핵심이 '자치自治'이고, 자치는 바로 도시의 삶에서 주인이 되기 위한 자세의 문제이기 때문입니다. 커뮤니티디자인이 마을에서의 삶의 '방법'이자 '철학'이라는 의미는 바로 여기서 나온 것입니다. 또한 그것은 세계의 많은 도시가 마을만들기, 주민자치, 커뮤니티디자인, 마치즈쿠리 등의 많은 이름으로 도시를 스스로 꾸려가고 있는 이유이기도 합니다.

이렇듯 커뮤니티디자인은 그 중요함에도 불구하고 우리가 커뮤니티디자인을 대하는 자세는 아직 미숙하기만 합니다. 커뮤니티디자인이 연례적인 이벤트로 진행되는 곳도 적지 않고, 마을의 물리적인 환경을 스스로 정리하는 것으로 이해하고 있는 곳도 적지 않습니다. 행정의 양적 성과로

이해되는 경우도 있고, 자신들만의 '성'과 '상자'를 만드는 도구로 활용하고 있는 단체도 적지 않은 상황입니다. 물론, 우리가 역사적으로 시민들이 중심이 되어 지역을 자율적으로 운영해 본 경험의 부족도 그 원인이될 수 있으나, 행정과 주민 스스로의 커뮤니티디자인 '가치'에 대한 이해와 지속성 부족이 가장 큰 원인일 것입니다.

기존의 개발 중심의 도시 성장과정에서는 주민들은 항상 지역개발과정비에서 소외되기 일쑤였고, 행정과 전문가가 수립한 계획에 따라 살거나 떠날 수밖에 없는 상황이 일반적이었습니다. 그렇게 만들어진 도시와마을에서 우리는 이웃이 누구인지도 잘 모르고, 서로가 서로에 대해 깊이 있는 이야기를 나누기도 힘들었습니다. 그 결과, 누가 다치건, 누군가위험에 처했건, 누군가 즐거운 일이 있건, 지역에 큰 문제가 닥쳤건 그것은 각자의 문제이지 우리의 문제라고 느끼지 않는 생활에 점차 익숙해지고 있었습니다.

휴대폰과 인터넷의 발달로 가상공간에서의 소통은 늘어나고 있으나,실생활에서는 서로를 외면하는 모습도 우리의 일상적인 풍경이 되어가고있습니다. 우리 도시의 미래 모습이 그렇게 아름다울 것으로 예상되지 않는 것도, 우리가 서로 간에도 소외되고 있는 시간이 점점 많아지고 있기때문일 것입니다. 따라서 지금이 그 어느 때보다 서로에게 다소 불편함이 생기더라도, 우리가 일상에서 나누고 의지하는 소통과 교류를 기반으로 한 사람냄새 나는 공간을 스스로 찾아나가야 할 절실함이 요구되는시기임에 분명합니다.

커뮤니티디자인은 우리가 우리 마을의, 도시의, 공간의 주인이 되는 방법 또는 생각이라고 할 수 있습니다. 그리고 공감의 도시는 그러한 커뮤

니티디자인을 통해 근간이 만들어진 곳입니다. 지금까지는 누군가 해주었던, 아니면 만들어 두었던 곳에 자신이 맞추고 살았었다면 커뮤니티디자인은 우리 공동체 스스로의 가치를 만들고 가꾸어나가는 것입니다.

돌이켜 보면 커뮤니티디자인은 우리 도시가 현대화되기 이전의 시대에는 너무나 자연스러운 모습이었습니다. 마을에 큰 우환이나 위기가 닥쳤을 때 주민들이 모여 토론하고 해결방법을 찾아 그 문제를 헤쳐나가고 경사가 있을 때도 다 같이 즐거움을 나누던 것이 불과 5,60년 전의 풍경이었습니다. 어려움과 기쁨을 나누는 것이 우리의 미풍양속이었고, 그러한 삶의 방식과 요구에 맞추어 마을의 풍경도 자연스럽게 형성되어 갔었습니다. 커뮤니티디자인은 사실 새로운 것이 아닙니다. 우리가 잊고 있었던, 서로에 책임을 지고 마을을 같이 가꾸는 전통의 '재생'이라고 할 수 있습니다. 전통과 지속성, 정체성 같은 것은 굳이 주장하지 않더라도 그 안에서 자연스럽게 생겨나는 것입니다. 커뮤니티디자인이란 낯선 용어로 우리가 부르고 있지만 명확히 부를 단어가 없었을 뿐, 커뮤니티디자인은 이미 우리 삶의 일부이자 방식이기도 한 것입니다.

물론 커뮤니티디자인을 진행하는 과정은 매우 힘듭니다. 사람이 자기 본연의 모습을 지키는 것도 얼마나 힘든데 하물며 그 많은 사람들이 모여 생각을 모으고 무엇인가를 같이 한다는 것이 쉽게 될 리는 없습니다. 시간도 많이 걸리고 많은 사람들과의 협의가 필요하며 때로는 큰 소리가 오고 갈 수도 있는 험한 갈등의 과정이 반드시 있습니다. 서로의 생각이 모이고 통일된 어떤 방향이 정해지기 전까지는 다양한 요구조건이 부딪치면서 정화되는 과정을 겪지만, 국내뿐만 아니라 국외에서도 그러한 어려움을 극복한 마을들이 어떻게 살고 있는가를 본다면 그 정도의 진통

은 충분히 견딜 가치가 있다고 생각합니다.

예상대로 되지 않는 경우 역시 많지만 새로운 도전은 최소한 미래를 변화시킬 가능성을 키울 수 있을 것입니다. 그것이 '가치'에 대한 믿음입니다. 그러한 믿음이 없다면 많은 시간이 소요될지도, 자신의 돈이 요구될지도, 괜한 갈등이 생길지도 모르는 이러한 일에 무작정 덤벼들 수는 없을 겁니다. 실제로 다양하게 변해 가고 있는 시대 상황 속에서, 우리의 도시는 커뮤니티디자인을 통해 스스로 살 수 있는 공감의 도시를 만들어나가지 못하면 도태될 가능성도 커졌습니다. 이미 많은 도시에서 그러한 증거가 나타나고 있습니다. 그리고 세계의 역사를 돌아볼 때 가장 번성한 문화와 문명을 이루었던 곳에는 '폭압'과 '폭정'보다 다양성과 배려에 뿌리를 둔 '공감의 문화'가 있었습니다. 결국 '공감'은 그 그릇을 키워 배려의 양을 늘려나가는 것이지 특정한 규칙의 틀로 가두는 것이 아닐 것입니다.

이 책은 지금까지 국내외에서 진행되어온 지역 커뮤니티디자인의 배경과 관점, 현황과 문제점을 정리하고 지역의 환경과 구성원들의 지속적인 삶의 개선을 위한 도구로서의 커뮤니티디자인의 접근방법을 제시하고자 하였습니다. 그러나 이 책이 커뮤니티디자인이란 무엇인가에 대한 답을 정해놓고 책을 읽는 많은 분들에게 주입하거나 설득하기 위해 지어진 것은 절대 아니라고 말하고 싶습니다. 이 책 역시, 커뮤니티디자인이란 무엇인가에 대한 담론을 던지고 그 화두를 찾아나가는 하나의 과정으로서 대화의 창구 역할을 하는 과정의 일부이기 때문입니다. 이것은 도시라는 거대한 생명체를 다시금 사람들의 책임 있는 공감의 장으로 만드는 데 있

어 우리들의 역할과 방향을 찾고자 하는 작은 노력입니다. 또한 여러분이 여기서 제시하고 있는 많은 방법과 생각, 다른 곳에서의 시행착오를 자세히 살펴본다면, 분명 새로운 도전을 해나가는 데 있어 신념을 높이는 데 도움이 될 것입니다. 신념은 무서운 파급효과를 가집니다. 물론, 이 책에서 제시한 내용만으로 커뮤니티디자인이 가지는 많은 다양성을 포괄하기에는 분명 한계가 있습니다. 그러나 이 책이 공동체가 한 단계 더 나아가는 데 디딤돌 역할을 할 수 있다면 그것으로도 충분히 제 역할을 했다고 여겨집니다.

또한 이 책에서는 많은 사례들도 다루었습니다. 그것은 단지 그 마을, 그 지역만의 이야기는 아닙니다. 우리의 이야기가 될 수도 있습니다. 그 마을에서 처음 커뮤니티디자인을 진행할 때, 그들 역시 불안과 갈등을 겪었고, 앞으로 어떻게 될지 확실히 아는 사람은 아무도 없었을 것입니다. 그러한 과정을 넘고 마을이 활성화되고 매력적인 풍경을 가지게 된 지금은 누구도 그 당시 자신들이 불안에 떨던 모습을 어리석다고 말하는 사람은 많지 않을 것입니다. 도전하지 않고 '우리는 절대 그렇게 되지 못할거야'라고 포기했더라면 가지지 못했을 많은 것을 가지게 되었기 때문입니다.

이 책은 하나의 시작이지 고정된 답이 아닙니다. 앞으로 다양한 교류를 통해 더 가치 있는 자료로 발전되어 나아갈 것입니다. 커뮤니티디자인은 도시의 혁신성과 창조성에 기반을 두고 있습니다. 그것의 힘은 '불확실성의 가능성'을 믿는 힘입니다.

이 책이 커뮤니티디자인을 진행하는 현장의 주인공들, 커뮤니티디자인을 발전시켜 나가기 위해 각 분야와 마을에서 고군분투하고 있는 분들에

게 작은 도움이 되길 바랍니다. 그들이 진정한 이 책의 주인공입니다.

가급적 쉽게 서술하고자 했지만, 어려운 부분이 있을 수도 있습니다. 그것은 저의 부족한 어휘와 생각의 탓이지 결코 소통을 저해하는 데 의도를 두고 있지 않습니다. 필요한 만큼만, 필요한 부분을 적용하시면 적지 않은 힘이 될 것입니다.

즐거운 소식을 알려주세요. 홍보는 제가 하겠습니다.

2014년 10월
이석현

차 례

차 례

1

Community Design

소통의 시대와
커뮤니티디자인

참여와 소통이 화두가 되고 있다. 그것은 그만큼 우리 도시에서 당연한 사람들의 관계가 단절되고 있는 것이며, 그것을 극복해 나가고자 하는 것이다. 시대가 요구하는 도시의 미래상은 사람냄새 나는 도시로의 재생이다. 그것이 공감의 도시가 바라보는 시대이다.

공감의 도시를 요구하는 시대

사람이 모여 살아가는 도시에 있어 공동체가 기본단위라는 것은 명확한 사실이다. 공동체는 스스로 고립을 선택하여 문명과 결별하지 않는 이상, 인간으로서의 기본적인 생활을 영위하기 위한 단위이며 조건이다. 그 공동체가 어떤 성격인가의 문제가 있을 뿐, 누구나 공동체 속에서 삶의 가치를 만들고 정체성을 갖게 된다. 즉, 공동체는 한 집단과 개인에게서 생겨나는 문화의 근간이며, 무형으로 규정된 사회적 결속력의 실제라고 할 수 있다.

그런데 어느 순간인가부터 우리 사회의 공동체 관계가 근간에서부터 흔들리고 있다. 흔들린다는 것은 변화의 전주곡이다. 이것의 발원지는 사회적 인간관계의 변화이다. 이제 굳이 직접 만나지 않아도 인터넷과 무선통신으로 상대방과의 대화를 나눌 수 있고 새로운 유형의 공동체를 형성할 수 있다. 가족이라는 단위 없이도 생활에 큰 무리가 없게 되었으며, 주거지의 자유로운 이동으로 주거지에 대한 의식도 그리 중요하게 고려하지 않게 되었고, 해외이주민의 보다 개방된 전출입은 문화적 정체성에 대한 기존의 관념도 새롭게 정리해야 될 상황이 온 것이다. 가족 구성원에 대한 개념이 바뀐 것도 그 변화의 큰 요소이다.

이것은 단지 최근 몇 년간에 국한된 현상이 아니다. 길게는 20세기 중반부터 이어져온 교통과 통신의 발달로 인한 거리개념의 변화와 공간개념의 변화, 즉 '우리'라고 하는 범주의 확장과 변화에서부터 이어져 온 것이며, 더 길게는 인류가 공동체 사회를 이루고 난 뒤로 지속적으로 진행되어 온 해체와 결합의 또 다른 과정이라고 할 수 있다. 그 '해체'와 '결

합'의 조합과정을 통한 새로운 공동체의 변화가 주변에서 급격하게 전개
되고 있는 것이다. 20세기 초반의 '우리'와 19세기의 '우리' 개념이 다르듯
이, 20세기의 '우리'는 21세기의 '우리'와는 차이가 있으며, 21세기가 한참
지난 뒤의 우리에게는 더 많은 변화가 있을 것이다. 그것이 좋든 싫든 사
람은 당연히 그러한 사회·문화적 변화에 맞추어 살아가야 하고 변화에
대처하여 보다 사람답게 살기 위해 사회·문화적 변화를 정리해야 하는
과제도 안게 된다.

 명백하게, 인간이 문화와 문명을 통해 인류의 미래를 지속적으로 만들
어나가야 하는 것을 전제로 한다면, 각 시대와 공동체의 특성에 맞는 삶
의 방식에 대한 고민은 당연한 것이다. 그리고 커뮤니티디자인은 이러한
공동체의 지속가능한 미래를 예측하고 그에 따른 생활방식, 공간의 구성
방식을 계획하고 운영하기 위한 기술이다. 당연히 이는 우리의 삶을 보
다 좋게 하기 위한 것에 목적이 있으며, 구성원들의 공통의 목적과 이해
를 충족시킬 수 있는 환경의 조성이 중요한 디자인 목표가 된다. 여기에
는 도시를 구성하는 사람과 문화에서부터, 건축물과 자연, 시설과 같은
물리적인 요소도 포함이 된다.

 이것은 시대적 요구이다. 이미 우리는 공동체의 해체에서 오는 진동이
일상 생활에 얼마나 많은 불안과 혼란을 가져오는가에 대해 충분히 경험
을 하였다. 공동체의 회복과 재생에 주목하는 것은 그로 인한 사회의 불
안과 가치관의 상실, 지역의 경관과 안전의 훼손, 정신적 불안과 고립감
등으로부터 '우리'라는 울타리를 새롭게 보고 그 안을 채워 대처하는 것
이기도 하다. 그리고 공감은 그러한 공통의 이해와 자율적 참여를 이끄
는 뿌리라고 할 수 있다.

왜 커뮤니티디자인을 하는가?

그렇다면 어떤 시대 배경이 커뮤니티디자인을 우리 도시의 중심 화두로 만들고 있는 것일까?

21세기의 도시

감히 20세기를 과학기술의 시대라고 정의하는 것에는 누구도 반론을 제기하기 힘들 것이다. 그만큼 20세기의 과학기술의 발전은 그 양과 적용 범위만으로도 그 이전의 인류가 걸어온 문명의 역사 이상의 속도를 능가했음이 분명하다. 물론 45억 년 이상으로 추정되는 지구의 역사나 약 400만 년 정도로 추정되는 인류 역사의 긴 여정에 비해 긴 시간은 아니나, 인류는 이 짧은 100여 년의 기간에 지구를 멸망시킬 힘과 지구를 떠나 다른 행성에서 거주할 수 있는 지혜와 능력을 가지게 되었다. 또한 정보와 사람의 교류속도와 양도 이전까지 축적된 성과 이상을 이룩해 왔다. 주거공간의 확장과 건축물의 높이에서도 당연히 의심할 여지가 없는 기술의 진부를 이루어 왔다. 우리는 더 이상 자연의 거대한 힘 앞에 무기력한 존재가 아니라 스스로 자연을 개척하고 심지어 우주도 우리 손으로 개척할 수 있을 것만 같은 위대한 생명체로서 자부심을 가질 수 있었다.

이러한 문명의 이기는 모든 인간 생활의 편리함과 쾌적함을 가져왔다. 우리는 이전보다 더 빠르게 이동할 수 있으며, 전 세계의 누구와도 손에 든 작은 모바일 기기를 통해 원하는 만큼 대화를 나눌 수 있다. 오늘 오전에 유럽의 작은 도시에서 일어난 사건소소한 것이더라도을 아시아의 변방 오지에서 인터넷 동영상을 통해 실시간으로 접할 수 있다. 자신이 원한다면

이전과 같이 무거운 컴퓨터를 들고 다니지 않아도, 사람들의 눈을 충분히 만족시킬 그래픽 작업이 가능한 작은 태블릿PC로 전 세계와 소통할 수 있다. 책도 이제 더 이상 무거운 종이가 아닌 손으로 넘기는 화면이 대신하고 있고, 오늘 국내에서 유행하는 옷과 음식이 내일이면 미국 중서부의 슈퍼에서 유통될 수도 있으며, 진정으로 원한다면 어제 잡은 노르웨이의 신선한 연어를 내일 아침 식단에 올릴 수도 있다. 우주로 신혼여행을 가는 것도 다소 비싼 대가를 치뤄야 하지만 꿈만이 아니며, 공상과학영화에서 봐왔던 인간을 닮은 로봇이 우리의 일을 대신할 날도 머지 않았다. 의학의 발달은 사람의 머리부터 발끝까지의 모든 내부의 질병을 찾아내고 치료할 확률을 높였으며, 심지어 기억과 생각의 세계도 정복하고자 한다. 이제 다리 하나가 없어도 인공 다리가 그 역할을 함에 있어 기능적·시각적으로 큰 문제를 야기시킬 것으로는 보이지 않는다.

이것은 분명 예정된 현실이다. 공간은 어떠한가? 인류의 기술은 이미 두바이의 부르즈 할리파와 같이 828m의 고층건축물을 세울 수 있게 하였고, 발달된 건축기술은 냄새와 사람의 움직임을 감지하여 내부의 공조와 조명을 조절하는 감응형 공간기술까지 가능하게 하였다. 도시 곳곳을 관통하는 도로는 인간의 생활을 더욱 빠른 반응의 세계로 안내하고 있으며, 곳곳으로 확산되고 있는 고층건물의 파노라마는 인간의 욕구만큼이나 성장하고 있는 자만심의 또 다른 모습이다.

삶의 만족감 - 우리는 과연 행복한가?

그러나 한 번 질문해 보라.

인류의 생활이 편리해지고 과학기술이 지속적으로 발달하는

만큼 당신의 생활도 행복해지고 있는가?

당신은 빠른 통신과 이동수단의 발달로 이전보다 더욱 여유롭고 쾌적한 시간을 보내고 있는가?

도시와 건축기술의 발달로 당신의 가족과 이웃과의 관계는 더욱 돈독해지고 서로를 이해하는 공간이 늘어났는가?

빠른 업무처리 기술의 발달로 당신의 업무시간은 줄어들고, 상대방을 더욱 이해할 수 있는 여유로움이 생겨났는가?

인터넷 커뮤니티의 발달, 소셜 네트워크의 발달로 당신은 외로움과 고독감, 상처로부터 완전히 자유로운 삶을 영위하고 있는가?

은행업무시스템과 의학치료술의 발달로 당신은 경제적으로 윤택해지고, 병원을 가는 시간이 줄어들고 있는가?

당신은 과학의 발달이 당신의 미래를 황금빛으로 물들여 줄 것으로 생각하는가?

과연 신화에서처럼 인간이 인종과 계층에 관계없이 서로 화해와 조화로운 삶을 누리고, 쾌적한 자연환경 속에서 동물과 교감을 나누는 영화 '아바타'와 같은 공상의 세계가 우리 앞에 다가올 것으로 기대되는가?

우리 주변의 불편한 증거를 살펴보자. 물론 이러한 모든 증거는 인류의 삶을 보다 쾌적하게 만들고 사람의 삶을 행복하게 만들기 위해 진행된 연구의 성과이다. 다음의 통계자료는 소득수준이 삶의 만족도와 직접적으로 연관된 것은 아니라는 점을 쉽게 보여준다. 사람의 삶에 있어 만

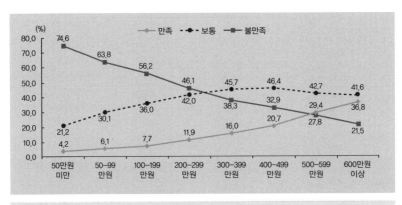

소득수준별 소득만족도

출처: 통계청, '사회조사', 2009

족감은 더 이상 무엇으로도 충족되지 않는 상태, 즉 적절한 조화의 상태
인데 경제적인 만족도가 생활과 정신의 풍요로움에서 생기는 감성의 충
만함을 채워줄 수 없다는 것이다. 사람의 욕심은 끊임 없이 무엇인가에
대한 욕구로 가득 채워지기 때문이다. 이에 대해 허즈버그Frederick Herzberg
는 '충족욕구요인 2원론two-factor theory'에서 인간의 욕구에서 불만을 일으
키는 요인과 만족을 주는 요인은 상호독립적이며, 만족의 반대는 불만족
이 아니라 만족이 없는 상태이고 불만족의 반대 역시 만족이 아닌 불만
족이 없는 상태로 규정한다.

인간의 삶에 있어서 만족 역시, 불만족 없이 무엇인가로 채워져 있을
때, 만족감을 느끼게 되는 것이다. 우리나라의 경제적인 수준이 세계 10
위권에 들어올 정도로 급성장한 반면, 삶의 만족도와 생활의 여유 등은
세계 주요국 중에서 하위권을 맴돌고 있는 것은 경제적 성장을 뒷받침할

정신적인 만족감과 여유를 배제시킨 것에 원인이 있다는 주장도 가능하
다. 아래의 그래프는 우리나라가 OECD 국가 중에서도 근로시간이 가장
열악한 조건에 처해 있다는 것을 나타내고 있다. 이는 그에 상응하는 부
정적 요인의 가능성도 내포하고 있다.

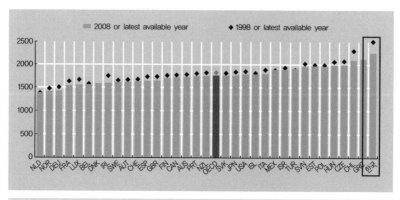

2010 OECD 근로시간 지표 순위

출처: http://www.oecd.org/publications/factbook/

 최근의 삶의 만족도와 관련된 OECD의 조사결과 역시, 과학기술이 우
리의 삶을 풍요롭게 할것이라는 우리의 신념에 던져주는 시사점이 크다.
이것은 비단 국내의 문제만이 아니라, 급격한 도시성장과 경제발전을 이
룩한 국가들에게서 공통적으로 보이는 점이다. 과도한 경제적 성장을 위
해 필수적으로 거쳐야 할 성장통과 정신적인 성장에 대한 배려시간의 부
족, 생활기반 확충을 위한 개발 위주의 도시주거정책이 바로 우리 도시의
'소외', '배타', '상실' 등으로 이어진 것으로 가정할 수 있다.

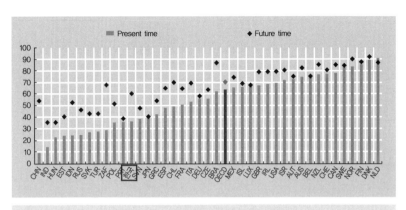

2010 OECD 삶의 만족도 지표 순위

출처: http://www.oecd.org/publications/factbook/

현대기술이 가져다 준 기술적 혁신은 도시의 확장과 손과 머리가 좀더 편한 환경의 조성에는 크게 기여했을 수도 있지만, 그 편리함만큼 우리의 일상에서 부족함을 채우기 위해 높여내야만 했던 사회적 관계의 끈을 느슨하게 만드는 원인이 되었다. 이제 우리는 현재의 기술의 편리함으로 잃어버린 것을 되찾는 것에 관심을 가져야 할 때이고, 그것이 사람들의 소통과 의지에서 성장해 온 '의존과 상생'의 복원일 것이다. 상대방에 대한 의존이 줄어들거나, 상대방과의 교류를 통해 얻어야 할 성장의 대가를 무엇인가로 대신할 기술이 개발된다면 상대적인 자기만족감이 커질 수도 있겠지만, 고립감은 더 커지고 스스로의 잠재력과 공감의 성장 가능성 등은 그만큼 약해질 것이다. 실제로 개발 위주의 도시 정책으로 인한 정주의식의 하락과 잦은 이주, 대도시 집중은 이러한 현상을 더욱 가중시키고 있다. 삶의 기반이 되어야 할 주거공간이 이제 경제적으로, 또한 계층별

로 '분류화'되고 있으며, 이로 인한 '구분', '집중', '분산'은 주거공간의 소
외현상을 가중시켜 안전과 교통, 주차, 오염 등의 주거환경의 저하와 지역
별 불균형으로 직접 나타나고 있다.

도시의 인간소외와 차별은 국제적인 차원에서의 분쟁과 대립도 가져
오고 있다. 2001년의 9.11테러와 2005년의 런던 금융가의 연속 테러 등도
결국은 약육강식의 시장주의적 세계화와 과도한 문명대립이 가져온 반향
인 것이다. 세계의 많은 도시들이 바르셀로나와 볼로냐, 요코하마와 같은
주민 중심의 독자적인 예술문화와 혁신적인 경제기반을 가진 도시에 주
목하고 있는 점도 바로 그러한 예증의 하나이다. 도시는 점차 세계화되
며, 단일 경쟁구도를 통한 일종의 '현대적 봉건도시국가'로 변해가고 있
다. 이러한 흐름은 국가보다는 마을과 지역, 도시단위 정체성과 포용력,
커뮤니티의 화합을 혁신적 에너지로 전환시켜 나가게 하는 사회적 배경
이 되고 있다.

이제 21세기의 도시는 발전과 성장만을 지향하며 달려온 지난 시기의
반성과 성찰로부터 새로운 도시 패러다임을 구상해야 하는 현실에 봉착
해 있다. 그리고 다양화와 세계화되고 있는 사회 속에서 사람 간의 관계
에 기반한 커뮤니티의 재생과 공존은 그 가능성의 씨앗이다. 이미 전세계
적으로도 도시와 마을이 '재생'의 방향으로 나아가고 있으며, 그러한 도
시로 나아가는 것이 지금까지의 방식보다 최소한 더 인간다운 삶을 가능
하게 한다는 점은 명백해 보인다.

찰스 랜드리는 이렇게 이야기한다.[1]

너무나 많은 도시들이 같은 모습과 같은 느낌을 가지고 있다.

너무나 많은 도시들이 추해지고 영혼을 잃어 그곳에 사는 사람들에게 영감을 주지 못한다.

너무나 많은 도시들이 그들의 독특한 문화적 차별성을 반영하지 못하고 있다.

많은 덩어리들이 빠른 도시화에 순응하기 위해 생산되었다. 마치 공장들처럼 사람을 위한 집이기보다 창고같은 빌딩들과 함께 도시들은 산업적인 느낌을 가지고 있다. 과잉으로 계획된 도로들이 도시를 지배하고 있다. 이들 도시들은 자동차를 위해 건설되었다.

도시의 건설자들은 사람들이 교감하고, 어울리고, 교류할 수 있는 조건들을 창조하는 소프트웨어에 대한 관심보다는 도시의 하드웨어에 더 높은 관심을 가지고 있었다. …

도시는 여러 얼굴을 가진 통합체이다. 경제행위가 이루어진다는 측면에서 보면 경제이다. 사람들의 공동체라는 측면에서 보면 사회적이다. 인위적으로 조성된 환경이라는 점에선 인공물이다. 자연환경으로 본다면 생태계이다. 그리고 경제·사회·인공물·생태계라는 네 가지 이름을 모두 지배하는 것은 합의된 규칙, 다시 말해 정치이다. 그러나 내부를 움직이고 이끄는 것은 문학이고 사람이다.

1 Charles Landry, *Creative City Making*, 2009

재생 – 상생의 회복에서 도시발전의 미래상으로

이미 1960년대부터 이러한 도시의 위기와 공동체의 회복에 대한 문제
는 끊임없이 제기되어 왔었고, 징후가 곳곳에서 나타났다. 1960년대 미국
의 저명한 도시계획가인 케빈 린치[2]는 "결국 우리에게 필요한 것은 단순
히 잘 조직되기만 한 도시가 아니라 때로는 시적이고 때로는 상징이 충만
한, 그런 도시다."라며, 도시의 이미지에서 물질적인 개발보다 감성과 인
간성에 기초한 토대를 강조하였다. 또한 제인 제이콥스 역시 "어느 시대,
어느 사회든 번영하고 찬란한 문화를 가꾸어낸 곳은 창조적이고 활력이
넘치며 살만한 도시가 그 중심에 있었다는 공통점이 있다. 침체되고 기울
어가는 도시와 경제는 예외 없이 사회갈등을 동반해 왔다. 이는 결코 우
연이 아니다."라며 도시의 감성과 공동체의 다양함이 도시의 생명임을 강
조했다[3]. 그리고 그들이 단정한 도시의 위기가 구체적인 현상으로 나타나
고 있는 것이 최근의 상황이라고 할 수 있다.

이런 문제해결에 대한 기존의 접근이 1898년 하워드가 주장한 전원도
시 '레치워스'와 같은 새로운 주거모델을 찾는 것이었다면, 이미 주체할
수 없이 도시의 확산이 가속화된 최근은 기존 주거공간을 활성화시킬 수
있는 내제적 역량의 강화로 방향이 전환되고 있다. 이는 공동화와 같이
구 도심의 문제를 가지고 있는 그 지역의 장소와 사람들에게서, 그에 맞
는 문제의 해결방안을 찾아내고 지속적으로 거주할 수 있는 공간으로 재

2　　Kevin Lynch, *The Image of City*, 1960

3　　Jane Jacobs, "Forword" *The Death and Life of Great American Cities*, 1961

생시키는 방법이다. 종래의 상황 역시 서구의 도시발전 모델이 우리 도시
의 현대화의 기술과 반성의 시사점을 주었지만, 그것이 우리의 완전한 해
결책이 될 수는 없으며, 우리 상황에 맞는 공동체문제의 대응이 요구되고
있다. 늘어가는 세계 최고 수준의 자살률, 일상적으로 발생하는 범죄 등
과 관련된 치안의 부재, 교통사고와 암사고 사망률의 증가, 우울증과 저
출산, 해외입양과 흡연인구의 증가 등 사회 곳곳에서 나타나는 성장신호
의 부작용은 유래를 찾기 힘들며, 우리 도시에 맞는 커뮤니티 회복을 통
해 적극적으로 '도시위기'에 대응하지 않으면 더 큰 위험이 다가올 것이
자명한 사실이기 때문이다.

또한 거대자본의 세계화는 이미 지리적 개념의 국경을 넘어서 경제적
시스템으로 전 세계의 체계를 좌지우지하게 되었다. 거대자본 구조의 확
산은 시장구조의 양적 지배를 강화하여 양극화를 자극하게 되었고, 이
는 주거의 구성에도 양극화와 소비에 적합한 획일적이고 직접적인 구조
를 형성시키고 있다. 대기업이 더욱 성장하고 중소기업이 약화되는 일련
의 현상이나, 거대도시의 성장과 중소도시의 쇠퇴, 중간계층이 줄어들고
사회 불평등이 심화되는 격차사회와 같은 현상도 그러한 전 세계적인 움
직임의 하나이다. 이러한 사회현상은 주거환경의 획일화와 경제구조에 따
른 주거의 양극화를 가져와 공동체의 약화를 가속시키고 있다. 이러한
명암의 양면을 가지고 있는 도시를 두고 '분열 도시'[4]라는 개념이 등장하
기도 했다.

4 Fainstein, S. S., I. Goudon and M. Harloe., Divided Cities, Blackwell, 1992

커뮤니티디자인의 태생에는 바로 이러한 시대적 배경이 있다. 기존의 물질 중심, 거대자본 중심의 가치관에 대한 아래로부터의 변화요구가 집약된 자치활동의 결집으로서, 불안정한 사회 속에서 최소한의 삶의 공존을 유지할 수 있는 방안으로서, 사람관계 및 주거환경을 지켜나갈 수 있는 도시와 마을을 형성시켜 나가고자 하는 방식으로서 그 가치가 커진 것이다. 즉, 21세기의 사회환경이 도시와 마을에게 생존을 위한 커뮤니티의 자율적인 자기발전, 혁신적 구조로의 변경을 요구하고 있는 것이다.

따라서 이러한 흐름의 특징을 고려하여 커뮤니티디자인의 관점을 몇 가지로 정리하면 다음과 같다.

첫째, 커뮤니티디자인은 도시계획과 같은 관료적인 행정용어가 아닌 누구나 이해하기 쉬운 시민의 용어이다[5]. 이는 지금까지 행정이 모든 계획을 주도하고, 국가의 정책에 도시가 무조건 맞추어 나가던 방향에서 도시마을, 도시국가와 같은 지역이 스스로의 자생력을 가지고 자신들의 문제를 해결해 나갈 수 있는 하나의 공동체로서 자율적인 구조를 만들어 나가야 하는 시대적 변화로 이해할 필요가 있다. 이것이 시민주도의 시대 또는 시민자치의 시대를 살아가는 모습이다.

둘째, 하드웨어만이 아닌 소프트웨어를 포함한 총체적인 마을 형성의 시대적 요구이다. 마을이란 것은 단지 물리적인 구조와 부동산가치만으로 구분되는 공간이 아니다. 사람의 정신과 문화, 역사와 풍습, 풍토와 같은 눈에 보이지 않는 풍부한 소프트웨어의 관계성이 결집된 결정체로서

5 田村明, まちづくりの実践, 岩波新書, 1999

바라보는 관점이 필요하다.

셋째, 개성적이고 주체적인 마을로의 지향이다. 기존의 많은 중앙정부와 지방자치단체의 획일적이고 성과 위주의 정비와 마을개선사업, 디자인사업은 개성보다는 깨끗함, 지속적인 성장보다는 랜드마크의 강조에 치우쳐 획일적이고 혼란스러운 주거환경 형성의 원인을 제공하였다. 걸을 수 있는 공간보다는 거대하고 화려한 건축물과 시설을, 지역의 개성적인 경관자원보다는 특이한 디자인을 선호하여 어느 지역을 가나 비슷비슷한 경관이 형성되었고, 정체성의 상실로 이어졌다. 커뮤니티디자인은 이러한 중앙중심의 획일성을 탈피하고 지역과 마을 스스로가 주체성을 가지고 역사적 환경이나 문화를 배경으로 마을을 삶의 터전으로 변모시켜나가는 과정이며, 이를 위한 애착과 긍지를 키워나가는 것이다.

넷째, 모든 사람이 다양성을 인정하고 쾌적한 환경에서 생활할 수 있도록 배려하는 인간존중의 가치를 키워나가는 것이다. 마을의 주인은 주

복잡한 사람과 건물의 복합체를 보라. 물리적인 구조체보다 사람의 공동체에 기반한 감성의 도시가 필요한 시대가 온 것이다.

민주체이다. 그들은 팔고 사는 물건도 아니며, 국가의 발전을 위해 살던 곳을 금방 포기하고 떠나야 하는 계획의 대상도 아니다. 물론 마을 안의 특정한 세력의 행복을 위해 많은 이들이 불편을 감수하며 권리를 포기하고 살아야 하는 무기력한 존재도 아니다. 서로의 가치와 존재감을 인정받는 속에서 안전하고 살기 좋은 환경의 권리를 누릴 존재인 것이다. 이를 위해서는 도시와 마을의 모든 공간과 사람 간의 관계에서의 일체의 구분과 차별을 없애기 위한 협력과 존중이 요구되며, 그것을 구현하는 과정이 '협의'를 통한 커뮤니티디자인의 과정이다.

우리의 도시와 마을은 세계화와 양극화, 다양한 자유경쟁체제 아래의 혼돈과 획일화의 위협 아래에서, 이제 '재생'을 기반으로 하여 마을공동체의 회복과 이를 기반으로 한 주거환경의 활성화의 과제에 대안을 제시할 시점에 직면해 있다. 커뮤니티디자인은 바로 이러한 시대에 과제를 풀어나가기 위한 하나의 효과적인 생각과 방법, 그 자체인 것이다.

이것은 다변화되고 있는 현대사회, 세계화 속에 새로운 도시국가시대를 맞고 있는 21세기에서 스스로 생존해나가기 위한 공동체적 생존방식이다. 단지 일시적인 마을개선사업이나 환경정화운동으로 그친 차원의 문제가 아니다. 커뮤니티디자인에서 지속성과 경제적 활성화가 이슈가 되는 것도 바로 그러한 이유이다. 어쩌면 우리는 새로운 도시 생태계의 변화가 일어나는 그 중심에 서 있을지도 모른다. 여기서 어떤 선택을 하는가에 따라 우리는 상생이라는 길로 갈 수도 있고, 완전한 고립과 구분의 세계로 몰입하게 될 수도 있다. 우리는 보다 심각하게 이 문제를 고민해야 한다. 편리함이나 구분보다 더 좋은 공동체적 삶의 가치를 구현할 수 있는 도시의 삶을 말이다.

창조도시와 지속가능한 도시

'창조도시'라는 개념은 급격한 세계화와 본격적인 지식정보화 사회를 맞은 21세기의 도시모델이며 또한 도시정책의 목표로서 세계의 뜨거운 주목을 받고 있다. 오늘날 세계 100곳 이상의 도시가 스스로 '창조도시'를 표방하며 정책목표로 내세우고 있고 구미를 비롯하여 일본과 아시아에서도 급속히 그 수가 늘어나고 있다.

'창조도시론'은 약육강식을 표방한 '시장원리주의적인 세계화'와 과도한 '문명의 대립'에 대한 반성의 기운이 커가던 속에서 인간적 규모의 도시이면서도 독자적인 예술문화를 키우며, 혁신적인 경제기반을 가진 '창조도시'의 동향에 사람들의 관심이 모이기 시작했다. 지금은 세계의 수많은 도시가 예술문화의 창조성을 높여 시민의 활력을 끌어내고, 도시경제의 재생을 다양하게 경쟁하며 '문화적 다양성을 인정하는' 세계화로의 동향으로 향하고 있다. 창조도시론의 배경으로는 전세기 말에서 이어져온 세계화의 큰 파고 속에서 많은 도시가 산업의 공동화를 경험하고, 기업 도산과 실업자의 증대, 범죄와 자살률 증가 등의 사회불안이 증가하는 한편, 도시 자치체의 세수부족으로부터 일어나는 재정위기에 대한 유효한 대응책이 마련되지 않아 '도시위기'에 빠져들고 있기 때문이다. 이러한 위기를 극복하기 위해, 도시가 본래 가진 새로운 문화와 산업, 라이프 스타일을 창조하는 힘, 즉 창조적인 시민의 힘을 회복하는 것이 도시의 장래를 좌지우지하게 된다고 생각하게 된 것이다.

이에 비해 지속가능한 도시개념은 생명체 전체의 양호한 도시환경 구축을 통해 인류의 지속가능한 성장, 발전을 위한 토대를 구축해나가고자 하는 것이다. 이를 위해 과도한 개발을 억제하고 생태환경의 재생과 문화환경의 조성을 통한 인간성 회복, 공동체 복원 등이 주요한 방향으로 설정되어 있다.

커뮤니티디자인이란 무엇인가?

커뮤니티디자인의 의미에 대해 살펴보자.

커뮤니티디자인은 국내에서는 마을만들기, 일본에서는 마치
즈쿠리로 불린다.**6** 이름은 다르지만 같은 의미이다. 마을만들기는 일반적
으로 사용되고 있지만 일본의 마치즈쿠리를 그대로 번역한 내용이라서
우리에게는 다소 어색한 표현이다. 물론 이미 범용적으로 사용되고 있는

커뮤니티디자인

커뮤니티디자인이란 용어는 일본어의 마치즈쿠리(まちづくり)를 우리말로 번역하
면서 자연스럽게 사용하고 있는 용어이다. 일본 내에서도 그 용어에 대한 다양한 논
의를 거쳐 현재의 마치즈쿠리라는 포괄적인 용어로 정착되었는데, 국내의 경우 대
상이 도시 전역과 소규모 공동체까지 다양하여 커뮤니티디자인으로만 정리하는 것
이 조금 낯선 감이 있지만 대안이 나올 때까지 사용하고 있는 용어라고 보면 된다.
일본에서도 굳이 한문으로 마을이란 단어가 있는데도 마치(町, 街)를 히라가나로 사
용하는 것은 한자로 사용힐 경우 의미와 대상이 힌정되기 때문이다.

공동체의 관계를 디자인하는 것을 'Community Design'이라고 칭하는 것이 오히
려 의미 자체로는 보다 정확한 표현이라고 할 수 있다. 그러나 용어야 우리가 하는
행위를 지칭하는 것이므로 목적에 부합된다면 어떤 표현이라도 큰 상관이 없다. 그
것의 내용과 방법이 지향하는 취지에 부합되는가, 즉 '이웃이나 마을과 같은 공동체
의 지속적인 삶의 발전을 위해 하는 것인가?'가 중요한 것이다.

6 田村明, まちづくりの実践, 岩波新書, 1999

용어이긴 하지만 커뮤니티디자인이 보다 자연스러운 표현이라고 생각되어 본 책에서는 커뮤니티디자인으로 통일하여 칭하고자 한다. 이미 커뮤니티의 개념 속에서는 다양한 문화의 특성도 포함되어 있어 굳이 영어라고 해서 거부감을 가질 필요는 없다고 생각되기 때문이다.

그 의미는 '지역의 공간을 공동체 구성원이 중심이 되어 지속가능한 곳으로 만들어나가는 생각, 방법'을 의미한다. 즉, 우리의 마을을 우리 스스로, 다양한 힘을 모아, 오랫동안, 우리 특성에 맞는 곳으로 만들어나가는 것'이다. 따라서 커뮤니티디자인에는 자율성, 다양성, 정체성, 협동성, 지속성의 5가지 원칙이 필요하다.

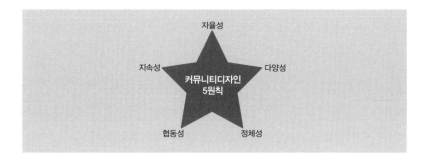

자율성

자율성은 우리 공동체가 처한 문제를 스스로 해결하고 마을을 자율적으로 가꾸어가는 자세이다. 지역개발과 도시개발, 도시재정비, 새마을운동 등 지역발전을 위한 기존 사업들의 대다수는 행정이 주도하는 방향에 주민의 참여를 장려하는 선결정-후참여 하향식 방식이 일방적이었다. 이는 지역과 장소에 실제로 거주하는 공동체 구성원들이 소외되는 경우

가 많아 이웃과의 관계나, 안전, 정체성 상실 등의 다양한 문제를 야기시
킨다. 자율성은 그러한 상황에 대해 자신들이 마을특성을 고려하여 보
다 주도적으로 해결해 나가는 자세로서, 기존에 가진 공동체 내의 문제
점들을 해결할 수 있도록 하고 장기적으로 유지, 관리가 가능한 도시 공
간의 틀을 만들 수 있다. 결국 커뮤니티디자인의 핵심은 '마을을 만들어
나갈 사람, 즉 책임 있는 인재를 어떻게 육성해 나갈 환경을 만들어나가
는가'이다.

다양성

다양성은 공동체를 구성하고 있는 사람들의 다양한 연령, 계층, 종교,
문화, 국적, 계급 등 일체의 구별과 차별을 피하고, 서로의 다양한 모습을
인정하고 화합하는 것이다. 커뮤니티디자인은 공동체가 주도하는 지역과
장소의 발전철학 또는 방법이라고 이야기했듯이, 공동체의 바람직한 관계
형성을 위해서는 우선 공동체의 협동을 저해하는 요소를 제거해야 하는
데 가장 큰 영향을 미치는 것이 사람들 간의 차별과 구분이다.[7]

기본적으로 나는 남과 다르다는 것은 사람들이 가진 기본적인 생각
이지만, 공동체로 되면서 서로 간의 차이를 인정하고 하나의 공통된 목
표를 위해 융합 – 공감의 그릇을 넓혀 나가는 생각이 중요시된다. 구분
과 차별은 나와 다른 남을 구분하고, 강자가 약자를 다루는 방식이기도

7 Phil Wood, Charles Landry, *The Intercultural City*(Planning to Make the Most of Diversity),
 Earthscan, 2008.

하며, 주류가 외지인이나 비주류를 한정시키는 방식이기도 하다. 이렇게
되면 개인이 가지고 있는 다양한 창의성과 혁신성이 발휘되기가 어려우
며, 이는 결국 공동체의 혼란과 분열, 발전능력의 저하로 이어지게 될 우
려가 커진다. 다양성은 서로가 가진 장점을 적극적으로 인지하고, 그것
이 발전되어나갈 수 있는 환경조성을 위한 구성원들의 다양성을 인정하
는 자세이다. 국적과 문화도 차이도 마찬가지이고, 국내의 경우 많은 이
념과 종교와의 다양성도 인정하는 자세가 필요하다. 남과 나를 나누는
'이분법의 세계'에서 만들어진 '공동체'에서 바람직한 마을이 생겨나기는
거의 불가능하다.

정체성

정체성은 자신들이 가지고 있는 동일성과 다른 사람들과 다른 본질적
인 특성을 지속적으로 공유하는 것[8]으로, 커뮤니티디자인에 있어서는 지
역과 장소, 공동체의 특성을 나타내는 경관이나 문화, 환경 등을 의미한
다. 쉽게는 지역의 역사와 문화 속에 성장해온 사회적 관계의식이나 풍
습, 건축 또는 공간의 디자인 양식이며, 그것이 축적되어 다른 곳과는 다
른 성격을 가지게 되는 것이다.

이러한 정체성은 결국 사람들의 의식이 모여서 만들어내는 장소를 사
람들의 생활방식과 삶의 지향에 맞추어 만들어나갈 수 있게 하는 관점이
며, 시간이 따라 다소 변화하지만 근본적인 구성과 특징은 유지하는 특

8 Erikson, *Identity and the Life Cycle*, 1956.

성이 있다. 그렇다고 이것이 다양성과 위배되는 관점은 아니다. 다양성이 오랜 시간을 통해 구성원들의 폭넓은 사고가 확장되고 융합되는 성격이라고 한다면, 그것을 포괄하는 더 큰 장소와 의식의 틀이 정체성이기 때문이다. 둘은 교집합의 관계이며 별개의 구분방식이 아니다. 즉, 정체성이 자신을 구성하는 다양한 요소가 복합적으로 작용하여 만들어진 것과 같이, 안정된 정체감은 다양성을 포함한 다양한 부수적 자기개념이 통합되어 새로운 자기 정체성을 만들어나가기 때문이다. 역사를 변하지 않는 것으로만 규정하는 것이 많은 오류를 가져오듯이, 현재 자신의 모습도 역사이며 미래의 공동체 모습도 정체성의 일부로 볼 수 있다. 보이는 자신의 모습보다 보이지 않는 자아를 포함한 공동체에 대한 통합적인 이미지 그 자체라고 규정할 수 있다.

협동성

협동성은 모든 마을의 변화와 발전에 대해 공동체의 능력을 모아 해결해 나가고자 하는 것이다. 도시가 사람과 건물, 도로, 식재, 시설, 풍토 등의 다양한 요소로 구성되듯, 공동체도 다양한 사람들이 모인 관계성의 결합으로서 지속적으로 서로 간에 영향을 주고 받는 구조체이다. 이러한 협동 또는 협력관계의 힘이 하나의 목적과 지향으로 공동체를 이끄는 동력이 되며, 협동성이 지속적으로 유지되어 일정한 패턴이 되면 마을의 문화 또는 정체성이 될 수도 있다. 물론 많은 사람들이 모여서 구성되는 공동체에서 모든 사람이 계속 같은 목소리, 같은 행동을 한다는 것은 상상하기 어렵다. 장기적인 관점에서 서로에게 불합리한 조건과 관계를 조절하면서 단계적으로 해결해 나간다는 자세가 필요하다. 따라서 목적을 이루기 위해 상대방의 동의를 무리하게 얻어내려고 하는 것에 대해서는 주의가 요구된다. '협의'는 바로 공동체의 협력을 유지하는 근간이 되기 때문이다.

마을탐방 – 우리는 실제로 우리가 사는 곳을 잘 이해하지 못하는 경우가 많다. 마을답사는 우리에게 많은 이해와 토론의 기회를 제공한다.

지속성

지속성은 공동체 구성과 마을의 특징이 지속적인 흐름으로 유지될 수 있도록 하는 특징과 자세이다. 기존의 많은 개발이 가진 문제점은 마을과 장소를 이루고 있는 공동체의 삶에 기반한 장기적인 발전보다는 개발 중심의 정책과 같은 이익관계가 주된 목적이 되어 지역과 공동체 간의 사회적·공간적 단절을 야기시켰다는 점이다.

도시는 이전 세대의 사람들이 살아온 곳이며, 우리들이 현재 살아가고 있는 곳이고, 앞으로 우리 후손들이 지속적으로 살아나갈 곳이다. 이러한 도시 공간을 단기간에 변화시키게 되면, 물리적인 편리함이나 신속함은 개선될 수 있어도 정신적인 쾌적함과 안정성의 기반이 되는 지역 정체성 등은 저하되게 된다.

지속성은 바로 이러한 관점에서 도시를 사람과 자연, 역사와 문화, 환경과 조화시켜 장기적으로 공생을 지향하며 발전시켜 나가는 것이다. 최근 확산되고 있는 '지속가능한 도시'와 '지속가능한 발전' 등의 개념도 이러한 의미를 포함하고 있다. 도시의 지속성을 높이기 위해서는 도시의 기반이 되는 역사와 문화를 기반으로 생태환경과의 조화와 경제성, 주거환경의 쾌적함 등을 동시에 고려해야 한다.

이렇듯 커뮤니티디자인은 단순히 마을의 주거환경과 경관을 개선하는 것 이상의, 지역의 가치를 높이고 사람 간의 관계를 높여 공동체가 최적의 환경에서 살아나갈 수 있도록 하는 삶의 방식 또는 방법의 종합적 관점이라고 할 수 있다. 기존의 도시개발이 진행해왔던 물질 중심의 공간개선이 가져온 많은 소외와 차별로부터 다수의 가치가 반영되는 도시의 뿌리를 재생시켜 나가는 과정의 또 다른 이름이기도 하다.

커뮤니티디자인은 대상과 주체

커뮤니티디자인의 대상은 지역과 마을에서 살아가고 있고 앞으로 살아나갈 모든 사람이 대상이 된다. 더 크게는 그곳의 사람과 자연, 생명체와 그것으로부터 파생된 사람을 둘러싼 물리적 구조를 포함한 일체의 환경이 다 포함된다. 여기서 지역과 마을에서 살아가는 사람이란, 현재의 공동체 구성원 외에도 잠재적으로 포함될 수 있는 이주와 방문을 통해 확장된 구성원을 포용하는 개념이다. 집단의 크기와 범위에 따라 나라 전체, 지역 전체, 마을 전체, 마을의 특정 공동체와 단체가 포함될 수 있다. 커뮤니티디자인이라고 해서 대규모의 인원을 포괄하는 공동체 집단 전원을 의미하는 것은 아니다. 두 명 이상이라도 사회적 관계가 형성되면 그 자체로 하나의 공동체가 될 수 있으며, 이들이 공동체의 발전이라는 특정한 목적을 가지고 일을 추진하게 되면 커뮤니티디자인의 기본적인 조건은 갖추어진다.

커뮤니티디자인의 주체는 주도적으로 집단과 공동체의 환경과 삶을 바꾸어나가고자 하는 의지를 가진 사람이 된다. 일반적으로 조직의 구성원은 리더와 회원들로 구성이 되어 조직적인 틀을 가지고 일이 진행되는 것이 일반적이나, 커뮤니티디자인에서의 리더는 한 명 또는 그 이상이 되어도 무방하며, 원칙적으로는 참여하는 공동체 구성원 전원이 주체적으로 참여하는 것을 지향한다. 커뮤니티디자인의 기본은 자율적으로 마을의 환경과 삶을 바꾸어나가는 자세이자 방법이며, 이것은 구성원들이 스스로 무엇인가 해나가겠다는 자세를 요구하기 때문이다. 따라서 '주체의 다양성과 포용력' 또한 커뮤니티디자인이 일반적인 경쟁 중심의 운영과 다

른 특징이라고 할 수 있다.

커뮤니티디자인은 무형에서 유형으로, 비정형에서 정형으로, 분산에서 통일성으로 진행해 나가는 과정이다. 다양한 성장과정과 출신배경을 가진 사람들의 의식이 하나의 공간에서의 목적의식적으로 동일한 지향점을 가진다는 것은 거의 불가능하다. 대신 서로가 공유할 수 있는 가치 아래, 다양한 사람들의 의식이 공통의 방향성을 가져 나가는 것은 가능하다.

리더는 바로 그러한 것을 이해하고 책임지는 사람들이 되는 것이고, 공동체는 그 책임을 가진 사람들이 모여서 구성하게 된다. 모든 사람이 같은 생각을 하고 같은 행동을 한다는 것은 있을 수도 없고, 그렇게 되어서도 안 된다. 다양한 사람들이 서로가 공유할 수 있는 마을과 지역이라는 공간 안에서 서로가 공유하는 부분을 찾아나가고 지켜나가는 것이다. 그것이 차이를 극복하는 힘이 된다. 리더는 그것을 읽고 공유 가능한 긍정적 지향점으로 이끌어나가는 '누구나'가 된다. 여기서는 계층도,

회색부분이 서로가 공유하는 부분이다. 모든 것이 같을 필요는 없다. 서로가 공유하는 부분을 찾아나가는 과정이 커뮤니티디자인이다.

인종도, 연령도, 종교도, 우리를 구분하는 모든 것과의 끊임없는 갈등 속에서의 싸움이 불가피하게 된다. 따라서 리더에게는 책임감·인내심과 함께 포용력과 과감한 용기도 동시에 요구되는 것이다. 세상에 쉽게 얻을 수 있는 것은 없다.

커뮤니티디자인의 모든 성과는 사람과 지역의 공간에 남게 된다. 여기서 사람이란 서로에 대한 강한 책임감과 자율적 의지를 가진 존재를 말한다. 공간은 지역이라는 한정된 조건과 특성에서 형성된 공간적·시간적 상황에서 형성된 물리적 환경과, 문화와 관습과 같은 비물리적 환경이 포괄적으로 포함된 개념이다. 일반적으로 사람이 공간을 만들지만 공간이 일정한 규칙과 흐름을 가지고 자생적인 구조를 갖추게 되면 사람에게 공간이 영향을 미치는 상호관계가 형성되게 된다. 사람이 공간을 만들고 다시 공간이 사람을 키우는 구조관계가 형성되는 것이다. 대다수의 도시들은 지형과 풍토조건에 맞추어 경관이 형성되지만, 그 속에서 사람들이 살

1 + 1 + 1 = 1

동질성 이질성

하나가 또 다른 하나와 만나 동질성을 높이며 공간 속에서 하나가 되는 동일화의 과정을 거치게 된다.

아가면서 사람들 간의 관계와 공간의 한계를 극복하고, 건축과 시설 등의 공간조건을 설계하면서 점차 그 공간 속에서 교류와 생산의 구조가 갖추어지는 것이다. 이러한 관계는 모든 도시와 마을에 동일하게 발생되는 것이며, 비단 사람만이 아닌 생태계의 일반적인 법칙이다.

이렇듯 환경을 개조하고 적응하며 변화시키고자 하는 의지가 없는 생태계, 다양성을 갖추는 못하는 종은 소멸되는 것이 자연의 법칙이다. 이러한 강한 생존과 재생의 근본이 되는 힘이 '자율적 의지'인데 이러한 강한 자율적 의지를 가진 사람이 주체가 되고, 그러한 주체가 많은 에너지를 축적시켜 더 큰 결집력을 가지게 되면 지속가능한 발전가능성을 가지게 된다. 그러한 지속적인 발전을 위한 경험과 시행착오는 주체의 더 큰 역량 강화로 이어져 지역의 포용력과 활동성, 다양성도 같이 성장하게 된다. 그러한 과정을 거쳐 주체들이 완전히 독립된 역량, 즉 자립의 재생산구조를 가지게 되면 마을의 지속적인 성장이 이루어지는 것이다. 모든 커뮤니티디자인에서 갈등과 이해관계의 대립은 항상 발생하는 것이며, 다양성을 어디까지 포용할 것인가도 지속적인 과제이지만 이러한 주체들의 강한 의지와 독립심, 목표에 대한 지향성이 그러한 문제점을 극복하도록 한다.

커뮤니티디자인을 진행하는 데에서 생기는 어려움에 대해 희망커뮤니티디자인의 참가자는 이렇게 이야기했다.[9]

9 시흥시 희망커뮤니티디자인 성과자료집 2011, 양우재마을 주민자치회.

무엇보다 어려웠던 점은 이해부족과 단합이었습니다. 홍보부족과 경험미숙으로 주민들 설득이 늦어졌습니다. 그간 없었던 교육, 강의가 주민들에게는 통하지는 않았습니다. 또한 비협조자들을 설득하는 데 애로가 많았고 정말 잘될까하는 의구심이 들어 포기할 생각도 여러 번 있었습니다.

실제로 많은 커뮤니티디자인의 성장과정을 살펴보면, 리더의 강한 리더십과 주체들이 서로 지속적으로 자극을 주는 환경의 중요성이 강조되고 있다. 왜냐하면 모든 사람들이 시작단계에서부터 모든 것을 잘 이해하고 적극적으로 나선다는 것은 불가능하기 때문이다. 마을에는 다양한 사람이 다양한 조건 속에서 살아가고 있고, 서로의 욕구가 일치하는 점을 파악하고 정리하기 위해서는 보다 뚜렷한 목표와 방향을 가진 사람이 먼저 앞서 나갈 수밖에 없고, 그것이 더 많은 동조자와 지지자를 얻어 파트너십을 구축해 나가는 것이다. 그들이 바로 주체이다.

시민이 참가하는 마치즈쿠리의 전략에서는 주체의 리더십과 관련해 다음과 같이 지적하고 있다.**10**

그 이유는 개개인의 생활사정에서 소외되어 있는 현상을 극복하고 더욱더 개개인의 욕구에 걸맞는 마을을 만들려고 해도, 그 자체가 잠재되어 있어 무엇이 그 욕구인지 아무도 모르기 때문이

10 마쓰오 다다스·니시카와 요시아키·이사 아쓰시 공저. 시민이 참가하는 마치즈쿠리(전략편), 한울아카데미, 2006, pp.20-22.

다. 이것은 개개인 자신조차도 자각하지 못하고 있을 수도 있다. 그리고 기존의 방법으로 해결하고 있는 사람들의 요구 외에 아직 파악되지 못한 욕구가 희생되어도 그것을 파악하기는 힘들다. … 그러나 언젠가는 많은 지지자가 모일 것이고 또 관계 당자사층이 형성되면, 사람들은 현재화된 욕구를 구체적으로 표명할 수 있게 된다. 이 단계가 되면 표명한 것들을 토의하고 정리한 합의에 근거 하여 운영할 수 있게 되며, 한층 더 사람들의 욕구와 일치하는 사 업을 할 수 있게 된다.

여기서 주체의 뚜렷한 경계나 구분은 없다. 행정가이건, 전문가이건, 시민이건 누구나 주체가 될 수 있다. 그러나 지역에서 지속적으로 살아나 갈 사람, 즉 그에 대한 책임을 지고 가장 큰 영향을 직접적으로 받게 되 는 주민이 커뮤니티디자인의 주체가 되어야 하는 것은 두말할 나위가 없 다. 그럼에도 지금까지 많은 커뮤니티디자인과 지역개발, 정비 등의 주체 는 행정과 관료, 그에 기여하는 전문가들인 경우가 많았으며, 주민들이 스스로의 문제를 공적인 공간에서 참여하며 해결하기 시작한 '자치의 역 사'는 그렇게 길다고는 할 수 없다.

물론 이전부터 지역에 기반한 많은 활동을 적극적으로 진행해 온 주체 들이 있어 왔었다. 비조직적이었고 역사적 기록으로 뚜렷이 남지 않았더 라도 그들이 이루어낸 성과가 당장 눈에 보이지 않는 시민역량의 토양을 만들었다는 것도 분명하다. 그들이 주체가 되어 '주민'에서 '시민'으로 성 장하며 근대도시의 자치의 기반을 만드는 실천해 온 것이다. 이제는 그러 한 논의를 수면 위로 끌어올리고 본격적인 마을형성의 주역으로서 주체

지역리더가 이끄는 커뮤니티디자인 효과

커뮤니티디자인의 리더가 실제로 커뮤니티디자인에 어느 정도로 기여하는가에 대해 2007년부터 커뮤니티디자인을 지속적으로 추진해 온 남양주시 참여리더 118명을 대상으로 설문조사를 실시하였다.

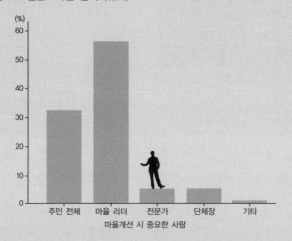

마을개선 시 중요한 사람

그 결과, '마을 리더'라고 대답한 응답자가 55.9%였고, 다음으로 '주민 전체'라는 의견이 32.2%로 나타났다. 행정담당자와 단체장, 전문가보다 마을 리더의 중요성이 가장 크다고 인식하고 있었고, 커뮤니티디자인이 잘 진행된 마을의 경우 확실한 리더가 있는 것으로 나타났다.

이러한 연구결과는 남양주시 외의 다른 커뮤니티디자인 추진 주체에 관한 연구에서도 동일하게 나타났으며, 지속적인 리더의 힘이 주체들의 지속적인 참여와 결과에 대한 확신을 부여하는 것으로 나타났다.

의 중요성이 더 강조되는 시대가 된 것이다.

최근 커뮤니티디자인의 리더 육성과 교류협력에 관한 지속적인 교육과 지원에 대한 논의가 이루어지고 있는 것도 바로 이러한 주체역량 강화와

커뮤니티디자인을 이끄는 다양한 얼굴들

관련된 움직임이라고 할 수 있다.

시작은 뜨거운 열정과 지식을 가진 누군가에 의해 진행되지만, 그것이 확산되고 다른 사람들에게도 그러한 마을의 문제의식이 장기적인 발전과 연관된다는 인식으로 이어지게 되면 공통의 합일점이 커지게 되고 욕구와 성과도 더욱 커지게 된다. 참여주체의 발전과 혁신, 그것을 통한 마을환경의 개선, 커뮤니티디자인의 성과에 관한 설명으로 더 이상의 정확한 것은 없다. 왜냐하면 커뮤니티디자인 자체가 불확실함에서 확실함을 찾아가는 모험의 과정이고, 미래의 변화에 대한 확신과 더 나아질 수 있을 것이라는 사람들 간의 믿음이 없으면 그 가치라는 것이 무의미해지는 과정이기 때문이다. 결국 서로가 마을의 미래를 더욱 가치 있게 바꿀 수 있고 그것이 가능하다는 것을 믿는 힘인 것이다. 그리고 주체는 그것을 더욱 확실히 믿고 이끌어나가는 존재이다.

평생 동안 황무지에서 나무만을 심어온 늙은 양치기 엘제아르 부피에의 이야기인 장 지오노의 소설 《나무를 심은 사람》[11]을 생각해보자. 전쟁이 일어나고 많은 시간이 흘렀지만 그는 홀로 산중에서 도토리와 자작나무를 심는다. 40년이 지난 후 그 황무지가 아름답고 거대한 숲이 되고

11 Jean Giono, 나무를 심은 사람(L'Homme Qui Plantait Des Arbres), 두레, 2005.

사람들은 그곳에서 축제를 벌이게 된다. 황무지에서 하나의 아름다운 마을이 생겨난 것이다. 자신의 이익보다 자연 그 자체의 생명력을 사랑한 한 미약한 사람의 정신과 노력이 얼마나 위대한 결과를 만들어낼 수 있는가를 알 수 있다. 그가 바로 불확실성에서 확실성으로 이끄는 징검다리이자 촉매제인 위대한 주체, 즉 커뮤니티디자인의 진정한 리더이다. 그리고 그 주체를 이끄는 힘이 가치에 대한 확신일 것이다.

"한 사람이 오직 육체적·정신적 힘만으로 홀로 황무지에서 이런 가나안 땅을 이룩해낼 수 있었다는 것을 생각하면 나는 그 모든 것에도 불구하고 인간에게 주어진 힘이란 참으로 놀랍다는 것을 깨닫게 된다."

"위대한 혼과 고결한 인격을 지닌 한 사람의 끈질긴 노력과 열정이 없었던들 이러한 결과는 있을 수 없었을 것이라고 생각할 때마다, 나는 신에게나 어울릴 이런 일을 훌륭하게 해낸 배운 것 없는 늙은 농부에게 크나큰 존경심을 품게 된다."

주체의 중심 - 리더의 역할

지역주체들을 이끄는 리더는 중핵적 리더, 즉 다양한 주체 간의 조정과 자금조달, 정보창구의 역할을 하는 리더와, 외연적 리더, 중핵적인 리더를 보조하는 역할

을 하는 리더로 구분할 수 있다. 리더는 지역이 처한 상황과 구성원의 특성에 따라 그 역할이 달라진다. 반드시 표준화된 리더의 역할이 정해진 것은 아니다. 공동체의 구성원이 다르고, 조건이 다르며, 또한 개개인의 개성과 문화가 다른 상황 속에서 현실조건에 맞는 최적의 능력을 가진 사람이 리더가 되며, 그 역할은 그에 따라 달라진다. 이와 관련해서는 일본의 문부과학성에서 진행된 사전 연구조사결과에서 중요한 시사점을 얻을 수 있다.

현재 활동하고 있는 커뮤니티디자인 리더의 공통된 특징으로서는 ①행동력이 있다(약 67%), ②커뮤니케이션 능력이 높다(약 29%), ③ 이벤트 등의 기획, 입안능력이 있다(약 29%)가 중요한 역할로 나타났다. 전문능력에 관해서는 리더의 공통된 특징으로 나타나지 않았다. 또한 지역리더의 출신지에 관해서도 활동지역 외의 출신자가 있는 조직, 단체가 31%이고, 그 이외는 지역에서 성장해 온 리더가 있는 조직은 약 64%로 나타나 지역 출신자 리더가 중요한 역할을 담당하고 있는 것으로 나타났다.

커뮤니티디자인 리더에게 요구되는 능력에 대해서는 ①행동력(약 65%), ②발상의 유연성(약 31%), ③커뮤니케이션 능력(약 29%), ④이벤트 등의 기획입안능력(약 28%), ⑤의견의 조정능력(약 23%)으로 나타났다. 이것은 행동력을 제외하고는 기술적인 능력을 요구하는 것이 많으며, 이를 위한 교육과 훈련을 통해 향상될 가능성이 높은 것들이다. 따라서 지역에서는 지역리더의 육성을 위한 지속적인 지원과 교육을 통해 리더의 능력향상 방안의 강구가 필요한 것으로 이 연구보고서에서는 제시하고 있으며, 많은 커뮤니티디자인 추진단체들이 리더의 부족으로 인해 곤란한 상황을 겪고 있는 것으로 조사되었다.

이를 정리하면 리더는 행동력과 교류능력, 기획능력, 발상의 능력과 추진력이 필요하며, 이러한 능력은 개인의 차이가 있으나 꾸준한 노력을 통해 향상될 수 있다고 할 수 있다. 또한 공동체 내부에서 그러한 능력의 한계가 있을 경우에는 외부 리더의 보조, 즉 외연적 리더의 보조적 지원을 통해 그 역할을 성장시켜 나가는 방법이 있다.

커뮤니티디자인은 어떠한 경우에도 고정된 한계만 있는 것이 아니고, 노력과 협의, 경험을 통해 차츰 주체로서 성장해 나가는 과정까지 포함하는 것이다.

어떤 활동이 커뮤니티디자인인가?

우리는 어떤 커뮤니티디자인을 해야 하고 어떤것이 커뮤니티
디자인 활동인가? 실제로 많은 현장에서는 무엇이 커뮤니티디자인이고,
어떻게 해야 하며, 무엇을 해서는 안 되는가가 시작단계의 절실한 과제이
다. 공동체가 하는 모든 공적 행동을 커뮤니티디자인으로 봐야 하는가?
또한 이익단체에서 공동체의 발전을 위한 기부행위나 봉사활동 등도 커
뮤니티디자인으로 봐야 하는가 등의 문제는 지금도 많은 지방자치단체와
활동가, 학술분야에서 논란이 분분한 지점이다.

물론, 너무나도 당연히 모든 마을과 지역, 도시에서 이루어지는 집단
의 활동이 커뮤니티디자인이 될 수는 없다. 또한 공동체가 추진하는, 아
니면 지역의 리더가 추진하는 지역과 관련된 모든 활동이 커뮤니티디자
인이 될 수도 없다. 그렇다고 현재와 같이 커뮤니티디자인을 추진하기 위
해 힘을 모으고 시행착오를 겪고 있는 단계에서 모든 것을 '그렇다'와 '아
니다'의 이분법으로 구분하는 것은 향후 전개될 다양한 잠재적 가능성의
씨앗을 미리 제거하는 결과를 가져올 수 있다. 그러나 적어도 공동체의
보다 나은 발전을 위한다면, 기본적인 큰 틀의 커뮤니티디자인의 기준과
방향은 정리되어야 할 필요가 있다.

지역의 지속가능한 발전을 위한 커뮤니티디자인과 그 외의 활동을 구
분하는 정확한 지점은 그 활동으로 발생하는 이익의 수혜대상이 누가되
는가? 또한 그 활동의 가치가 어디에 있는가? 누가 추진한 활동인가? 이
세 가지가 기준이 된다. 특히 공동체의 이익에 있어서도 다른 공동체에 해
를 끼치지 않고 공동의 이익과 지속가능한 발전을 추구하는가는 커뮤니

티디자인과 다른 이익사업을 구분하는 매우 중요한 구분이 된다.

예를 들어, 사회적 기업과 같은 공동체의 경제활동도 지역의 활성화와 자립에 중요한 역할을 하지만, 사회적 기업이 경제적 실리 그 자체만을 중시하는 구조가 되어 지역을 대상화한다면 커뮤니티디자인으로 평가받기는 어렵다. 그런 경우는 그냥 경제적 기업이 되어야 한다. 또한 직접적 실천대상이 공동체적 특성과 지역에 기반하지 않고 전개되는 사업도 마찬가지이다. 그런 경우, 대다수 경제적 이익을 목적으로 한 외부의 개입이 크며, 그 활동의 이익과 가치가 지역으로 귀속되기 어려워 참여와 지속성을 가지기 힘들다. 교류와 협력이 아닌, 특정집단의 가치만을 반영하는 사업도 커뮤니티디자인으로 규정하기 어렵다. 그러한 사업은 고립되고 편향되기 쉬우며, 장기적인 관점에서는 특정한 집단의 이익이 목적이 될 가능성이 높아 교류와 협력이 거부당하는 경우가 쉽게 발생되기 때문이다.

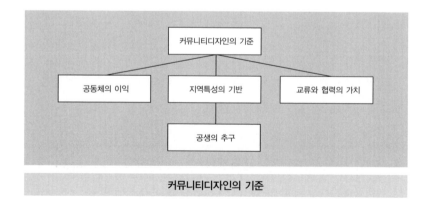

커뮤니티디자인의 기준

따라서 다양한 생각과 사고를 가진 계층, 연령의 구성원이 공통의 기반 위에서 삶의 쾌적함과 활성화를 지속적으로 만들어나가는 공생共生, 그 자체를 향한 창구로서의 원칙이 정확히 정해져야 한다. 이것은 장기적으로 진행되는 커뮤니티디자인의 험난한 과정에서 논란의 여지를 조정해주는 의식적 기준의 역할을 하게 되며, 평가의 객관적 기준이 되기도 한다. 모든 일을 편하고 쉽게 즐겁게 할 수 있다면 가장 좋겠지만, 커뮤니티디자인은 취미생활이나 봉사활동과 같이 해도 되고 안 해도 그만인 경우와는 다르다. 사람들의 이해관계와 마을의 생존과 연관된 공동체의 활동은 그만한 삶의 변화를 요구하기 때문에 갈등을 조정하고 논쟁을 조율할 평가기준이 일정 정도 요구된다. 이는 모든 사람들이 같은 생각을 하는 것이 아니기 때문이며, 서로의 가치기준과 관점이 다르기 때문이기도 하다.

공동체의식의 향상단계에서는 스스로에게 맞는 조직의 구조와 공동체의 목적을 점차적으로 조정해 나가는 단계를 거치게 되는데, 원칙을 정하고 다양성을 통합하며 지향점을 설정하는 과정에서 의식의 정제과정을 거치게 된다. 협의는 열정과 생각이 다른 사람들을 하나의 공동체 목적으로 정리하는 최상의 도구이다. 커뮤니티디자인의 가치와 의미는 장소에 따라 다르기 때문에 협의의 방식과 디자인의 기준, 대상, 방식 역시 자신들의 처지와 조건을 고려하여 정하는 것이 중요하다.

여기서 또 하나 커뮤니티디자인의 내용과 관련해서 좋은 마을, 좋은 지역, 좋은 도시는 어떤 곳인가라는 의문점이 있다. '좋다'라는 것은 개인의 선호와 관련된 형용사지만 '좋다'라는 관념은 개인에 따라 다르기 때문이다. 마찬가지로 '살기 좋은'도 그 표현 속에 선호와 지향이 담겨 있기 때문에 개인과 집단에 따라 평가하는 기준이 다를 수 있다. 여기에 대해 일본

요코하마시의 도시정책국에서 디자인정책을 총괄한 다무라 아키라 씨는
다음과 같이 정의하고 분류한다.[12]

> 좋은 마을은 '살기 좋은'만이 아닌 '살길 잘했다'라고 적극적으
> 로 평가할 수 있는 '살면서 가치 있는' 마을이다.

그리고 살기 좋은 곳의 분류항목을 다음과 같이 제시하고 있다.
- 공해와 환경오염, 재해의 방지를 계획하는 것.
- 택지 난개발의 방지, 미래를 생각한 토지이용의 적정화를 계획하
 는 것.
- 물과 녹음, 꽃을 풍부하게 하고, 생활을 인간적이고 윤택하게 해나
 가는 것.
- 아름답고 매력적이며, 개성적인 경관을 만드는 것.
- 지역 내에 산업을 일으키고, 일할 곳과 수입의 확보를 계획하는 것.
- 대학을 일으키고 관광, 문화, 오락 등에 의해 인구의 정착과 고용
 의 장을 만드는 것.
- 지역 내의 교통이 쾌적하고 안전하게 이루어지도록 하는 것.
- 보행자가 자유롭게 걷고 쉴 수 있는 쾌적한 공간을 확보하는 것.
- 중심시가지 등에 활기를 불어넣고 교류의 장을 만들어 인간을 살
 아 있게 하는 것.

12 田村明, まちづくりの実践, 岩波新書, p.37, 1999.

- 전통적인 문화를 보존, 복원시키고, 또한 그것을 활용하는 것.
- 자연과 녹지를 확보하고, 야외생활을 체험시키는 것.
- 쓰레기를 줄이고 재활용을 실시하여 환경의 부하를 줄이는 것.
- 시민이 스스로 질높은 생활을 누리는 문화적·예술적인 충실함을 기하는 것.
- 시민으로서 자각하고 성장해 나갈 시민학습, 생애학습을 실시하는 것.
- 커뮤니티디자인을 추진할 인재를 만들어나가는 것.
- 다른 사람들이 연계되어 지역커뮤니티를 육성해 나가는 것.
- 어린이들이 생기있고 눈빛이 빛나는 생활을 할 수 있도록 지원하는 것.
- 일상의 생활에서 소외된 고독한 사람들을 지원하는 것.
- 재해 등에 최적으로 대응하는 것.
- 범죄와 사회적 병리를 예방하고 경우에 따라 최적의 조치를 하는 것.
- 질병을 예방하고 치료하여 건강하고 활기있는 생활을 하는 것.
- 고령자와 장애인 등이 일반인과 동일하게 사회활동을 할 수 있도록 하는 것.
- 시민으로의 정보제공과 상호교류를 계획하는 것.
- 이벤트와 축제 등, 지역을 개성적이고 활기있게 만드는 것을 일으키는 것.
- 자치단체조직과 운영을 시민적인 것으로 재편성하는 것.
- 광역적인 지역 간의 연대를 계획하는 것.

- 국제적 이해를 심화시켜 평화와 환경을 테마로 협력하고 교류와 연대를 계획하는 것.

이는 사람들 간의 유대를 높이는 교류와 협력을 바탕으로, 자연과 공생하며 장애와 차별이 없는 지속가능한 도시에서 요구되는 항목이다. 이것은 각 항목을 조합하여 새로운 가치와 항목을 만들게 되어 더욱 폭넓게 확대된다. 아름다운 경관의 공유와 장소의 장벽을 없애는 것도 살기 좋은 도시에서 요구되는 특징 중 하나이다.

이러한 다양성을 포괄하는 도시의 복합기능에 대해 공간적 다양성에 의의를 두고 지속가능한 커뮤니티의 방향을 논한 휴 버튼Hugh Barton은 근린을 에코 시스템으로 받아들일 때, 다음과 같은 요소가 중요하다고 지적하고 있다.[13]

- 지역의 자치를 높인다 – 기술적·사회적·환경면에서 실현가능한 범위에서 부하를 줄여나가며 주민의 요구에 대응한다.
- 선택과 다양성을 높인다 – 다양한 사람들이 있고, 특히 주택, 이동, 업무, 서비스, 오픈스페이스에는 다른 요구를 가지고 있다.
- 장소의 대응성 – 토지는 계획의 필수요소지만, 독자적인 지형, 경관, 수맥, 생물환경, 풍토 등을 배려하여 개발하여야 한다.
- 연계와 통합 – 연계성은 단순히 인간영역의 문제이다. 근린은 다른 근린과 도시를 복잡하게 연결하고 있다.

13 Hugh Barton, "The Neighborhoods as Ecosystem", Hugh Barton, ed., *Sustainable Communities, The Potential for Eco-Neighborhoods*, Earthscan Publications 1td, 2002, p.89.

- 유연성과 쉬운 적용성 – 미래 변화에 대응가능하도록 한다. 예를 들어 건축용도의 변경, 가족의 변화에 대응가능한 주택, 증대하는 부하에 대응 가능한 인프라, 다기능의 오픈스페이스 등.
- 사용자에 의한 콘트롤 – 집권적인 시장과 관료적인 행정은 다양성을 해치는 부적당한 결론을 내릴 경향이 있다. 「보완성의 원리」[14]가 근린과 가족, 기업에 적용되어야 한다.

또한 다양한 도시의 케이스 스터디로부터 살기 좋은 도시의 조건을 고려한 샤프트Henry Shaftoe[15]는 우리가 안전하다고 느끼는 것이 필요하며, 그 때문에 다음과 같은 요소가 중요하다고 서술하고 있다 .

- 주택의 질 – 저가의 대량 건설주택은 장기적으로는 높게 매겨진다. 1960년대에 지어져 지금 부서지는 주택이 그 예이다.
- 다양성(내지는 지역자립성) – 복합기능의 지역이 보다 안전하며, 다양성은 연령계층, 소유형태, 소득에 따른 주택과 주요한 어메니티 시설(상점, 주차장, 레저)에도 적용해야 한다.
- 개성 – 근린은 적당한 휴먼스케일의 크기, 즉 인구 약 5,000명 이하, 직경 1km 이하의 크기라면 지역과 연결되어 있다고 느껴지는 독자성을 가진다.

14 EU의 통치원리다. 주민에 가까운 기관이 문제해결을 하는 것을 기본원칙으로 하지만 보다 상위기관이 담당하는 편이 명확히 잘 진행되는 경우에 한정하여 상위기관이 행하는 것이다.

15 Henry Shaftoe, "Community Safety and Actual Neighborhoods", Henry Shaftoe., ed., *Sustainable Communities, The Potential for Eco-Neighborhoods*, Earthscan Publications 1td, 2002, p.243

- 소유 – 참가와 근린의 밀도규제를 통해 주민은 근린의 현재와 미래에 걸친 형태와 상점의 질에 관계된 것으로 느껴 사람들도 그렇게 행동한다.
- 안전성과 지속성 – 주민이 근린을 일시적인 체재장소라고 생각한다면 좋은 장소로 만들고자 하는 노력을 하지 않는다. 마지막 거처라고 생각한다면 그 지역에 남고자 한다.

이렇듯 도시의 지속성은 쾌적한 주거환경을 위한 필수적인 요건이며, 다양성의 의의와 공동체 의식을 키울 수 있는 다양한 방법에 대한 고려가 요구된다는 것을 영국의 도시디자인에서는 주장하고 있다.

특히, 다양한 인종과 계층의 문화가 혼재된 커뮤니티 형성의 시행착오를 정책적으로 반영하고 있는 영국에서는 정부의 계획방침의 기본이 되는 『PPSI·지속가능한 개발을 가져오다』(2005)에서는 좋은 디자인과 좋은 계획이란 다른 것으로서, 디자인의 역할을 다음과 같이 정의내리고 있다.

- 사람들이 업무와 주된 서비스를 이용할 수 있는 장소를 연계한다.
- 자연환경으로의 직접·간접의 영향을 고려하여 기존의 도시형태와 자연·시가지 환경을 통합한다.
- 누구나 사회의 일원으로 받아들일 수 있는 환경을 만들고, 영국정부의 중요시책인 "사회적 배제"의 극복에 기여한다.

구체적인 도시디자인분야의 방향성을 구체적으로 나타내고 있으며, 2000년에 정부가 출판한 『By Design(디자인에 의한:계획시스템에 있어 도시디자인)』15 이다 . 이 속에서 도시디자인의 목적으로 개성적인 장소, 도로의 연속성

과 갇힌 공간, 공공공간의 질, 이동의 자유로움, 알기 쉬움, 변화로의 대
응성, 다양성이라는 7항목을 들고 있다.

특히 살기 좋은 사회·마을을 위한 교류와 공간의 구체적인 관계조건
과 지향점들을 공통적으로 제시하고 있는데, 이러한 항목들은 대다수 60
년대 이후로 극심하게 대립해 온 다양한 커뮤니티 간의 분쟁과 공간의 분
할, 계층 간의 갈등 등의 문제 해결책을 모색해오며 발전되어 온 개념들
이다. 이러한 일련의 논의를 통해 '살기 좋은 곳'이라는 개념도 시대와 장
소에 따라 달라질 수밖에 없지만 기존의 주요한 연구의 성과와 제도적 측
면, 국내적 상황을 고려할 때 다음과 같이 정리할 수 있다.

살기 좋은 도시		
수준 높은 커뮤니티	쾌적하고 활기찬 주거환경	매력적인 경관
높은 교류와 협력	깨끗하고 정돈된 주거공간	개성적인 경관
다양성의 배려	경제적 활기	조화된 자연환경
창의적인 활동	안전한 환경	역사·문화공간의 보존
지속가능한 교육	풍부한 문화·예술 환경	지역의 상징적 경관
사회적 약자의 배려	친환경 에너지	장소의 정체성

커뮤니티디자인의 살기 좋은 도시의 기준

15 Cabe, UCL and DETR, *The Value of Urban Design*, 2001(도시디자인의 가치). DETR/CABE,
By Design–Urban Design in the Planning System, 2000(디자인에 의한 계획 시스템을 위
한 도시디자인), pp.16–32.

위의 각 항목은 공통으로 또는 개별적으로 적용될 수 있으며, 모든 항목이 같은 정도의 정량적 지표를 가지는 것은 아니다. 해당 지역과 마을의 조건에 따라 어느 것이 우선적으로 강조될 수도 있으며, 경우에 따라서는 항목 자체가 전혀 필요하지 않을 수도 있다. 분명한 것은, 공동체의 결속과 쾌적함이 배려된 주거환경, 조화로운 경관을 가진 지속가능한 환경은 분명히 '살기 좋은' 도시의 기본조건이라는 점이다.

또 중요한 것이 있다. 이러한 '매력적인', '살기 좋은', '수준 높은', '조화로운' 등의 어휘는 사람과 집단에 따라 다르다는 점이다. 즉, '살기 좋음'의 질적 수준을 모든 곳에 동일시할 수 없다는 것이며, 이는 '살기 좋음'의 질적인 부분, 즉 그곳의 장소적 가치와 활력, 성장성 등을 두고 이야기해야 한다는 것이다. 이에 대해 유럽의 대표적 도시학자인 비앙키와 랜더리 역시, 도시의 질은 성장가능성과 활력에 무게를 두고 이해해야 한다고 지적하고 있다. 즉, 도시 고유의 '생활의 질'[16]에 따라 도시의 가치가 평가를 받아야지, 양적인 지표와 외적인 화려함으로 모든 것을 평가하는 것에는 무리가 있다는 것이다. 한 예로, 한 대도시는 화려하고 높은 건물과 수 많은 인구, 많은 문화시설, 광역의 교통망을 가지고 있지만, 오래된 거리와 축제, 불편하지만 지형에 충실한 가로와 좁은 광장에서 오손도손 서로의 삶의 이야기를 나누는 외곽의 문화도시보다 살기 좋은 곳이라고 단적으로 평가할 수는 없는 것이다. 오히려 충실한 커뮤니티의 외곽도시가 대도시에 비해 범죄율이 낮고 교류의 가능성이 높을 수도 있다. 눈에

16 Biancini, F. R and C. Landry, *The Creative City*, Comedia, 1994.

미국 컨설팅회사 머서가 '2012 살기 좋은 도시' 1위로 선정한 도시 오스트리아의 빈. 굳이 우리 도시를 살기 좋은 도시로 만들기 위해 빈을 쫓을 필요는 없다. 살기 좋음의 가치기준 자체가 다르기 때문이다.

보이지 않지만 그 도시와 마을의 '가치'와 '질'에 따라 살기 좋은 기준이
달라져야 하는 것이다. 매년 세계적 평가기관에 의해 살기 좋은 도시 세
계순위 등이 발표되고 있지만, 그러한 평가결과에 상관없이 스스로 살기
좋다고 느낀다면 그것은 절대적 평가기준보다 더 큰 만족감을 주는 가치
있는 도시일 수 있기 때문이다. 따라서 살기 좋은 도시는 그 도시의 '가치
척도'에 부합된 최적의 환경이라는 주관적인 개념도 포함된다.

또 하나 간과해서는 안 될 요소가 있다. 우리가 흔히 '행복이란, 잘 먹
고 잘 사는' 이라고 이야기하듯이, 잘먹고 잘살기 위한 활동성, 도시 내
부의 경제적 활기 문제이다. 커뮤니티디자인에서 공동체 형성 그 자체는
결코 목표가 될 수 없다. 결국 공동체 형성도 마을 주민들 간의 관계향상
을 통해 주거환경의 쾌적함과 안전함을 가져오고, 생활에 큰 영향을 미
치는 교육과 마을경영 등의 문제를 자율적으로 해결해 나가기 위한 전제
조건일 뿐이다. 중세도시의 코뮌 같은 형태는 아니더라도, 개인적인 경제
수준과는 별개로 마을이 경제적 자립구조를 가질 때 '살기 좋음'의 만족
감은 더욱 높아지게 된다. 커뮤니티디자인에서 지향하는 수평적 도시는
불평등의 해소와도 많은 연관이 있으며, 이는 격차를 줄이기 위한 공동
의 노력구조, 창의성과 혁신성이 발휘될 수 있는 환경, 문화와 다양성을
공유할 수 있는 균형잡힌 환경 조성과도 관계가 깊다.

커뮤니티디자인뿐만 아니라, 지역재생과 활성화에서 경제환경과 문화
환경을 가능한 결합하여 공동체의 자립도를 높여나가고자 하는 관점이
포함되어야 한다(이 문제에 대해서는 사회적 기업과 관련된 부분에서 좀더 깊이 있게 설명하고
자 한다).

무엇을 해야 하는가?

커뮤니티디자인은 위와 같은 살기 좋은 도시를 만들기 위한 방법과 생각이다. 구체적으로 열거하지 않더라도 우리의 일상이 얼마나 많은 일과 약속으로 가득 차 있는가는 쉽게 짐작할 수 있다. 이런 현실 속에서 공동체가 수시로 모여 하나의 활동을 추진하는 것도 만만치 않으며, 게다가 각 개인의 다양한 활동은 동시에 고려되고 추진되는 경우가 일반적일 정도로 다들 바쁘다. 이것이 보다 섬세한 준비와 장기적인 노력이 없으면 커뮤니티디자인의 목표를 이루기 어려운 이유이다.

오랜 역사만큼이나 인류가 공동체의 혜택을 이해하고 효율적인 운영을 통해 지금의 모습으로 발전하기까지 많은 시간과 시행착오가 필요했듯이, 우리도 앞으로의 도시에 요구되는 커뮤니티디자인을 아주 긴 관점에서 풀어나가야 한다. 그리고 국내의 많은 커뮤니티디자인이 다양한 논의와 정책, 연구에도 불구하고 실제로 그 성과를 과감하게 평가하기에는 우리의 단계가 충분히 미숙하다는 점을 인정하고 들어가야 한다. 커뮤니티의 디자인은 혼자 하는 것이 아닌 공동이 책임을 지는 것이며, 단기간에 이루어질 수 있는 일도 아니므로 조급함에 우리의 바쁜 시간과 정신을 할애할 필요도 없다. 여전히 우리에게는 시작단계에서 일어날 수 있는 시행착오와 열정적인 도전에 관용의 자세가 필요하다. 커뮤니티디자인을 2년간 추진했던 여성 리더 정지원 씨는 평가회에서 다음과 같이 이야기했다.[17]

17 시흥시 희망커뮤니티디자인 인터뷰, 미산경신마을학교 공동체사업, 2013. 01.

정말 힘든 부분은 저와 같은 생각을 가진 사람이 하나라도 있으면 시너지 효과가 클텐데, 한 명 한 명을 일일이 설득하고 학습을 시키고 이해시켜야 일이 진행이 된다는 것이었습니다. 지금까지 누구도 그런 생각을 하지 않고 살아왔던 것이 일종의 관례였기 때문에 그것이 가장 힘들었습니다. 내 마음 속에 그리고 있는 꿈은 크더라도 그들의 그러한 성향을 알고 있기에, 욕심을 크게 내거나 빨리 진행하기가 어려웠습니다. 그리고 그들이 이것을 받아들일 수 있는 틀을 만드는 것이 우선임을 알고 있기에 조급하게 생각하지 않습니다. 그래도 꿈을 계속 이야기합니다. 그래서 이런 것을 전혀 해보지 않았던 사람들에게 이 일이 중대한 것임을 일깨우고 같이 하고자 이야기 하게 되었습니다. 생각을 계속 펼치고 부족한 점은 배워 나가고, 나보다 생각이 못 미치는 이들에게도 내가 그들에게 생각을 이양해 나가면 됩니다. 할 수 있는 일은 몸으로 배워 나가면 됩니다. … 외부의 것을 보고 배우고 싶은 생각도 큽니다. 그들은 무엇인가 보고 나면 생각이 달라지고 자신들도 무엇인가 하고 싶다는 생각을 하게 됩니다. 물론 어느 것이 우리에게 좋은지 나쁜지는 잘 모릅니다. 계속 찾아나가고 있는 과정이고 힘든 과정이 오면 실패를 할 수도 있습니다. 그것을 통해 우리 나름대로 방법을 찾아나가는 것도 우리의 몫입니다.

가치기준의 문제

가끔 나에게는 아주 중요한 문제가 다른 사람들에게는 중요하지 않을 수도 있다. 흔히 생활에서 우리가 겪는 일이다. 나는 남이 아니듯이 남도

내가 아니기 때문에 일어나는 문제이다. 그것은 나와 남의 생각과 관점, 즉 사물을 대하는 가치의 기준이 다르기 때문에 일어나는 것이다. 그들이 사회라는 울타리에서 무엇인가를 공유하기 위해서는 중요한 가치를 가지는 접점이 있어야 한다.

예를 들어, 2002년 월드컵에서 많은 사람들이 시청 앞과 TV 앞에서 붉은 옷을 입고 응원을 할 수 있었던 것은 승리에 대한 공통된 갈망이 있었기에 가능한 것이었다. 같이 밥을 먹는 구성원이란 용어인 '식구'와 마찬가지로, 같은 공간에서 오랫동안 생활하게 되는 '공동체' 역시 '식구' 이상의 일상에서의 공통된 가치의 접점이 생길 가능성이 크다. 나아가 지역과 마을, 도시 역시 '한 특정한 장소'라는 제한되면서도 동일한 공간적 가치에 의해 유사한 가치기준이 발생하게 된다. 서로가 장소에서 생겨나는 이익과 발전, 지향 등에 대해 불가피하게 가치를 공유하게 되는 것이다. 아파트와 같은 고층 공동주택에서 공동체의 이익이나 지역의 가치기준이 발생되기 어려운 것은 '공동의 장소'에 대한 인식보다는 그 외의 가치인 '계층', '투자', '소유' 등의 공간적 차이에 더 큰 가치를 두기 때문이다.

'커뮤니티', '공동체', '울타리' 등도 일종의 공간적으로 동일한 가치를 가지는 구성원들로 이루어진 집단의 개념이다. 어느 장소에서 살고 싶다고 생각하는 것도 그곳이 가지는 가치를 공유하고 싶다는 생각이 생겨나는 것이라고 할 수 있다. 커뮤니티디자인도 그 지역이 가지는 가치를 발견하고 그것을 공유하는 것에서부터 시작하게 된다. 지역의 가치란 우선 지역과 관련된 사람들, 살고 있는 사람들이 인정하는 가치이다.

그러나 이러한 가치가 그 지역에 살고 있는 사람들의 눈으로만 평가되는 것은 아니다. 자신들은 너무 익숙해져서 보이지 않는 가치가 외부인들

의 눈에는 잘 보이는 경우도 있다. 지금은 쉽게 보기 힘들어진 계단식 논은 불리한 지형을 이용하여 농사를 지을 수밖에 없는 조건에서 생겨난 것으로 농사를 짓는 사람들에게는 이농과 농작에 힘든 곳이지만, 외부에서 그 풍경을 바라볼 때는 그 자체가 아름다운 전원의 건반으로 보이게 된다. 필리핀의 코드딜레라스와 같은 곳의 계단식 논은 세계유산으로 지정될 정도로 높은 가치를 인정받고 있고, 국내에서도 경남 남해 가천의 다랭이 논과 같은 계단식 논이 지역의 특성 있는 풍경으로서 높은 가치를 인정받게 되는 것이 그러한 예이다.

최근 커뮤니티디자인과 경관계획 등의 시작단계에서 워크숍 등을 통해 지역의 브랜드를 만들기 위한 전문가와 시민, 행정이 힘을 합쳐 지역의 개성적인 자원을 발굴하는 움직임도 지역만의 보이지 않는 가치, 또한 보였으나 자신들의 눈에는 제대로 평가받지 못하던 새로운 지역의 가치를 찾아내기 위한 것이다. 이를 '마음 속의 지도'라고 하는 인식평가로 발전시킨 연구도 활발히 진행되고 있다.

지역의 가치에 대해 공동체의 구성원들이 공통적으로 인정하게 되고 지키고자 하는 의지, 대표성을 가지는 표상으로서 자리를 잡게 되면 애착 또는 자부심, 긍지가 생겨나게 된다. 애착과 긍지는 대상에 대해 보이지 않는 구성원의 강한 결속력을 가져오게 되는데, 보이지 않는 것만큼 쉽게 사라질 수도 있으므로 그것을 지키고자 하는 행동으로 나타나게 된다. 이 역시 특정한 장소와 사람의 의식이 없으면 생겨날 수 없는 것이다. 이렇듯 커뮤니티디자인에는 지역의 장소가 가지는 가치의 발견과 그것을 공유하고 재인식하는 활동이 중요한 의미를 가진다. 긍지와 애착, 그 자체가 당장 경제적으로 도움이 된다거나 공동체를 결집시키는 힘을 가진

것은 아니지만 사람들의 삶을 풍요롭게 하는 동기가 된다. 이것은 제삼자가 되는 외부인들에게는 잘 보이지 않고, 다소 보이고 느껴지더라도 실천으로까지 나아가게 되지 않는 것이다. 가치는 보이지 않는 인식의 틀을 자신과 일체화시키는 것이다. 따라서 가치가 흔들리는 것은 자신에게 해가 된다고 생각할 수도 있다.

지금은 그 중요성이 그렇게 크지 않지만 '관습'과 '풍토', '문화'와 같은 마을이 가진 가치는 커뮤니티디자인의 실천에 있어 생동감과 존재감을 높이는 데 중요한 역할을 하고 있다. 그것이 현대의 도시에서는 '경제', '학군', '역세권'과 같은 즉각적이고 영리적인 다른 가치로 변해가고 있을 뿐이다. 하지만 사람들의 마음 속에서는 연어가 오랜 시간을 거쳐 태어난 강으로 돌아오는 본성과 같이 끊임없이 그러한 가치를 찾아나가고자 하는 습성, 본성이 있다. 사실 커뮤니티에 관계되거나 구속됨이 없이 이곳 저곳을 방랑하며 세계주의적 생활을 선호하는 코스모폴리탄도 있지만, 이들 역시도 결국은 자신의 뿌리가 되는 곳을 그리워하게 되고 회귀하고자 한다. 마을은 찾고자 하고, 가치를 발견하고자 하는 것은 어떻게 보면 사람으로서 살기 위한 우리 마음 속의 무언의 약속이자 믿음일 수 있다. 커뮤니티디자인을 경제적 효율성만으로 평가하기에는 그 효과가 그렇게 만족스럽지 않음에도 우리가 참여를 통한 커뮤니티디자인을 21세기의 주거환경의 새로운 대안으로 끊임없이 모색하고자 하는 이유도 그 안에 있을지 모른다.

지역의 가치는 다양한 표정과 목소리, 얼굴, 형태를 가지고 있다. 그 요소와 종류를 나누지만 끝이 없을 정도이다. 또한 장소에 따라, 사람에 따라, 시간에 따라 그 가치가 다르며 고정된 것을 찾기 힘들기 때문이다.

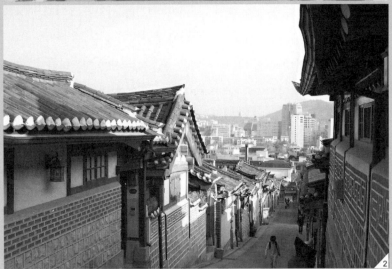

1 _ 인천의 근대문화거리 – 이전에는 이러한 낡은 거리가 지역에서 중요한 가치를 가지게 될 것으로 생각하지 않았으나 지금은 지역활성화와 공동체 결속의 거점이 되고 있다.

2 _ 북촌의 골목길 – 서울의 주거를 대표하는 거리가 되어 있다.

지역의 가치는 크게 풍토적 가치, 역사적 가치, 사람의 가치의 세 가지로 나눌 수 있다. 여기서 풍토적 가치는 풍토와 자연 등의 요소이고, 역사적 가치는 유산과 사건, 전설, 기억 등의 역사적으로 깊은 의미를 가지는 장소와 이야기 등이다. 사람의 가치는 생활과 사건, 방법, 이벤트, 예술, 문화 등 사람의 행위를 통해 구축할 수 있는 축적된 가치라고 할 수 있다. 이를 바탕으로 지금까지의 시점에서 공적으로 인정되고 있는 세부적인 공간에서의 가치를 기존의 연구를 참고로 몇 가지로 분류하면 다음과 같다.[18]

- 기후 : 눈, 서리, 비, 바람, 추위, 공기의 느낌, 맑은 하늘, 구름, 석양, 일출, 운하 등
- 자연 : 절벽, 강, 모래사장, 화산, 섬, 온천, 암벽, 언덕, 대하, 운하, 폭포, 호수, 늪, 큰 나무, 숲, 바위, 식생, 조류 등
- 인문적인 자연풍경 : 계단식 밭, 꽃밭, 과수원, 대나무밭, 소나무 숲 등의 다양한 숲, 수차, 수로, 화원, 정원, 눈, 목장, 어시장, 개와 고양이, 동상, 말·소 등의 가축 등
- 구조물 : 거리, 담장, 벽, 골목, 특색 있는 건축물, 사원, 교회, 궁궐, 극장, 호텔, 미술관, 박물관, 탑, 굴뚝, 기념비, 석교, 가교, 철교, 교량, 광장, 공원, 녹지, 수변, 아름다운 가로수길, 즐거운 보행로, 항구, 등대, 테마파크, 유적지, 오래된 공장과 창고 등
- 시설물 : 아름다운 광고탑, 쇼윈도, 벤치, 가로등, 조각품, 벽화, 시

18 田村明, まちづくりの実践, 岩波新書, 1999, pp.58-60의 내용을 기본으로 작성.

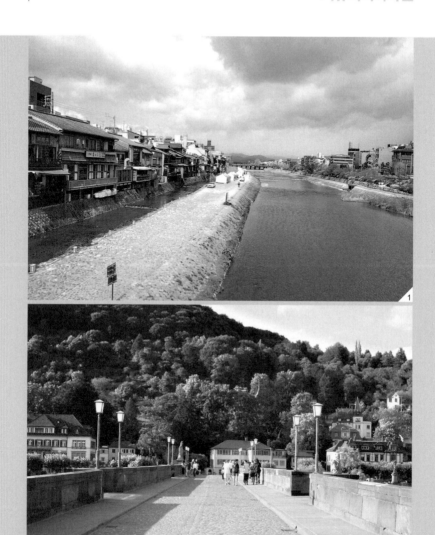

3 _ 교토의 수변풍경 – 지역의 역사주거를 대표하는 가치 있는 풍경이 되고 있다.

4 _ 독일 하이델베르크의 철학자의 길 – 역사적 인물의 흔적도 중요한 지역의 가치가 된다.

계, 표식, 포장마차, 전차, 자동차, 자전거, 마차, 깃발, 관광선, 관람
차, 정류장 등

- 이벤트 : 축제, 박람회, 스포츠대회, 회의, 5일장, 불꽃축제, 음악
제, 연극제, 영화제, 가곡의 밤, 조각전, 국제 경기대회, 카니발, 행
진, 춤, 민요 등

- 경관 : 자연과 인공물 전체를 통합한 풍경, 색채, 소리, 향기, 조명
이 포함된 것

- 분위기 : 품격, 청결함, 활기, 윤기, 불가사의, 놀라움, 차분함, 쾌적
함, 안정감, 사투리, 감동, 온정, 친절함 등

- 사람 : 의상, 모자, 화장, 걸음걸이, 예술인, 인재, 국제적 인물, 가이
드, 웃는 얼굴, 어린이의 빛나는 눈빛 등

- 음식물 : 술(맥주, 소주, 막걸리, 와인 등), 물, 과실, 향토음식, 명물요리, 냉면,
된장, 고추장, 간장, 과자, 삼계탕, 파전 등

- 지방특산품 : 가구, 의상, 장신구, 악기, 자기와 도기, 철제 도구, 공
예품 등

- 이야기와 사전 : 사적, 역사적 사건, 소설과 드라마의 무대, 제작소,
작가의 생가, 재난의 흔적, 광산, 전설, 민화 등

- 독자적 방법 : 시민운동, 생애학습, 자치행정운영, 건강과 복지, 고령
자시설, 보육시설, 커뮤니티, 주민참가 등

이러한 가치는 지역과 공동체의 긍지와 애착으로 이어진다고 이야기했
듯이, 다른 지역이 가진 것과는 차이점을 가지고 있거나 가지고 있다고 믿
고 싶은 특이한 요소에 많이 나타난다. 즉, 구성원들 스스로가 지켜나가

고자 하는 높은 상징성을 부여하게 되는 것이다. 애착이 생기는 것은 그만큼 자신들만이 가져야 하고 가지고 싶어 하는 공동의 소유의식이 형성된 것인데, 배타적이면서도 때로는 현실 이상으로 부풀려지기도 하고 심지어 설화와 같은 존재감으로 이어지기도 한다. 최근 지역의 브랜드를 만들기 위한 연구와 조사 등의 다양한 활동과 노력도 이러한 가치발굴의 일환이라고 할 수 있다. 없는 곳에서는 스스로의 정체성을 부여하기 위해 반드시 요구되는 것이며, 있는 곳에서는 나보다 더 나은 곳이라는 정신적 만족감을 주는 커뮤니티를 연결하는 '보이지 않는 가교'의 역할을 한다.

이러한 지역가치의 대표성을 가지기 위해서는 다음과 같은 특성이 요구된다.

· 아름다움 – 얼마나 아름다운 것인가
· 크기 – 규모가 다른 것과 구별되는가
· 특이성 – 다른 것과 특이한 무엇을 가지고 있는가
· 깊이 – 그 수준이 남다른가
· 높은 품격 – 다른 곳에서 볼 수 없는 품격을 가지고 있는가
· 감동 – 감동을 불러일으킬 수 있는 것인가
· 생동감 – 생기넘치고 움직임이 지속적인가
· 쾌적함 – 쾌적함을 안겨주는가
· 친숙함 – 지속적으로 안정감을 주는 친숙함이 있는가
· 놀라움 – 다른 곳에 없는 놀라운 무엇이 있는가
· 재미 – 새로운 즐거움을 주는가
· 깨끗함 – 인상적일만큼 깨끗함을 가지고 있는가

지역의 대표적인 가치 풍경

출처: 이석현 드로잉 작품집, 2012.

이 항목에서 보다 세부적으로 들어가면 그 깊이와 넓이에 따라 더 크게 나누어질 수 있다. 그것은 단일 또는 통합적으로 항상 인간의 의식에 의해 움직이며 그것을 받아들이는 사람들의 의식수준에 따라서 가치가 변화되기도 한다. 시간과 문화적 깊이는 이 모든 것을 우리의 심상, 즉 기억에 새기게 하는 도구이자 거대한 흐름이다. 이것의 또 다른 이름이 지역의 개성이다. 또한 지역의 이미지 형성에도 중요한 역할을 한다.

커뮤니티디자인에서는 지역에서 잠재된 또한 공유하고 있는 가치를 최대한 발굴하고 살려 공동체의 결속을 위한 약속으로 만든다. 가치 그 자체는 큰 힘을 가지지 못하지만 사람을 움직이게 하고 모이게 하고 지속적으로 무엇인가 하고 싶게 하는 욕구로 끌고 나간다. 지역의 가치가 부정적인 역할을 하는 경우는 거의 찾기 힘들다. 사람으로 치면 생명력이자 정신이며, 스스로 그것을 중요하다고 생각하는 순간부터 모든 것을 양적으로 규정할 수는 없지만 그 깊이와 넓이를 키울 수 있는 것이다. 따라서 가치는 시간의 흐름에 따라 조금씩 커질 수도 있고 작아질 수도 있으며, 때로는 소멸하고 완전히 다른 것으로 변할 수도 있다. '계승과 혁신'의 대상도 가치를 공유하고 있는 사람들의 생각이 변화함에 따라 새롭게 변할 수 있게 되는 것이다.

공감을 이끌기 위한 협의관계의 설정

사람이 고정된 존재가 아니고 성장하고 변화하는 존재라는
것을 인정한다면, 그 사람들이 만든 모든 사회와 공동체 역시도 시간에
따라 장소에 따라 성격이 변한다는 것을 이해할 수 있다.

사람들 간의 관계도 특정한 장소에 맞도록 설정되고 그에 따라 개인의
역할이 규정되는 경우도 많다. 우리가 흔히 '어울린다', '어울리지 않는다'
등의 표현도 사람들과의 관계가 조화로운가 아니면 그렇지 않은가를 칭
하는 용도로 사용된다. 집단의 특성이 있듯이, 개인도 성장환경과 인종,
종교, 문화, 가족관계, 풍습, 기호, 경제적 환경 등에 따라 좋아하고 싫어
하는 부류가 생기는 것은 지극히 자연스러운 현상이다. 이러한 모든 것을
통일시키려 하고 묶으려 한다면 오히려 기존에 없던 거부감과 같은 부작
용이 생기는 것이 오히려 당연한 반응이다.

지역의 공동체는 장소의 가치를 공유하고 유지하고자 하는 집단적 성
격이 강하지만, 불필요한 개인의 경계까지 허무는 완전한 단일체와는 지
향점이 다르다. 단지 접점을 공유하는 것이다. 접점의 공유의 폭이 바로
관계의 깊이를 좌우하는 열쇠 역할을 하고 그 접점을 차지하고 있는 것
이 가치라고 할 수 있다. 다양성의 가치를 인정하는 것은 공동체 유지의
기본 전제조건이다. 공동체 구성원들 간의 다양성의 인정은 공동체의 발
전을 위한 혁신성과 창조성을 가져오는 환경조성에 필수적이라는 것은
이미 강조한 바이다. 찰스 랜더리와 닉 웨이츠는 이에 대해 다음과 같이
주장한다.[19]

우리는 옆에 살고 있기 때문에 소통을 해야 하며, 또 그렇게 소통을 통해 서로를 배워감으로써 보다 공감을 조성할 수 있고 불신도 줄일 수 있다고 생각한다. 이를 통해 우리는 서로 다름을 인정하고 생활하는 데 익숙해질 수 있다. … 문화와 사람을 뛰어넘는 의사소통은 자연스럽게 오는 것이 아니다. 자신과는 다른 사람과 상황을 통해 자극을 받는 몇 퍼센트가 안 되는 사람이 있는 반면, 다른 집단과의 거래를 꺼려하고 그들만의 순수함을 지키려는 사람들도 있다. 차이를 뛰어넘은 과정과 '타인'을 이해하려고 하는 노력은 우리의 이해를 넓히며 도시의 혼합된 창조력으로 이끈다. …

도시들이 문화다양성의 이점을 알기 위해서는 그들은 보다 문화공생적이 될 필요가 있다. 서로 다른 기술의 이해와 문화자원들의 자유로운 상호작용이 이루어질 수 있는 무대가 되어야 한다. 또한 새로운 사회적·경제적·기술적 아이디어들이 양분을 얻고 자라날 수 있는 묘판이 되어야만 한다. …

우리는 만약 정책의 주된 의도가 좀 더 위대한 문화공생적인 활동을 통한 혁신, 이득, 행복을 성취하기 위해서였다면, 일들이 어떻게 달리 행해졌을지 의문을 갖는다. 우리는 시작점으로 도시는 경제세력과 더불어 정치가, 정책입안자, 전문직 종사자들, 그리고 주민들과 같이 장소를 만들어내는 데 있어서 자신들의 방식으

19 Phil Wood & Charles Landry, *The intercultural City* (Planning to Make the Most of Diversity), 2007.

로 일을 하는 다양한 그룹들이나 이익단체들의 상호작용에 의해
서 도시가 형성되거나 재형성된다고 믿는다. 이와 같이, 각 그룹이
나 이익단체가 갖고 있는 지식과 그들이 내놓는 해석들은 도시가
발전하는 방향에 있어 절대적인 영향력을 미친다.

우리가 서로의 차이와 다양성을 인정하는 것은 하향식 전달에 의한 중
심권력의 유지보다는, 협의와 조율을 전제로 한 민주적인 절차를 통해 의
견을 조율해 들어가고자 하는 것이다. 그러나 시작부터 서로 간의 모든
차이를 인정하는 속에서 공동체의 발전을 이야기하는 이상적인 합의를
조율해 나가는 곳은 드물다. 각자는 서로가 생각하는 방향과 깊이의 차
이가 있으며, 처한 조건이 다르므로 서로의 이익에 대한 관점, 어떻게 참
여해야 할지, 결과적으로 얻고자 하는 것이 다르기 때문이다. 따라서 접
점을 공유하더라도 더욱 깊이 있는 관계로 형성되어 나가기 위해서는 적
절한 갈등과 시행착오, 집합과 해체의 과정을 거치게 된다. 아래의 그림
은 그러한 과정을 간단한 그래픽으로 표현한 것이다.

각 원은 공동체의 합의 정도를 나타내며, 오른쪽으로 진행되는 시간의

공동체의식 성장의 전개도

축으로 갈수록 밀도가 복잡해지는 반면, 관계성의 정도는 높아지고 매번 외부의 압력과 저항, 내부적인 분산과 해체, 결집의 과정을 거치며 관계성이 높아진다. 물론, 이와 반대의 경우도 가능하며, 서로가 서로를 적당히 경계하는 선에서 더 돈독해지지도 더 소원해지지도 않는 적절한 균형관계를 유지할 경우도 있다. 어느 것이 본인들에게 더 적합한지는 목적성의 정도에 따라 다르다. 물론 공동체의 결속을 통한 지속적인 발전의 흐름을 지향한다면 그래픽과 유사한 과정을 거치는 것이 일반적인 경로이다.

공동체의 관계는 항상 고정된 것이 아닌 목적을 지향하는 지속적인 활동 속의 교류를 통해 어떤 관계로든 변화하게 된다. 물론 이전보다 서로 간의 반목과 대립이 더 커질 수도 있으며, 때로는 최악의 선택으로 이주를 고려하는 상황까지 이어질 수도 있다. 서로가 서로를 바라보는 관계의 설정에서 배려를 통해 공동의 목표를 점차적으로 찾아나가는 것이 얼마나 중요한가는 그 결실을 거두어본 이들만 알 수 있는 것이다. 가족 간에도 쉽게 할 수 없는 대화를 물리적 공간에 의해 어쩔 수 없이 부딪치는 이들과 풀어나가야 한다는 것이 쉬울 리가 없다. 지금은 슬로시티로 지정되고 경기도를 대표하는 생태전원마을이 된 남양주시 능내1리 연꽃마을 역시, 초창기에 주민들간의 끊임없는 갈등과 관계 재설정의 단계를 거쳐 지금의 공생의 도시로 나아갈 수 있었다. 이에 대해 시작단계에서부터 커뮤니티디자인을 이끌어 왔던 이장 조옥봉 씨는 다음과 같이 이야기한다.[20]

20 이석현, 공감의 도시 창조적 디자인, 미세움, 2012.

처음 시작할 때에는 어려움도 많았습니다. 사업계획이 비현실적이라며 반대하던 주민들도 있었고, 외지에서 이주해 온 부유한 주민들은 원주민의 입장에서 이해하지 못하고 관공서에 민원을 제기하며 마을사업에 제동을 걸기도 하였습니다. 그러나 추진위원회 위원들의 지속적인 설득과 수 차례의 마을회의를 통해 이러한 부정적인 생각들은 점차 서로 간의 이해로 변해가게 되었습니다. 이를 통해 처음 가졌던 부정적인 마음과는 달리, 개인이 경작하던 하천 점용 부지까지 반납해가며 적극적으로 사업에 동참하는 주민들이 늘어나기 시작했습니다.

지나치게 미래의 일을 염려하는 이들은, 공동체 중심의 사고와 협의로 인해 개인이 가진 가치가 손상되거나 불필요하게 어울리지 않는 사람들과 교류해야 하지 않을까 하는 우려를 가질 수 있다. 그러나 사람의 놀라운 예절의 메커니즘은 기존의 관계에 크게 지장을 주지 않고 개인과 어울리지 않는 사람과는 적절하게 거리를 둘 수 있도록 한다. 그러면서도 공동체의 이익에는 지장을 주지 않는 기술을 별도의 연습 없이도 자연스럽게 사용하도록 한다. 공동체 관계의 결속력을 헤치는 무리한 상황이 올 때에는 포기를 선택하는 능력도 이러한 조절기능 덕택이다.

예를 들어, 커뮤니티디자인에서는 자율성이 중요하므로 행정의 제정지원에 의존하기보다는 스스로 모든 것을 진행하는 것이 바람직하다고 생각하는 경우이다. 이러한 경우, 준비가 전혀 되어 있지 않은 이들에게 시간적·경제적 부담으로 이어져 형식적인 커뮤니티디자인을 진행하거나, 정열적인 주체만 활발히 활동하거나, 활동을 포기하게 되는 결과로 이어질

가능성도 있다. 따라서 커뮤니티디자인을 지속적으로 추진하기 위해 사람 간의 관계를 높이고 원만한 협의를 진행하기 위해서도 주체들 간의 관계성의 정도를 파악하는 것이 매우 중요하다. 우리는 서로를 인정하는 공감의 도시를 키울 방안을 찾고 실천으로 옮기는 것에 궁극적인 목적이 있으며, 대의를 위해 협의를 희생하는 것은 바람직하지 않다.

주지한 바와 같이 커뮤니티디자인은 흑과 백이나 동전의 양면, 누군가의 희생과 집단의 발전, 우리와 남의 구분, 다른 곳과 우리의 차이점, 좋고 나쁜 것, 현재와 전통과 같이 모든 것이 이분법적 가치로 나누는 방식과는 다르다. 불필요한 곳에 에너지를 집중시키기보다는 발전적인 관계의 향상에 집중하여 장애물을 줄여나가는 '네거티브 체크'의 방식이라고 보면 된다. 보다 발전된 관계에 기반한 추진은 그 다음 단계에 반드시 찾아오게 된다. 기술이 있는 사람은 기술을 통해, 아이디어가 풍부한 사람은 아이디어를 통해, 경제적인 능력이 있는 사람은 경제적인 능력으로, 조율을 잘하고 이야기를 잘 듣는 사람은 조직활동을 통해, 외부와의 교류능력이 있는 사람은 그러한 능력을 통해, 묵묵히 자신의 일을 잘 하는 사람은 그러한 관점으로, 당장은 시간 여유가 없어 참여가 힘들더라도 조용히 마음 속의 응원을 보내는 사람은 그러한 성원으로, 누구나 각자의 방식으로 참여가 가능한 '합의의 방식'이 중요하다. 문제는 그러한 힘을 모으고 적절하게 배치해 나가는 리더와 공동체가 가진 조율능력의 문제이다.

관계성은 눈에 보이지 않는 구조적 집합체이다. 눈에 보이는 부분은 극히 일부분이다. 따라서 실제로 강한 결속력을 보이는 집단의 구조형태를 한마디로 정의 내린다는 것은 매우 어렵다. 이러한 인간관계의 복잡한 네트워크의 구조, 즉 관계성의 형태에 대해 알버트 라즐로 바라바시|Albert-

László Barabási는 다양한 네트워크의 구조로 모든 관계구조가 하나의 형태로 이루어지는 것이 아니며, 다양한 개체 간의 관계에 따라 끊임없이 변화하고 성장하는 자기조절의 그물망으로 설명하였다.

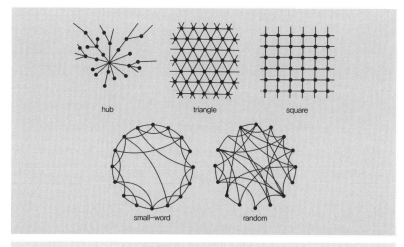

hub · triangle · square · small—word · random

다양한 네트워크의 형태

출처: 알버트 라즐로 바라바시, 링크, 동아시아, 2002.

 공동체 조직도 단편적으로 이루어져 서로가 합의하는 경우는 거의 없으며, 이러한 자신들만의 관계성의 구조를 이해하고 관계를 지속적으로 조율해 들어가는 속에서 '양'보다는 '질'적인 공동체의 입장과 위치가 정해지게 되는 것이다. '얼마나'보다는 '어떻게'가 더 강조되는 세계인 것이다. 때로는 개인만이 아닌 집단과 집단과의 결합을 통한 관계구조의 형성도 가능하며, 강한 개인과 약한 집단이 조합된 공동체가 커뮤니티디자인에 효과적인 경우도 있다. 외부에서 보면 지나치게 분열되어 있고 자신이

소속된 집단의 이익에 치우친 공동체가 조율능력이 더 강한 경우도 있다. 외면으로 보이는 것보다 실제로 자신들이 어떠한 방식으로 어울릴 수 있는가를 자세히 보는 것이 더 필요한 경우가 많다. 그들의 방식은 결국 그들에게 적합한 방식이고, 우리는 '우리'라고 부르는 사람들이 '어떻게' 구성되었는가에 따라 진행방향과 방법의 답이 있는 것이다.

관계성에 기반한 협의의 프로세스는 다음의 네 가지 단계를 거친다.[21]

첫째, 1단계는 '미지의 단계'이다. 참여하는 사람들은 커뮤니티디자인의 확실한 목표를 모르고, 행정이나 리더를 통해 대략적인 개요만 알고 있는 정도로 스스로 독자적인 판단이나 주장을 이야기하기 어려운 상태이다. 마을이 지향하고자 하는 방향에 대해서도 막연하고, 누가 해나가야 하는가에 대한 인식도 부족하여 서로 간의 결집보다는 모이는 그 자체에 의의를 가지는 형식적인 상황이 유지될 가능성이 높다. 그러나 상호 간에 커뮤니티디자인이 지역의 발전에 이익을 가져올 것이라는 기본적인 사항에는 동의를 한, 미약한 참여가 시작되는 단계이다. 시작단계에서는 학습과 전문가의 조언을 통한 동기부여 자체가 중요한 의미를 가진다.

둘째, 2단계는 '이해의 단계'이다. 참여하는 사람들은 주변과 자신에 대한 관찰을 통해 구체적인 목표와 이익에 공감을 하게 되고, 개개인이 공동체의 발전과 개인의 발전을 동일하게 여기는 단계로 나아가는 과정이다. 그리고 공동체의 관계형성의 중요성과 자신의 역할에 대해서도 기본

21 이 문제에 대해 뉴타운개발에 필요한 새로운 마치즈쿠리(사토 시게루 외, 세진사, 2004)에서는 의식발전의 3단계로 나누어 설명하고 있으나, 실제의 상황 속에서는 실질성을 높이는 단계 이상으로 정착을 통해 자가발전을 이루는 문화가 정착관계의 지향성에서 더 중요하다.

적으로 인식하는 단계가 된다. 이 단계에서는 자신들에 대한 구체적인 관찰과 다른 공동체의 발전형태에 대한 학습을 통한 인식을 통해 기본적인 조율방식을 공유하게 된다. 이해의 단계에서 생길 수 있는 갈등의 상황은 공동체 내, 이익집단의 출현과 추진의 주된 역할분담에 의한 갈등, 서로의 이해갈등과 다양한 계층 간의 갈등 등의 장애가 발생될 수 있다.

셋째, 3단계는 '성숙의 단계'이다. 성숙의 단계에서는 기본적인 문제점과 방향의 공유, 목적지점에 대한 방법 등을 이해하여 합의를 위한 실질적인 가능성을 매우 높이는 단계이다. 이 시기에는 기본적인 공동의 가치에 대한 이해가 공유되고 있어 질적으로 심화시켜 나가기 위한 다양한 프로모션이 진행된다. 또한 소외되는 사람과 다양한 공동체의 이해를 포함하기 위한 세부적인 시도와 합의도 진행된다. 이 단계에서는 갈등문제도 본격적으로 대두되어 이해관계가 첨예하게 대립될 수도 있는데, 특히 집단 간의 구체적인 이익과 역할에 대한 불만 등이 문제가 본격적으로 제기될 수 있다. 자신들에게 맞는 공동체의 운영방식은 보통 이 단계에서도 정리가 되며, 이를 넘어서면 실천을 위한 협의와 협력의 추진이 가능해진다. 성숙의 단계에서는 실험적인 실천활동 등이 진행되고 시행착오를 통해 얻을 수 있는 경험을 통해 자신들에게 맞는 협의방식도 찾아나가게 되므로 공동체 상황에 따라 전문가의 조율이 보다 효과적인 경우가 자주 발생한다.

넷째, 4단계는 '안정화의 단계'이다. 공동체의 집중적인 발전논의와 실천계획이 추진되며, 공동체의 구성원들이 자신들의 역할과 관심, 갈등의 조정방식에 대해 자연스럽게 적응한 단계가 된다. 구성원들의 위치를 유지하기 위한 다양성의 문제, 외부인에 대한 대응방식에서 오는 갈등이 발

생될 수 있지만 그 조율능력 또한 매우 높다. 여기서는 공동체를 위한 집중적인 전략과 구상이 가능하며, 경제적 이익의 공평한 분배 문제도 심각하게 대두될 수 있다. 또한 민주적인 추진방식의 정착과 외부와의 적극적인 연대와 교류, 사업의 다각화 등도 추진될 수 있다. 이미 모든 면에서 협의를 이루지 못한 공동체 내부의 문제는 표면적으로 정리가 되어, 형식적인 추진의 매너리즘에 대한 경계가 요구되며, 지속가능한 발전을 위한 자가혁신노력이 필요한 단계가 된다. 아래 그림과 같이, 위로 갈수록 갈등의 양은 줄고 협의와 가치의 밀도는 높아지는 구조가 된다.

그러나 이는 아주 일반적인 모델이며, 모든 공동체의 합의발전 모델이 이런 경로는 따르는 것은 아니다. 다른 곳에서 보이지 않던 다른 유형을 보이더라도 지역의 상황에 적절하다면 그 자체로 좋은 모델이며, 다른 공

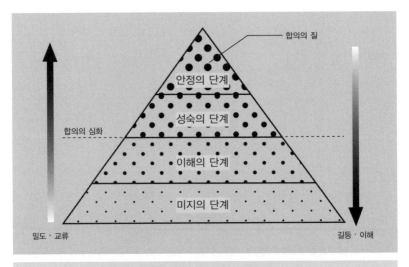

공동체 합의발전을 위한 단계적 피라미드 모델

동체에 비해 밀도도 높다면 그 자체를 의심할 필요는 없다. 협의의 질을
나타내는 밀도의 구조도 바라바시의 네트워크 구조만큼이나 다양한 형
태를 가지고 있다. 언제나 완벽한 공동체관계는 거의 없으며 시간과 구성
원의 변화에 따라, 또한 주변 여건과 상황의 변화에 따라 유연하게 협의
체계를 높여내는 공동체만이 지속적으로 유지 가능하다는 것은 분명하
다. 믿음과 신뢰만큼 확실한 공동체수준의 징표는 없고, 그것은 서로의
확신을 자양분으로 발전한다. 문제는 공동체가 이러한 합의형성의 장기
적인 프로세스를 생각하고 갈등과 내부의 협의관계를 조정해 나갈 수 있
는가이며, 이는 모든 커뮤니티디자인의 미래를 결정짓는 데 있어 가치의
문제만큼이나 중요하다.

진접 부평리 논아트·밭아트 프로젝트 – 기초적인 공동체의 화합을 위한 다각적인 교류가 모색된다 놀
이·축제·공간만들기 등의 다양한 방법이 모색된다

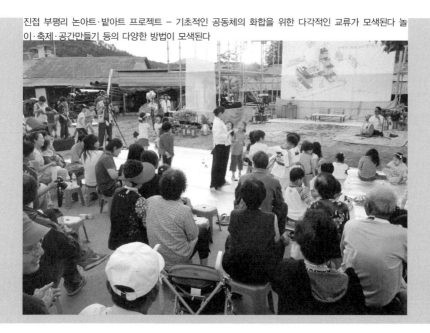

수평적 합의의 기술

커뮤니티디자인은 사람들 간의 관계조율이 가장 중요하며, 공동체의 의식향상도 그러한 조율의 결과에 따라 달라진다. 특정한 목적을 가지고 사람들이 모이고 실천 행동을 할 경우, 필연적으로 의견조율에서 갈등이 발생되며 이러한 문제해결을 위한 기술적인 접근이 요구된다. 이러한 문제의 해결방법을 일률적으로 규정하기는 힘들지만, 일반적으로 강한 리더의 추진력으로 불필요한 잡음을 잠재우는 방식과 다양한 의견을 수평적으로 합의해 나가는 방식이 있다. 또한 갈등을 해소할 수 있는 전문가의 자문을 적극적으로 받아들이는 방법도 있다. 강한 리더십과 민주적인 파트너십이 동시에 공존하면서, 적절하게 전문가의 자문이 이루어지는 경우가 가장 이상적이지만, 그렇게 환상적인 조합관계를 제외하고는 수평적 합의를 위한 기술적 접근이 매 순간 요구된다.

전자의 강한 리더십을 통한 조율은 단기간에 강한 결속력을 높이고, 단체들 간의 이기주의와 대립을 줄이는 데 매우 효과적이다. 반면, 각 집단 간의 잠재적인 불만이 큰 문제로 이슈화될 우려가 항상 존재하며, 리더의 역할이 줄어들 경우 그 추진력이 낮아지고 분쟁의 목소리가 커지는 단점이 있다. 민주적인 파트너십을 통한 수평적인 합의의 경우, 지속적인 마을형성에 효과적이며 집단들 간의 이익에 대해 합의를 통해 방향을 조율한다는 점에서 불만을 줄이고 지역적 상황에 맞는 결과 도출에 유리한 장점을 가지고 있다. 단 강한 추진력을 확보하기 위해서는 필수적으로 강한 리더십이 결합되어야 한다.

이러한 수평적 합의를 위해서는 소수자까지 포함한 다양한 의결권을 민주적인 절차를 통해 확보하는 것이 중요하다. 이를 위해서는 상호 간의 존중, 이익의 공유, 다양성 확보를 위한 탈중심화, 분명하고 이해가능한 구조와 정보의 공개, 책임성 등이 조직 내에 확보되어야 한다. 이는 많은 사람들이 마을의 문제를 자신의 것으로 인식하고 참여하는 데도 중요한 역할을 한다. 단, 협의의 조작 가능성, 현 상황 유지 경향, 합의시간, 해당문제와 관련된 전문가와 경험자에 의존하는 경향, 공동의 목적이 없는 집단에서는 적용하기 어려운 문제점도 있다. 기존의 호리존 생태마을과 사빠띠스따의 경우처럼, 각자의 욕망과 다른 사람들의 필요 사이의 균형을 맞추고 다양한 집단과 관련된 의사결정을 조율하는 방식이 효과적이다.(혁명을 표절하라, 트래피즈 컬렉티브. 이후, 2009)

그러한 수평적 합의를 위한 방법을 간단히 정리하면 다음과 같다. 먼저, 나와 다른 사람들의 욕구를 파악하고 이해하고 존중하는 방법이다. 둘째, 단체 내의 권력구조가 특정 세력에 집중되지 않도록 하는 것이다. 셋째, 위원회 등의 설립 시에 위계적이지 않고, 집단의 이해에 기초하는 것이 필요하다. 넷째, 지식과 기술의 공유 및 집단의 특성에 맞는 협의방식 및 의사결정방식을 파악하는 것이다. 다섯째, 문제를 단기간에 해결하기보다는 장기적으로 보고 문제를 포기하지 않고 해결하는 자세, 변화를 유도하고 실천하는 태도가 필요하다. 어느 상황에서건 극단적인 대립을 선택하기보다는 다소 돌아가더라도, 주변과 같이 공감할 수 있는 대안의 선택, 권력의 분산과 다양성의 인성, 제도적인 공개와 협의정신 정착은 가장 시급한 과제이다.

공동체 회복에 기반한 새로운 도시의 미래

우리는 지금까지 커뮤니티디자인이란 무엇이고, 커뮤니티디자
인을 위해 우리가 어떤 가치를 이해하고 무엇을 지향하며 어떤 관계를 형
성시켜 나가야 하는가에 대한 개략적인 내용을 정리하고 논의했다. 특히,
세계화와 자유경제체제의 심화, 거대자본에 의한 도심분할의 양상 속에
서 갈수록 열악해지고 있는 주거의 대안으로서, 도시의 '공동체와 인간성
회복'의 한 방안으로서 커뮤니티디자인이 전개되고 있다는 점을 명확히
하고, 이를 풀어나가기 위한 사람, 리더와 주체, 그리고 지역의 가치와 사
람과의 관계특성 등을 개략적으로 서술했다. 우리가 커뮤니티디자인이라
고 정의내린 이러한 활동이 도시의 미래에서 차지하는 중요성이 크다는
것을 감안할 때, 공동체 발전을 위한 기술의 발전은 불가피하게 맞아들여
야 하는 상황이 오기 전에 미리 풀어야 할 필수적인 숙제이기도 하다.

도시의 변화는 정보매체와 기반시설의 변화, 문화선호의 변화, 투자가
치의 전환 등 보이지 않는 부분에서 서서히 그리고 거대하게 진행되고 있
어, 그 파급효과가 사람들에게 미치게 되는 상황이 오면 그 영향으로부
터 개인적으로 벗어나는 것은 매우 어렵다. 공동체의 변화도 마찬가지이
고 우리 내부의 문화적 역할관계도 그렇다. 준비할 기회와 여유가 있을
때 그에 대한 대비를 해야 하며, 실제로 다소 힘들더라도 꾸준히 준비해
나간 사람과 공동체가 보다 어려운 위기상황에서 효율적으로 대처해 나
갈 수 있다. 물론 그것도 물리적으로 대응할 정도의 파고였을 때 가능한
이야기이다.

영국과 미국, 일본 등에서 도시의 위기가 닥쳐왔던 1970-80년대에 비

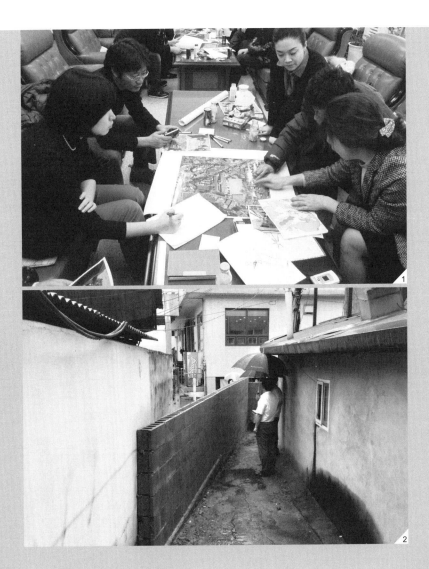

1 _ 남양주시의 초등학교 환경개선을 위한 공간 워크숍 – 학부모, 전문가, 행정가의 토론으로 기본적인
 개선방안을 협의한 사례이다.

2 _ 커뮤니티디자인으로 인한 주민갈등 표출 사례 – 커뮤니티디자인 진행과정 중에 주민갈등으로 인해
 사유지인 마을 골목길에 담장을 만들어 통로를 단절시킨 사례. 공공을 위한 골목개선의 기회를 개인
 소유권 확장의 기회로 생각한 극단적인 이기주의와 갈등의 대립을 볼 수 있다.

해 지금은 더욱 광역적이고, 때로는 국지적인 모습으로 상황이 변해가고 있으며, 공동체의 대응방식도 다양해지고 있다. 비단, 국내뿐만 아니라 세계적으로 도시의 위기는 심각하게 받아들여지고 있으며, 이를 극복해 나가기 위한 대응으로서 공동체의 회복을 위해 노력하고 있는 것이다. 다소 늦었지만, 우리에게도 우리 도시와 사람들의 특성에 따라 대응방안을 모색해야 할 시대가 다가온 것이고, 심각해지고 있는 도시문제는 그러한 시대 요구에 대한 우리의 적극적인 대답을 기다리고 있다.

물론 당장은 이러한 문제가 심각하다고 느껴지지 않는 사람도 많을 것이고, 그것은 나를 제외한 다른 사람들의 선택사항이라고 등을 돌리고 있는 사람도 있으며, 그 다음 후손이 해결해야 할 문제라고 책임을 넘기는 것도 우리에게는 가능하다. 하지만 언젠가는 누군가가 그 문제에 답을 해야 하고, 도시에서의 삶, 사람들과의 관계를 완전히 정리하지 않는 한 그 누구도 이 문제에서 자유로운 사람은 없을 것이다. 이웃에 눈을 돌리고, 우리 마을에서 할 수 있는 최소한의 교류를 이야기하고, 우리가 지역을 위해 해야 할 일을 찾아야 하는, 또한 그것을 공동체로부터 만들어나가야 하는 시기가 바로 지금부터이다.

갈등에 대한 이해와 접근법

우리가 살아가면서 부딪치는 갈등은 우리 내면의 갈등을 비롯하여, 자신과 남 사이에, 또한 우리가 속한 그룹과 다른 그룹 사이의 갈등도 있고, 때로는 의도하지 않은 장소와 시간에서 발생되기도 한다. 갈등은 사람이 모여서 집단을 이루기 시작하면서 생긴 것이며, 사람과 사람의 관계가 형성되고 조율되어 나아가기 위해서는 필수적으로 생겨나는 것이다. 남녀 간에도, 연령 간에도, 계층 간에도, 민족과 인종 간에도, 문화 간, 국가 간에도 갈등은 필수적으로 생겨난다. 당연히 사람들이 모여 공동체의 이익에 대해 논의하고 특정한 장소에서 무엇인가를 도모하는 커뮤니티디자인에서도 갈등이라는 과정은 친구처럼 따라 다닌다.

쉽게 이야기하자면 피하자고 해서 피할 수 있는 것도 아니고, 해결하고자 하더라도 쉽게 해결할 수 없는 것이다. 돌아서 가는 것이 때로는 쉽게 해결되고 갈등 당사자들 사이에 언제 그런 일이 있었는지 모를 정도로 관계가 깊어지는 것처럼 보일지라도, 그 갈등은 언젠가 다시 나타나는 숙명의 꼬리와 같은 것이다. 실제로 서점에 가서 또는 인터넷으로 갈등과 관련된 책이나 저술을 찾아본 이라면 얼마나 많은 사람들이 오랜 역사 속에서 관심을 가져 왔는가에 놀라게 될 정도이다. 그럼 이제 중요한 것은 갈등이 우리의 삶과 공동체의 관계에 있어 필수적으로 따라온다는 것을 인정하고 적절하게 해결하는 방법을 찾아나가는 자세이다. 합의와 소통은 그러는 과정에서 자연스럽게 다가오는 연인과 같다. '비 온 뒤에 땅이 굳는다'는 말이 있듯이 갈등 저 너머에는 서로에 대한 더 깊은 이해와 존중이 기다리고 있을 수도 있다.

많은 사람들은 – 나를 포함하여 – 좋은 일보다는 나쁜 일을 더 많이 생각하고 극단적으로 자신만의 통계로 결정을 내리는 경우가 많다. 머피의 법칙에서도 볼 수 있듯이, 실제로는 자신이 당연히 그런 상황에 처해 있어서 생겨나는 문제에 대해서도 '왜 오늘은 일진이 안 좋지?'라는 등으로 나름대로의 논리를 만들고, 다른 사람과의 갈등에 대해서도 좋았던 기억보다 안 좋은 기억을 머리 속에 많이 담아 둔다.

실제로 우리들은 그다지 운이 없지도, 태어날 때부터 맞지 않는 사람이 있는 것도 아니다. 현실을 '나'라는 존재에 맞추어 부득이하게 해석하려고 하는 과정에서, 그 세상과 사람이 자신을 따라오지 못하는 데서 생각처럼 되지 않고 다른 사람들을 이해하기 힘들게 된다. 당연히 나보다는 남이 많고 세상에는 생각처럼 되는 일보다 안 되는 일이 많다(여기에 관한 근거는 로버트 매슈스의 "The Science of Murphy's

Law", Scien tific American, April, pp.72–75, 1997)의 연구결과를 인용한 정재승의 과학콘서트라는 저서(어크로스, 2011)를 보면 쉽게 이해할 수 있다).

여기까지 갈등의 당위성을 인정한다면, '그럼에도 불구하고'라고 보통 갈등의 당사자들은 이야기하지만 최악의 불상사 – 용산 참사와 같은 행정과 거주민 간의 갈등이나 이혼하는 부부 간의 극악의 대립, 폭력의 상황 – 이외의 갈등은 자신과 타인의 노력, 조력자들의 기술적인 조율을 통해 보다 긍정적인 방향으로 나아갈 수 있다. 적어도 극악의 대립보다 적절한 갈등의 긴장상태는 공동체의 존중에 보다 효과적이라는 증거도 있다. 그리고 돌아가는 지혜를 발휘하여 상대방과 협의를 진행한다.

이렇게 난관을 돌파해 나가면서 공동체의 갈등을 극복하는 것에 정확한 답은 없을지라도 더들리 위크스의 연구는 그에 대한 매우 효과적인 기술적·심리적인 방안을 제시해 준다[22]. 우선 갈등해결의 전제로서는 나와 상대방의 차이를 인정하고 상대방을 이해하고자 하는 노력이 우선된다. 당연히 갈등을 극복하는 파트너십 역시 갈등이 단계적으로 심화되어 가듯이 단계를 통해 구축되는데, 이것이 개인이나 집단이 서로 이익을 얻을 수 있는 관계구축과 갈등을 효과적으로 다룰 수 있는 능력을 갖출 수 있도록 한다. 더들리 위크스는 갈등 파트너십 과정의 핵심을 갈등을 효과적으로 다루는 것에 있다고 이야기하며 이를 위한 다섯 가지 기본원칙을 제안한다.

① '나' 대 '너'가 아니라 '우리'다. 이는 대립적인 관계에서 차이를 조정하기 위해 함께한다는 인식으로 전환되어 상호협력인 관계를 맺는 것이 중요하다는 것이다. ② 갈등은 전체 관계 속에서 존재한다. 갈등은 전체 관계를 규정하기보다 구두점 역할을 하므로 갈등의 긍정적인 측면을 우선적으로 봐야 한다. ③ 관계를 개선해야 효과적인 갈등해결이다. 갈등해결이 효과적이기 위해서는 사용되는 각각의 개별과정이 전체과정을 좋게 만들어야 한다. 겉으로 드러난 해소로 장기적인 해소를 기대할 수 없다. ④ 서로가 득이 되어야 갈등이 해결된 것이다. 갈등에 참여하고 있는 모든 당사자들이 욕구와 가치, 느낌 중 어떤 것이라도 만족이 있어야 한다. 자신

22 더들리 위크스, 갈등 해결의 구루, 더들리 위크스 박사의 갈등 종결자, 커뮤니케이션북스, 2011

뿐 아니라 상대방도 충족시키는 구체적인 것이 필요하다. ⑤ 관계 만들기가 갈등해결이다. 갈등의 해결은 결국 건강한 관계를 형성시키는 것이다. 갈등 파트너십은 관계구축과 갈등해소를 서로 결합시킨다.

그럼 이제 협력과 조율이 남아 있다. 상대방을 인정하고 편하게 할 수 있는 여유로움과 배려는 가장 뛰어난 갈등해결의 열쇠이며, 스스로 긍정적인 상태를 유지하기 위한 노력을 기울여야 한다. 다음으로 문제지점을 정확히 찾아내는 것이다. 갈등의 지점을 정확히 찾아내면 문제의 실마리가 풀린다. 주민 워크숍은 그런 상황에 매우 효과적인 집단적 대안을 제시한다. 상대의 욕구를 이해하고 나의 욕구를 정확히 표현하는 것도 중요하다. 이때는 협상보다 감정에 충실하자. 어떤 욕구가 더 중요한지 알게 되면 물러서야 할지 주장해야 할지도 알 수 있다.

무엇보다 중요한 것은 과거의 오류를 지적하는 우를 범해서는 안 된다는 것이다. 실수가 없는 사람도, 욕구로 인해 그릇된 결과를 가져온 경험이 없는 사람도 이 세상에는 없다. 상호 간의 이해와 배려의 싹이 트면 공동체에 필요한 효과적인 합의가 진행된다. 그 뒤는 스스로 개척하면 된다. 더 나아가야 할지 여기서 멈춰야 할지는 그때 자연스럽게 알게 될 것이다. 스스로 모든 것을 해결할 수 있다는 맹신을 버리고 전문가의 조언을 받는 것은 좋은 해결방법이다. 현재 전국적으로 갈등해결을 위한 많은 커뮤니티디자인 전문가단체들이 활동하고 있으며, 책임감을 가진 전문가의 자문은 스스로 풀지 못하던 문제를 정확히 진단하고 윤활유를 부어 당사자들의 접점과 이익의 공유부분을 풀어나갈 수 있는 가능성도 높다. 최악의 극단적인 대립으로 가는 모든 길을 막고, 장기적인 서로 간의 발전을 모색할 수 있는 모든 문은 열어야 새로운 돌파구는 열린다. 갈등은 과정일 뿐이지 결과가 아니라는 것을 생각하는 것이 현실적으로 더 긍정적인 결과를 가져온다.

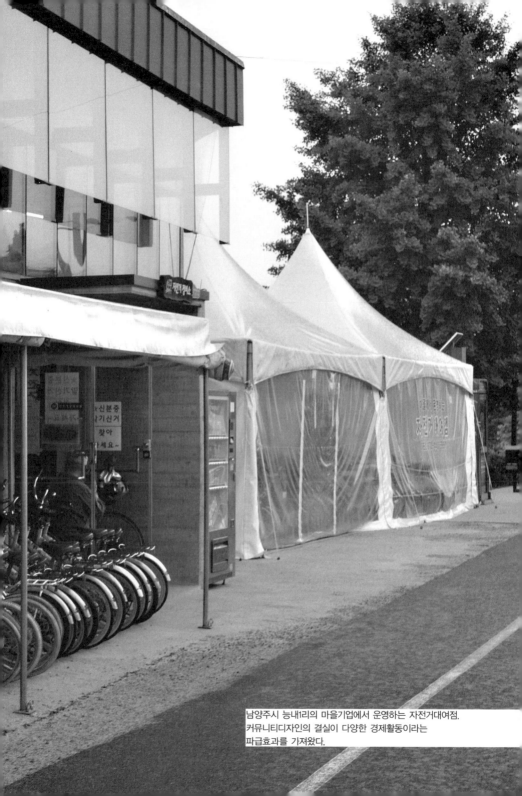

남양주시 능내1리의 마을기업에서 운영하는 자전거대여점.
커뮤니티디자인의 결실이 다양한 경제활동이라는
파급효과를 가져왔다.

2

Community Design

커뮤니티디자인의
구조와 유형

커뮤니티디자인의 필요성을 이해하고 나면 스스로에게 적합한 방법을 찾아야 한다. 혼자 모든 것을 해결해야 한다는 고정관념이 사라지면 우리가 함께 할 방법이 보인다.

커뮤니티디자인의 구조

　　사람의 역사가 인류의 역사이며, 그 역사의 중심에는 문명을 발전시키기 위한 끊임없는 시도가 있었다. 사람이 공동체를 구성하고 보다 질서 있는 사회구조로 성장한 과정도 마찬가지였으며, 그 시행착오를 통해 보다 효과적이고 균형잡힌 커뮤니티디자인의 구조와 방법으로 발전해왔다. 이 과정에서 '자율적이고 민주적인 협의'의 기술과 지역특성에 기반한 체계적인 성장기술도 성장해왔다.

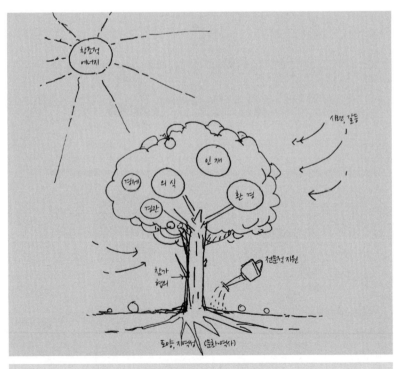

공동체 트리 구조도

본 장에서는 이와 같이 발전해 온 커뮤니티디자인을 추진하는 데 있어 요구되는 구조와 특성, 그리고 현재 국내외에서 진행되고 있는 커뮤니티디자인을 유형별로 정리해 보고자 한다.

앞의 그림은 커뮤니티디자인을 구성하는 추진주체와 공동체 성장의 목표와 방식, 그리고 시대적 배경의 관계를 나무로 가정하여 간략하게 표현한 것이다. 마을 또는 지역의 공동체가 성장하기 위해서는 지역의 문화와 역사, 그리고 자연환경과 인문환경을 비롯한 토양이 가장 중요한 역할을 한다. 어떤 토양에서 자랐는가는 어떤 지역인가, 어떤 장소인가, 어떤 사람인가를 규정하는 뿌리가 되며, 이 뿌리가 깊으면 깊을수록 시련에 흔들리지 않는 든든한 공동체가 될 수 있다. 이것은 전 장의 표현으로 하자면 '지역에 대한 명확한 가치기반'이라고 할 수 있다.

실제의 커뮤니티디자인의 추진에 있어서도 지역의 사람과 토양에 대한 긍지와 애착이 크면 클수록 실천활동에 참여할 가능성이 높다. 지켜 나가고자 하는 것에 대한 애정과 관심, 그 이상의 중요한 동기는 찾기 힘들기 때문이다. 국내외를 비롯하여 전통적인 역사·문화가 잘 보존된 마을에서 커뮤니티디자인이 잘 추진되는 것도 바로 이와 관계된 것이며, 곧고 넓게 퍼진 뿌리는 이러한 토양의 자양분을 잘 흡수하는 공동체의 관계 정도와 같다.

또 하나, 토양 이상으로 중요한 역할을 하는 존재가 있다. 바로 해로 표현된 시대적 배경, 창조적 활동을 위한 상황이다. 아무리 좋은 토양에 뿌리내리고 있더라도 시대상황이 이를 키워나갈 조건이 되지 않으면, 열매를 맺고 꽃을 피우기 어렵다. 최근의 시대는 획일적인 대규모 확장과 개발의 시대에서 지역의 문화와 개성, 인재의 창의성이 중요시되는 시대로

전환되고 있다. 지향해야 할 도시의 방향도 경제와 문화, 공동체의 생활이 조화를 이룬 창의적인 환경이 21세기의 가장 중요한 도시상으로 자리잡고 있다. 즉, 기존과 같은 생산, 주거, 상업, 문화, 농업, 공장 등으로 구분된 도시의 경계를 허물고 다양성과 친화력을 가진 도시를 지향하고 있는 것이다. 이러한 환경에서 요구되는 도시주거의 특성이 지역과 사람, 즉 구성원의 개성과 활동성을 높일 수 있는 문화공생, 창조적 도시형태이다[1]. 세계적인 불황기나 스프롤로 대변되던 1960-70년대의 도시확장의 시대, 모더니즘의 권위와 획일성이 다양성을 억압하던 성장의 시대에서는 커뮤니티디자인이 그렇게 매력적이거나 도시개선 대안으로서 주목받지 못했었다. 단지 가능성만이 제기되었다. 반면 21세기 전후로 성장의 한계에 직면한 상황에서는 내적인 성장을 지향하며 새로운 혁신성을 가진 창조적 도시가 가장 주목받는 때이며, 이는 자연스럽게 커뮤니티디자인의 요구로 이어졌다.

커뮤니티디자인의 결실은 사람이 살기 좋은 환경, 즉 인간답게 살 수 있는 공동체적 상황의 구축이다. 이러한 결실은 인재, 의식, 환경으로 크게 나누어지며, 경제적 활기와 경관의 가치도 중요한 결실이다. 사람과 지역에 대한 의식이 성장하고 환경의 변화가 지속적으로 이어지며 자라는 도시야말로 커뮤니티디자인의 중요한 지향점이 된다. 토양에서 이를 만들어나가는 힘이 참가와 협의라는 나무기둥이다. 이것은 앞에서 서술한 바와 같이 커뮤니티디자인의 근간이 되는 민주적 추진방법이기도 하며, 자

1 이석현, 창조도시를 디자인하라, 미세움, 2008.

율성과 애착의 근간이기도 하다. 물론, 이러한 결실이 비와 바람, 추위와 더위와 같은 혹독한 시련과 갈등 없이 생기는 것은 아니다. 언제나 시련은 찾아오며 뿌리와 가지가 튼튼하지 못한 나무는 이를 극복하고 풍요로운 결실을 맺을 수 없다. 참여와 협의는 이러한 시련을 극복하는 힘을 키운다. 한 사람이 뿌린 씨앗이 처음에는 약해도, 공동체로 성장하면서 많은 자양분을 끌어오리는 역할을 하며 그를 통해 창의적인 인재와 공동체의식, 지역의 환경은 더욱 커지고 확장되며 쾌적해지게 된다. 그러한 커뮤니티디자인이 어느날 갑자기 진행되기는 어려우며, 그렇게 이루어진 마을이 지속적으로 그 결실을 유지할 가능성도 크지 않다. 가는 가지에서 튼튼한 공동체라는 무성한 나뭇잎이 생겨날 수 없기 때문이다.

여기서 전문가와 행정은 주민공동체가 '시민'의 든든한 조직체로서 성장할 수 있는 자양분 역할을 한다. 행정과 전문가가 주체가 되어 추진되는 다양한 커뮤니티디자인이 있지만 그들은 어디까지나 조력자 또는 중간자로서의 지원과 견제의 역할을 한다. 주민들이 의욕적으로 커뮤니티디자인을 추진한다고 해서 주민의견 자체가 항상 옳은 것은 아니다. 자체의 이기주의와 집단주의적 성향에 의해 마을의 미래를 어둡게 이끌 가능성도 항상 있다. 행정의 지원과 전문가의 조력은 공동체가 바르게 성장할 수 있도록 영양을 지속적으로 공급해 주는 비료와 같은 역할을 할 수 있다. 그러나 예술가보다 비평가가 더 큰 목소리를 내는 주객전도의 불합리한 예와 같이, 커뮤니티디자인을 하는 주민들보다 전문가와 행정이 더 적극적이게 되면 주민들은 다소 들러리로 보이게 될 우려도 크다. 그렇게 되면 전문가들이 자신의 역할을 다 했다고 판단하고 마을을 떠났을 때, 자체의 독자적인 역량만으로 마을공동체를 일구기는 쉽지 않다. 마치 유

통구조가 복잡하여 같은 물건을 소비자가 더 비싸게 구입해야 하는 상황과 유사하게, 소비자가 생산의 가치와 경로를 모른 채 소비해야 하는 구조가 되는 것이다.

커뮤니티디자인에 관한 다양한 연구와 비평이 효과적이고 다양한 기술을 제공하고 다양한 도시의 대안을 제시하는 순기능을 하면서도, 형식 그 자체에 치우친 연구나 지원의 경우 실제의 현장에서는 그 현실성에 의문이 가는 경우가 많다. 연구분석의 테크닉보다는 실제 현장의 목소리를 더욱 가치 있게 여기는 연구의 중요성이 바로 여기에서 나온다. 커뮤니티디자인에 참여하는 주민은 자신의 시간과 이익, 그 크기의 차이가 있더라도 공동체의 미래를 생각하고 참여하게 된다. 단순히 하면 되고 아니면 마는 문제가 아닌 제삼자보다는 클 수밖에 없는 현실의 절실함이 있다. 그들에게 시행착오는 문자 이상의 현실적인 시간과 경비의 대가를 치르게 하고, 이러한 결과의 축적은 커뮤니티디자인의 참여에 주요한 영향을 미치게 되기 때문이다.

따라서 행정과 전문가의 지원은 그만한 책임이 따르며, 매 과정에 대한 충실함과 자신이 공동체 주민의 입장에 선 높은 이해를 요구하게 된다. 그런 점에서 최근 활발히 진행되고 있는 사회적 기업의 지원과 커뮤니티디자인 지원센터 등의 활동, 사설 커뮤니티디자인 지원 컨설팅 단체 및 대학과 같은 연구기관들의 참여활동은 이해의 확산에 기여한 바가 적지 않다. 절대적이지는 않지만, 우리 스스로의 힘으로 모든 것을 해결하고자 노력하면서도, '우리 스스로의 노력'에 전문가와 행정과 같이 힘이 되는 모든 사람들의 힘을 모으고자 하는 자세가 커뮤니티디자인을 추진하는 공동체 구성원들에게 요구된다. 향후, 커뮤니티디자인이 더욱 세분화

되고 전문화되어 다양한 마을 특성에 맞는 지원을 위해서는 정당한 보수
를 받고 참여하는 전문 지원단체의 활동여건을 만들기 위한 노력도 같이
진행되어야 한다. 그러한 전문 단체는 일상적으로 주민들이 요구하는 다
양한 어려움에 대한 대응이 전문적으로 가능하고, 행정과의 의견조율이
나 많은 시간 투자가 필요한 업무를 대행할 수 있어 주민들의 활동을 질
적으로 높이는 데 중요한 역할을 할 수 있다.

시흥시 대야동 커뮤니티디자인 초기 워크숍.
행정과 전문가, 주민대표들이 모여 현안에 대한 기본적인 의견을 공유하고 조율한다

이러한 커뮤니티디자인의 추진에 요구되는 전문적 지원-조력자의 역할에 대해서는 닉 웨이츠의 저서에서 다음과 같이 정확하게 지적하고 있다.[2]

적절한 전문가의 활용　지역민들이 필요한 훈련을 통해 전문가와 함께 친밀하고 집중적으로 일을 할 수 있다면 가장 좋은 결과를 가져올 것이다. 환경을 창조하고 관리하는 것은 매우 복잡하기 때문에 많은 전문가와 경험자가 필요하다. 전문가들을 두려워 말라. 그들을 받아들여라. 그러나 전문가에게 의존하거나 강요당하는 것은 피하라. 비록 그들이 종종 실수를 하더라도 지역능력의 발전을 위해 전문가의 참여를 허용하라.

조력자의 활용　사람들의 행동을 모으는 것은 매우 중요한 능력이다. 좋은 조력이 없게 되면 가장 분명하고 힘 있는 사람이 지배한다. 특히 많은 사람들이 참여한 경우, 행사를 진행하는 사람은 뛰어난 촉진기술을 가지고 있어야만 한다. 그렇지 않은 경우 고용된 사람 중 한 사람이 그 역할을 하게 된다.

지역능력의 이용　외부 조력자들의 도움을 받기 전에 커뮤니티 내부의 전문성과 지역적 특성을 활용하라. 이것은 커뮤니티 능력

2　닉 웨이츠, 커뮤니티 플래닝 핸드북, 이석현 외 공역, p.30, 2008.

향상과 장기적인 지속성의 유지에 도움이 될 것이다.

외부인을 활용하라. 단 신중하게　지역 커뮤니티 계획의 주요원리
는 지역민들이 가장 잘 알고 있다. 그것을 잘 정리하여 전달하면
외부인에게 신선한 관점을 제공해줄 수 있다. 지역주민과 외부인
사이의 균형을 이루는 것이 중요하다. 이것은 지역주민들이 침체
되거나 이방인에 의해 위협당하고 있다는 느낌을 피하게 해준다.

그러나 그는 영국을 중심으로 한 다양한 커뮤니티 계획과 관련해 전문
가와 조력자가 주민들의 행동과 고민에 너무 지나치게 관여하는 것에 대
해서는 주의가 필요하다고 주장한다. 오히려 전문가와 조력자의 지나친
간섭은 그들의 자율적인 고민과 시행착오를 경험할 기회를 사전에 없애,
전문가의 기능에 지나치게 의존할 수 있음을 경고하는 것이다. 실제로 커
뮤니티디자인을 추진한 참여주민들을 대상으로 실시한 조사결과에서도,
행정과 전문가의 지원에 대해서는 긍정적으로 생각하는 반면, 그들의 지
원이 지속성을 가지지 못하고 지나친 간섭으로 자율적인 활동을 저해한
다는 견해도 적지 않았다. 물론 공동체가 추진하는 모든 활동이 긍정적
이고 지역의 발전과 결부된다고는 할 수 없지만, 기존의 성과 위주 또는
현실과 괴리된 지원, 지나친 간섭, 지속적이지 못한 지원 등은 개선이 요
구되는 항목이다.[3]

3　커뮤니티디자인의 효율적 지원방안에 관한 연구 - 시흥시 희망커뮤니티디자인을 대상으로 -,
　이석현, 디자인학연구, 통권 제102호, Vol. 25, No. 3, 2012. 08.

특히 행정의 지원은 재정적으로 완전히 독립하지 못한 초기단계의 공동체에서는 매우 절실한 것이나, 단기적인 성과를 얻기 위한 성급한 사업 추진이나 마을의 특성에 부합되지 않는 지원, 전시성 사업의 추진 등은 오히려 행정지원에 대한 거부감을 키울 수 있다. 또한 주민의 자율적 의지가 성숙해질 수 있는 환경을 저해할 수 있다는 점에서 행정책임자와 담당자의 주의가 필요하다.

커뮤니티디자인의 주체는 주민 공동체이며 그곳에서 살아나갈 사람들이지만, 행정과 전문가 등 지역의 발전에 뜻을 모든 사람들의 에너지가 더해질 때 그 가치와 지속성이 더욱 커지게 된다. 상호 간의 협의를 바탕으로 한 참여의 확대는 그러한 기본적인 이해를 바탕으로 이루어지며, 따라서 불필요한 거부감과 오해보다는 많은 사람들이 모였을 때 얻을 수 있는 더 큰 혜택에 시선을 돌리는 것이 효과적이다. 시련과 갈등은 항상 존재하는 것이며, 그것의 조율 역시 내·외부적 합의의 역량을 지속적으로 키워나갈 때 발전의 동력이 될 수 있다. 그러나 그러한 경우에도 모든 사람들이 계속 같이 갈 수 있다는 이상적인 그림은 가급적 그리지 않는 것이 좋다. 그러기 위해서 노력을 할 뿐, 공동체의 성장에 결합과 해체의 과정은 필수적으로 필요하며, 그 과정을 통해 보다 밀도 있는 나무가 된다. 그래서 필요한 곳에 영양이 공급되도록 하는 가지치기도 때로는 필요하다.

행정과 전문가의 커뮤니티디자인 지원에 대한 주민의견

커뮤니티디자인에 있어 행정과 전문가의 지원에 대한 질문을 했다. 우선 행정의 지원정도에 대해서는 '다소 높았다' 이상이 40%(14명)를 나타냈으나, '보통이다' 이하가 60%를 보여 행정의 지원에 대해서는 그다지 높게 평가하지 않았다. 그 이유에 대해서는 48.6%를 보인 예산부족을 가장 불만족스럽게 생각하고 있었으며, 다음으로 지속적인 관리가 28.6%(10명)를 보였다. 전문가 연계와 사업방향 제시는 각각 11.4%를 나타냈다. 행정지원의 만족스러웠던 점에 대해서는 교육이 31.4%(11명)로 가장 높았으며, 다음이 예산(22.9%)과 사업방향지도(20.0%)였다.

전문가의 지원정도에 대해서는 '다소 높았다' 이상은 40%(14명)로서 그다지 높은 편은 아니라고 평가하고 있었다. 전문가의 자문이 도움이 된 점에 대해서는 마을사업 방향제시가 54.3%(19명)으로 가장 높았고, 타 지역의 사례제시 25.7%(9명), 개선방향지도(5명)와 조직의 관리(2명)가 다소 도움이 된다고 평가했다. 이 결과를 통해 행정과 전문가의 지원이 매우 높지는 않았으나 교육과 사업방향 제시 등에서는 도움이 되었음을 알 수 있다.

경관개선에 중요한 사람을 묻는 질문에 대해서는 주민 전체라는 응답이 60%(21명)로 가장 높았고, 마을리더 22.9%(8명), 행정담당자 11.4%(4명) 순이었다. 단체장이라고 한 응답자도 한 명 있었다.

행정에 대한 신뢰도에 대해서는 다소 높다가 17.1%(6명)이었으며, 보통이다가 65.7%(23명), 다소 낮다가 14.3%(5명)로서 그다지 행정에 대한 신뢰도가 높지 않음을 나타내고 있었다. 전문가에 대한 신뢰도에 있어서도 다소 높다 이상이 25.7%(9명)이었으나, 보통이다 이하가 더 높은 빈도(74.3%)를 보여 전문가에 대한 신뢰도도 높지 않았다. 그러나 전문가 자문의 효과에 대해서는 42.8%가 다소 높다 이상을 나타내어 전문가의 자문이 다소 효과가 있었음을 나타내고 있다.

그리고 커뮤니티디자인 사업에 바라는 점에 대한 자유 기술항목에 대해서는 다음과 같은 중요의견이 있었다.

① 지역주민의 자발적인 진행이 가능하도록 행정에서 배려해 줄 것.
② 커뮤니티디자인 사업의 진행과정과 결과는 좋은데 홍보와 유지가 미흡함.
③ 절차가 힘들고 검토 전에 미리 결정되는 것이 아쉽고, 예산이 너무 부족하여 활성화에 한계가 있음.

④ 예산집행 과정이 너무 힘들어 사용이 어려움.

⑤ 마을 자체에서 개발할 수 있도록 해야 함. 행정의 간섭이 너무 많으면 지속성이 없어지고 예산을 조금 주면서 효과를 너무 많이 바람.

⑥ 교육이 좋으나 너무 많으며 체계적인 교육이 필요함.

⑦ 몇몇 사람에 의해 커뮤니티디자인 사업이 추진되는 것보다 주민들의 솔선수범이 필요함.

⑧ 예산지원의 부족 및 단체장과 리더 등의 갈등이 해소되어야 하며, 주민들 간의 갈등이 해결되어야 함.

⑨ 법적으로 많은 제약이 있으며 경제적인 여건이 되지 않아 지원이 필요함.

⑩ 시민부터 공무원까지 구체적인 교육이 더 필요함.

전체적으로는 행정의 지원과 주민들의 자율성에 대한 배려를 요구하는 의견이 높았으며, 예산의 부족 등을 참고의견으로 제시하고 있었다.

주체에 따른 추진방식의 차이

이제 우리는 커뮤니티디자인을 이루는 든든한 세 개의 지렛대를 이야기하고 참여의 문제에 다가가야 한다.

세상은 우리를 직업군으로, 인종으로, 민족으로, 성별로, 나이로, 지역으로, 학벌로, 마을로, 이름으로, 국가 등으로 다양하게 나누어 두었다. 이러한 분류화는 때로는 서로를 구분할 때 매우 효과적이며 자신들만의 영역을 이해하기도 좋은 구분방식이었지만, 차별의 원인을 제공하고 보다 발전적인 융합을 막는 걸림돌이 되기도 한다. '우리'라는 이 애매한 분류 역시, 항상 누구까지가 '우리'인가가 문제가 된다. 아무리 아름다운 커

남양주시 경관워킹그룹 – 주민과 행정, 전문가 지역의 경관을 지키는 모임으로 시작되어, 시민 행정의 선두역할을 했다. 모든 사람들의 우려 속에 시작되어 구속이 없다는 한계를 가지고 시작했지만 서로 간의 소통의 벽을 허무는 충실한 다리 역할을 하였다.

뮤니티디자인의 구조도를 그리더라고 내가 그 '우리'가 아니라고 생각한다면 그것은 이룰 수 없는 사랑의 단편으로 그치게 된다. 내가 바로 너가 생각하는 '우리' 안에 있어야 한다. 이 문제가 커뮤니티디자인의 참여에서도 중요한 구분지점이 된다. 커뮤니티디자인에서 이 우리라는 구조를 받치는 세 가지 주체가 '주민', 지방자치단체, 즉 '행정', '전문가'라는 조직이다. 일단은 이러한 공동체 소속과 직업의 분류만으로 커뮤니티디자인과 관련된 모든 사람들을 틀 안에 넣을 수가 있다. 이것은 커뮤니티디자인을 누가 중심이 되어서 하는가에 따른 가장 단순한 분류이다. 그럼 여기서, 한 가지 문제를 짚고 넘어가자. 이러한 분류가 정말 타당한가?

행정

일반적으로 커뮤니티디자인의 추진주체는 주민이 되지만, 대다수의 경우 주민의 자립성이 높지 못함에도 자치를 중심으로 한 지역발전을 위해서는 행정의 지원을 통해 주민의 역량을 강화시켜내어야 한다. 행정은 커뮤니티디자인의 예산과 교육, 방법 및 전문가의 조언까지 지원하는데 국내의 많은 커뮤니티디자인이 현재 이러한 방식으로 운영되고 있으며, 국내뿐만 아니라 국외에서도 거버넌스형 도시디자인에서 일반적인 것이다. 현실적으로 도시에서 행정의 지원없이 주민 스스로 지역공동체의 발전과 활성화를 위한 사업을 추진하기에는 제정적·행정적·기술적 문제에 봉착할 가능성이 매우 높으며, 특히 국내와 같이 행정의 주도권이 강한 사회적 구조에서는 더더욱 그 역할이 커질 수밖에 없다.

행정의 입장에서도 기존의 개발 위주의 하향식 도시정비 및 개발로 인한 지역불균형과 공동체 붕괴, 지역인재양성의 한계 등으로 인해 국가 및

지역 경쟁력 저하라는 문제에 봉착할 수밖에 없어, 지역의 커뮤니티에 기반한 지역경쟁력 강화를 중요과제로 삼고 있으며 그러한 기반구축에 커뮤니티디자인이 효과적이라는 점에 적극적으로 동의하고 있다. 세계의 대표적인 경제포럼인 다보스포럼에서도 21세기의 주요 경제동향으로서 경제, 지리, 기술과 사회, 경영 모든 분야에서 지속가능한 경영을 위한 소비자와 창의적인 인재, 기업을 중심으로 한 개인 커뮤니티의 중요성을 역설하고 있다. 이미 '창조적 도시', '지속가능한 도시'와 관련된 새로운 도시상에 대한 토론에서도 지역의 정체성과 커뮤니티, 예술·문화가 지역경제와 결합된 도시만이 향후 세계화된 도시경쟁구도에서 경쟁력을 가지게 될 것으로 예측하고 있다.[4] 실제로 스페인의 바르셀로나와 이탈리아의 볼로냐 등의 창조적 도시에서 그러한 성과를 구체적으로 가져오면서 이에 대해 발빠르게 대응하고 있는 추세이다.

　정부차원에서도 주민 공동체의 성장과 같이 가는 도시구조가 아니고서는 이제 성장이 한계에 직면할 수밖에 없다는 점을 인식하고 있다.[5] 이것이 다양한 참여주체가 커뮤니티디자인에 정치적·경제적으로 참여할 수밖에 없는 상황을 만들고 있다. 물론, 행정 내부에서는 이에 대해 적극적으로 나서기 어려운 점도 있다. 최근 이슈가 되고 있는 협동조합이나

4　특히, 2007년 다보스포럼에서는 경제, 지정학, 기술과 사회, 비즈니스 등의 4개 분야에서 소비자와 커뮤니티 중심으로 힘의 이동이 있으며, 특히 기술과 사회와 관련해 개인 위주의 커뮤니케이션과 신 커뮤니티 네트워크, 인구고령화 문제를 해결하기 위한 지속가능한 생존요건의 구축을 주장하고 있다. 다보스포럼 2007. http://www.weforum.org/
5　이석현 역, 창조도시를 디자인하라, 미세움, 2008.

사회적 기업, 마을공동체 기업 등의 다양한 주민참여사업이 자치행정의 기반 확대와 주민 삶의 질 향상에 대한 높은 기여도는 인정하면서도, 기존의 신속한 업무처리의 배경이 되었던 행정의 추진력 손상에 대한 우려도 크다. 또한 지금의 업무에 새로운 민원업무가 배가한다는 행정력 부하에 대한 우려도 적지 않다. 기업에서 노조활동과 같이 기존 권력을 위협하는 활동을 장려하기보다 단지 각자의 역할에 충실히 임해주기를 바라듯이, 행정 역시 지역의 발전과 구상, 사업추진은 행정이 맡고 주민은 단지 열심히 살고 세금을 내며 적절한 선의 지역발전 이벤트에 동참해주는 선에서 그 역할을 멈추기를 바라고 있을 수도 있다.

공감과 참여, 협의가 중요하다는 것을 알면서도 정치적 시간은 항상 정해져 있고, 성과는 항상 필요한 것이며, 이를 위해 조직은 공동체 성장과 관련된 업무를 지역경쟁 구도에서 앞서기 위한 일상적인 활동과 병행할 수밖에 없을 수도 있다. 실제로 불과 5년 전인 2010년까지만 하더라도 도시의 지속가능한 성장을 표방하면서도 재개발, 재건축 붐에 몰두했던 것이 국내 행정의 대처방안이었다는 것을 살펴보면 이러한 주장이 결코 억지가 아니라는 것을 알 수 있다. 행정이 행한 주민주도의 상가거리활성화에 대해, 10년이 넘게 재래시장 상가거리 활성화를 위해 적극적으로 활동한 대표적 리더인 부평 문화의 거리 상인회장 인태연 씨는 인터뷰에서 다음과 같이 이야기한다.

초창기 행정은 처음에 우리가 활동하는 것을 부정적으로 생각했습니다. 오히려 방해하려고 했고 어떤 경제적·행정적 지원도 하지 않았습니다. 시청과 구청을 찾아가서 사정하고 부탁하고 했습

니다. 그러나 그들은 우리를 불순한 세력으로 보고 오히려 냉대하고 만나려고 하지도 않았습니다. 그래서 우리 스스로 무엇인가를 해보자는 생각을 더욱 하게 되었고, 그 덕에 자립심과 독립심이 생겨났습니다. 그 후로 우리 상가거리가 많이 활성화되고 알려지게 되자 그들이 찾아와 필요한 것 없느냐고 물어봅니다. 지금은 정부 부처의 지원이나 구청의 지원 등 여러 가지 방면으로 지원도 받게 되었는데, 그 힘들었을 때를 생각하면 참 세상은 아이러니 합니다. 그때 조금이라도 우리의 손을 잡아 주었다면 더욱 일이 쉽게 되었을 수도 있었습니다. 하지만 그 과정이 우리를 더욱 단단하게 만들었습니다.

　이것은 단지 부평 문화의 거리뿐만 아니라 행정에서 주관하는 커뮤니티디자인이나 주민자치활동을 추진해 본 주체라도 누구든 한 번쯤은 들었던 느낌일 것이다. 이것이 불과 10년 전의 상황이라면 그 사이에 세상이 천지개벽하지 않는 한 사람도 크게 변하진 않았을 것이다. 단지 그 주변의 상황이 바뀐 것이다.

　변화는 생각보다 쉽지 않다. 사람이 자신이 가진 기득권을 스스로 내려 놓고 다른 삶의 방식으로 나아간다는 스토리는 상상 이상으로 쉽지 않다. 특히 외부로부터의 강한 자극이 있지 않고서 – 세계적인 흐름이나 경제적인 한계 등의 – 그러한 변화를 기대하기란 어렵고 많은 시간과 시행착오도 필요하다. 또한 우리 사회에서 자치가 본격적으로 논의되고 시행된 역사도 그렇게 길지 않다. 서구에서 추진된 성과를 시행착오를 통해 받아들이기까지 적응기를 포함하면 현재도 여전히 우리의 '자치와 협동'

은 시작단계이며, 행정도 스스로 그러한 변화과정의 출발선에서 망설이고 있는 단계라고 볼 수 있을 것이다. 각 정부부처에서 통일되지 못한 사업을 추진하는 것도 그러한 정책방향의 일관성 부족과도 연관이 높다. 최근의 커뮤니티디자인과 같은 주민자치에 대한 행정의 적극적인 지원 분위기는 매우 환대할 일이지만, 그렇다고 그것으로 행정의 정책이 완전히 주민자치행정의 거버넌스로 전환될 것이라는 기대는 쉽게 갖지 않아야 한다. 그것은 주민도, 행정도 지금보다 더욱 성숙해진 그 다음의 일이다.

전문가

전문가는 여러 분류가 있다. 국내에는 학문적으로 커뮤니티디자인에 접근하는 전문가와 실천현장에서 주민들을 지원하는 역할을 하는 전문가 등 다양한 전문가가 활동하고 있다. 또한 '거리'를 기준으로 지역 외부의 전문가가 있으며, 지역 내부의 커뮤니티디자인의 자문과 지원을 수행할 수 있는 전문가도 있다.

전문가의 활동범위는 보다 국제적으로 확대되고 있으며, 그에 따라 문화와 지역특성에 맞는 다양한 전문지원분야가 생겨나고 있다. 전문가는 말 그대로 전문적인 지식과 경험을 가지고, 커뮤니티디자인 사업을 지속적으로 추진하고자 하는 공동체에게 추진의 방법과 기술을 제공하고 때로는 갈등을 조율하는 등 커뮤니티디자인을 진행하는 데 필요한 다양한 활동을 지원하고 그에 따른 보수를 받는 사람들이다. 그들은 커뮤니티디자인이 그들의 활동영역이 되므로 주민활동에 대한 지속적인 지원과 함께, 지역과 공동체 특성에 맞는 커뮤니티디자인 추진을 위해 상호 간의 교류와 협력을 해나간다.

　지역 내부에서는 대표적으로 커뮤니티디자인 지원센터와 같은 행정의 지원을 받는 공식적 지원기관도 있으며, 지역 내외부의 커뮤니티디자인을 지원하고 관리하는 전문역량을 가진 대학기관 또는 연구소도 있다. 이러한 기관들은 물질적인 보수보다 정신적인 만족감과 유대감에 있어 더욱 밀접한 관계를 유지시켜 나갈 수 있다는 점에서 교육과 사전기반 구축 등에 적극적으로 권장된다. 또한 커뮤니티디자인 전문 코디네이터 또는 컨설턴트라고 불리며 서비스 지원에 따른 보수를 받으며 전문적인 활동을 지원하는 전문가 유형도 있다. 이들은 책임감과 사명감이 높으며, 지역특성에 맞는 정확한 업무지원을 할 수 있다는 장점을 가지고 있다. 최근, 다양한 유형의 전문 컨설턴트 민간단체가 꾸준히 설립되고 있으며, 행정과의 업무조율에서부터 주민활동의 모니터링까지 폭넓은 분야에서 활동영역을 넓혀 나가고 있다. 한편으로, 공동체와의 가장 밀접한 지역 내부의 활동전문가의 중요성도 높아지고 있다.

　커뮤니티디자인의 접근방식에 따라 전문가의 분야도 다양해진다. 협동조합과 사회적 기업과 같은 조직설립과 운영에 강한 전문성을 가진 단체가 있는가 하면, 지역공동체의 화합과 스토리텔링 발굴을 위한 예술·문화적 접근을 집중적으로 시도하는 단체도 있다. 또한 마을의 자원과 기반에 대한 조사·분석 및 워크숍 등을 통한 교류확대 및 활성화를 중심으로 활동하는 곳도 있으며, 일상적인 기술지원에 중심을 둔 단체도 있다. 교육 및 답사와 같은 의식향상을 지원하는 기관들의 전문적 역량도 매우 중요하다. 학문적으로 커뮤니티디자인을 위한 전문기술을 개발하는 전문기관들까지 포함하면 유형은 더욱 다양해지며, 현재에도 마을의 유형과 특성에 따른 분야가 확대되고 있는 추세이다.

이러한 전문가의 활동은 커뮤니티디자인에 있어 반드시 필요하지만, 한편으로 전문가에 과도하게 의지하게 되거나 전문가의 활동영역이 지나치게 확대되면 실제로 역량강화가 필요한 공동체 구성원들의 자율적 의지와 경험의 축적이 이루는 것을 방해할 수도 있다. 또한 단순한 기술지원이나 획일적인 전달차원의 교육, 책임감과 지속성이 부족한 지원으로 인해 오히려 공동체의 발전이 저해받는 경우도 드물지 않게 일어나고 있다.

1990년대부터 지역주민들과 함께하는 소통의 공공미술운동을 전개해온 박찬국 씨는 이러한 전문가가 가지는 참여의 역할에 대해 다음과 같이 고민을 토로하고 있다.

우선, 여러 영역에 있는 사람들, 주민들과 함께하기의 어려움과 즐거움이다. 주민들과 만나보면 그들의 희생이 생각보다 크고 일방적이라는 것을 느낄 수 있다. 개인에게 미치는 영향은 그렇게 크고 깊은데 그렇게 해서 얻고자하는 결과가 도시와 공동체에 그만큼 기여하는 것일까? 설사 그렇다고 치더라도 개인의 희생이 정당화될 수 있을까? 상대적으로 소수이기는 하지만 또 다른 주민들은 개발이익에 모든 것을 걸고 있다. 도시 전체나 공동체의 이익이 무슨 설득력이 있단 말인가. 돈만 많이 남기면 되지. 대한민국의 모든 도시가 똑같은 문제에 똑같은 답을 내리고 있는데….

그런데 솔루션을 만드는 것은 전문가인데 전문가의 역량으로 무엇을 해야 할까?

알다시피 지금까지는 거의 하나의 답안만 준비했다. 다양한 관점에서 다양한 이익을 고려하여 다양한 결론을 준비하는 과정은

그 과정에 참여하는 모든 사람들을 성장시킨다. 사람만이 아니라 제도도 발전하고 주민들의 의사소통 시스템, 전문가와 시민조직의 협력 네트워크도 성숙할 것이며 그 과정 자체가 공동체의 발전에 기여할 것이다.

해외의 좋은 사례들을 보면 재개발에서 인권을 배려하는 것은 너무나 당연하고 주민주체의 의사결정 과정을 통해 공간의 민주주의를 이뤄내고 폭넓은 통합교육 효과를 얻고 있다. 성숙한 문화는 성숙한 민주주의에서 자란다는 것은 이론의 여지가 없어 보인다.[6]

공동체의 구성원들은 전문가에게 답을 요구하고 있는 것이 아니며, 소통의 방법과 이해의 방식을 배우는 데 도움을 받고 싶어하는 것이다. 결국 이 공간에서 살아왔고 살아가야 할 사람들은 자신들이기 때문이다.

이 세 참여주체의 협의와 협력은 커뮤니티디자인에 있어 반드시 필요한 필수조건이다. 커뮤니티디자인 자체가 지역발전의 내재적 힘을 키우는 것이고, 이를 위해서는 극복해야 할 많은 난관이 있는데, 이 세 개의 수레바퀴가 튼튼히 돌아가야 그 힘이 더 배가되고, 지역발전을 위한 더 큰 기회를 찾을 수 있게 된다.

다음의 그림처럼 행정의 경영력과 주민참여의 사회적 힘, 그리고 다양한 생활의 힘이 더해져 마을의식 형성의 기반이 되는 지역의 힘이 더해져 나가는 것이다.

6 박찬국, 2008 남양주시 공공디자인교육과정 자료집.

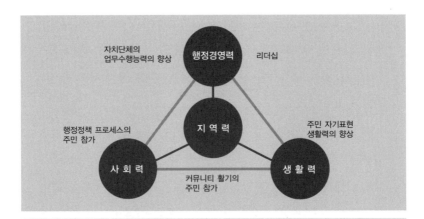

생활력, 사회력, 행정경영력과 지역력의 관계도

출처: 地域のまちづくりを担う人材育成, 文部科学省委託事業, 平成16年度国土施策創発調査事業, 「合併市町村における「テーマの豊かなまちづくり」の展開方策検討調査」, 株式会社ドゥリサーチ研究所, p.13, 2007. 3.

이 세 주체그룹들의 관계가 더 중요한 이유가 또 있다. 많은 사람들은 커뮤니티디자인이 지역발전을 위한 공동체의 자율적이고 순수한 믿음에 기초하고 있다고 생각하고 싶겠지만, 이 역시 하나의 정치세계 속에 속해 있다. 정치가 사람들의 집단인 조직의 다양한 대립과 분쟁을 조정하고 질서가 유지되도록 하는 장치이듯이, 커뮤니티디자인의 추진에서도 사회·경제적으로 다양한 공동체의 이해관계에 따른 이견을 조정할 장치가 요구된다. 세 주체의 적절한 균형관계는 원만한 질서의 체계로 발전방향을 갖추어야 정치세계와 거의 유사한 공적인 형태7를 가지게 된다.

7 미국 정치학자들 대부분은 이 관계를 거버먼트(government)라 하였는데, 국가는 공적인 거버먼트, 그 밖의 것은 사적인 거버먼트라고 설명하고 있다.

즉, 민주적·지속적인 커뮤니티디자인의 추진과 발전을 위해서는 권한과 권력의 대립과 조정이 지속적으로 요구된다는 것이며, 주민공동체와 행정, 전문가가 그 조율의 대상이자 주체역할을 하게 된다. 차이가 있다면 그 모든 행위의 목적이 살기 좋은 지역을 만드는 것이며 그 중에서도 주민공동체의 자율성과 경쟁력을 높이는 것이 주된 방점이라는 점이다. 주민공동체가 추진하는 모든 활동이 바람직하지 않듯이, 행정도, 전문가도 이익과 이기심, 자기주장, 권한의 대립 등의 상황에서 언제든지 오류를 범할 가능성을 가지고 있다. 사람이 추진하는 모든 일이 완전하지 않듯이 그 사람들이 모인 조직이 추진하는 일도 계속적인 평가와 조정이 요구되는 것이다.

이 세 주체의 분산과 조율의 구조는 상호 간에 생각하지도 않은 열악한 상황으로 치닫지 않도록 자율적으로 균형을 맞추며 견제하고 조정하도록 작용한다. 건전한 커뮤니티일수록 이러한 '자기조정'과 '균형과 질서'를 찾아 나가는 능력이 높다는 것은 이미 많은 연구에서 검증된 사항이다. 이것을 보다 이해하기 쉽게 설명하기 위해 바다 위에 떠 있는 배를 예시로 들면 다음과 같다.

커뮤니티디자인의 항해도

넓은 바다를 건너기 위해 배가 항해를 하고 있다. 이 배는 세 사람이 타고 있으며 부족한 식량과 장비를 이용해 바다를 건너기 위해서는 어떻게든 서로가 힘을 합쳐 자급자족하며 험한 파도와 혹독한 바람을 헤쳐나가야 한다. 이 세 사람이 힘을 합치면 바다를 건너기는 훨씬 수월하겠지만, 때로는 각자가 보다 좋은 위치를 차지하고 싶고 보다 많은 물고기를 먹고 싶어 하는 마음이 생기기도 하며, 험한 파고에서는 의견이 충돌하기도 한다. 공정하게 서로가 역할을 나누어 일을 수행해 나가는 이상적인 상황이라면 그런 불편한 상황이 발생하지는 않겠지만, 대다수 경우 정치적인 구조와 다양한 상황조건에 따라 상호 간에 입장차이가 생기게 된다. 맑은 날이고 물고기가 많이 잡히는 날이면 더 없이 좋겠지만, 그렇지 않은 날이면 더한 충돌이 생길 수도 있다. 이때 서로 간의 불협화음을 없애고 조정하기 위해 각자가 가진 장점을 살려 명확한 역할을 부여하면 효과적인 항해가 가능하게 될 것이다.

작은 배이지만 이 안에서 축약된 인간관계와 공동체 관계, 추진의 역할과 방법의 구조가 다 나타나게 된다. 이 배가 참여주체들이고 바다가 시대적 상황, 배의 돛이 공동체의 균형과 질서를 통해 형성된 힘이라고 할 수 있다.

추진과 참여의 방식

행정의 입장에서 보면 커뮤니티디자인은 아쉬울 것이 없고 실패할 확률이 없는 확실한 지역발전을 위한 투자이다. 자치행정이 도입된 배경도 그렇듯이 행정 주도의 업무추진은 주민을 위한다는 소명을 가지고 추진되나 그 과정에서 주민이 소외되는 경우가 많이 발생하며, 그 자체의 강한 주도권의 매너리즘에 도취된 자율권 억압은 주민들의 삶의 질을 저하시킬 수도 있다. 따라서 강한 시민의식을 가진 공동체 성장을 위한 노력은 행정이 부득이하게 지출하던 많은 관리와 조율절차와 예산, 지역대립 등의 문제에 대한 해결에도 크게 기여할 수 있다.

한 예로, 전북 진안군은 독자적으로 추진한 주민주도형 커뮤니티디자인을 통해 지역특성에 맞는 개발과 협력을 구상했고, 이를 통해 농업경쟁력의 향상과 개발방식의 협의조정, 개인소득 향상과 정주를 위한 지역공동체의 역량강화라는 성과를 얻었다. 외부자본 의존형으로 성장만을 추구하여 여러 가지 구조적 문제를 가져온 종래의 서구식 개발패턴과 달리, 진안군은 지역 내부의 자주적인 노력에 대안을 제시한 것이다. 이러한 성과를 행정 내부의 재정과 인력으로 해결하고자 했다면 아마 형식적인 서류의 서술로 그쳤을 것이라는 것이 어렵지 않게 예상된다. 국내의 정부기관에서 1990년대부터 추진해 온 다양한 지역균형발전 국가정책사업에서 주민의 참여를 적극적으로 도입한 것도 커뮤니티디자인 정책 활성화의 배경 중 하나이다.

전문가의 입장에서도 공동체에 대한 전문적 지원을 통해 자체적인 활동기반을 강화하고 전문성을 높일 수 있으며, 사회 기여를 확대할 수 있

다는 점에서 더할 수 없이 좋은 참여의 기회이다. 그렇다면 중요한 것은 추진과 참여의 방식을 어떻게 기술적으로 해결하여 지역공동체의 자율성과 지속적인 정주효과를 높이는가에 있다.

이러한 커뮤니티디자인의 참여형 추진방식에 대해 기존의 해설에서는 일반적으로 일본의 분류방법을 그대로 적용하여 크게 주민주도형, 행정주도형, 전문가주도형으로 나누고 있다. 특히 그 중에서도 주민주도형 추진방식은 가장 지향해야 할 커뮤니티디자인 추진방식으로서 여겨지고 있다. 대다수 커뮤니티디자인의 추진에 대한 설명에서도 주민주도형 커뮤니티디자인을 지향하며 다양한 사업을 소개하고 있다. 정부차원의 사업공모에서도, 지자체 단위에서 추진되고 있는 커뮤니티디자인에서도 어김 없이 주민주도형 사업추진을 명확히 지향하고 있다. 주민이 커뮤니티디자인의 주체가 되는 것이 당연함에도 이런 용어가 광범위하게 사용되고 있는 것은 그만큼 지금까지의 커뮤니티디자인이 주민공동체 중심으로 진행되지 못한 것을 반증하는 것일 것이다.

행정주도형이라는 용어도, 전문가주도형이라는 용어도 사실 그 용어가 태생된 환경을 고려하더라도 불편하고 적절하지 못한 용어임에는 분명하다. '행정주도형 커뮤니티디자인'라는 것은 애초부터 없기 때문이다. 행정주도가 되는 순간부터 정확히 이야기하자면 그것은 커뮤니티디자인이라 이야기하기 어렵다.

커뮤니티디자인은 주민공동체의 자율성이 어느 정도인가를 중심으로 용어가 정리되어야 하는 것이 바람직하다. 즉, 현재 대다수의 지역에서 이루어지고 있는 커뮤니티디자인은 '주민주체 행정지원형'이라고 할 수 있으며, 주민의 자발성이 얼마나 이루어지고 있는가에 따라 '적극적 주민주체

의 커뮤니티디자인', '소극적 주민주체의 커뮤니티디자인'이 되어야 한다.
이는 행정과 전문가의 지원방식에 따라 '적극적 행정지원이 요구되는 커
뮤니티디자인'과 '소극적인 행정지원이 요구되는 커뮤니티디자인'으로 구
분되는 것을 의미한다. 전문가의 지원은 주민주체 커뮤니티디자인의 보조
적인 역할에 해당되므로 아래 그림과 같이 별도로 분류할 필요 없이 행
정지원의 부분으로 포함되어도 무방하다.

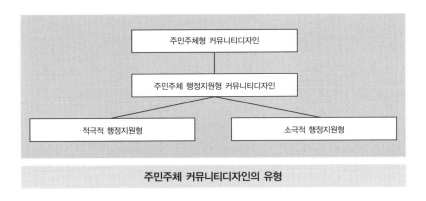

주민주체 커뮤니티디자인의 유형

참여유형의 방식은 주민공동체의 자율성과 지역에 대한 공동체의식,
책임감, 참여 정도에 따라 달라지는데, 지역의 활동에 참여의사가 거의
없거나 있더라도 그것을 결집시킬 지향 또는 계기가 부족한 마을에 대해
서는 적극적 행정의 지원이 요구된다. 반면, 자체적으로 충분한 자율성과
운영능력을 갖추고 균형잡힌 창의성을 가진 주민공동체에 대해서는 행
정의 과도한 개입을 자제하는 것이 좋다. 오히려 자율적 참여의지를 저하
시키고 권위적인 마을구조 또는 이전의 공동체에 불행한 결과를 초래했

던 주범인 하향식 전달체계가 부활될 우려가 높기 때문이다. 이런 공동체에 대해서는 전문적인 기술과 자금의 지원, 법적 지원체계의 구축 등의 보조적인 지원에 그치는 것이 바람직한데 이런 경우를 소극적 행정지원형이라고 할 수 있다.

그러나 이러한 공동체의 상황판단이나 행정의 개입 정도를 행정에 전적으로 맡기게 되면 주관적인 판단에 치우칠 우려가 있으므로 지원을 위한 전문가단체 또는 별도의 위원회가 구성될 수 있는데, 이것 역시 전문가의 중요 역할이 된다. 어차피 추진되는 모든 커뮤니티디자인은 현재형이며, 참여의 시행착오를 거쳐 보다 스스로에게 맞는 형태로 변모되게 되므로 지속적인 이 세 주체의 참여방식에 따른 조정형식은 지속적으로 변할 수밖에 없다.

이러한 주체간의 역할에 있어 역학관계를 간단한 그림으로 설명하면 다음과 같다.

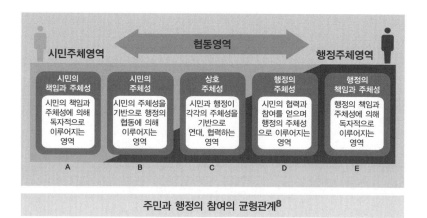

주민과 행정의 참여의 균형관계[8]

시민주체와 행정 간의 관계에 있어 상호 지속적인 유대관계를 통해 커뮤니티디자인이 심화되는 것은 기본이지만, 어떤 방식, 어떤 조건을 가지고 있는가에 따라 주민공동체의 자율적 활동의 질이 달라질 수 있다.

이러한 주체 간 역할관계의 원만한 조율은 커뮤니티디자인의 지속적인 추진과 참여의 확대와도 밀접하게 연관되어 있다. 예를 들어, 행정이 사업의 기획, 운영까지 맡게 되는 상황에서는 사업이 종결되고 보고서가 제출된 후에는 모든 사업이 단절될 우려가 높지만, 다양한 주체의 참여는 관심의 상승과 지속적 관리의 가능성도 높이기 때문이다. 그 배경에는 참여주체의 입장차가 있는데, 주민공동체에 있어 중요한 것은 지속적인 마을의 발전과 생활환경의 상승이겠지만, 행정은 그와는 다소 입장이 다르다. 행정의 담당자는 지속적으로 그 지역, 마을, 장소에서 살아가야 하는 주민과는 달리 부서의 교체와 이동 등의 한계도 가지고 있다. 이를 극복하는 힘도 주민의 주도적 참여를 높일 수 있는 계획과정 속에서 발휘된다. 이에 대해 사토 요시노부는 다음과 같이 지적하고 있다.[9]

커뮤니티디자인을 사업이 아니라 운동이라는 시각으로 본다면
주민은 참가하였지만 주민참가형은 아니라고 할 수 있다. 그러면

8 여기서 B는 시민의 활동과 사업을 행정이 지원하는 경우 등을 나타내며, C는 초기단계에서부터 협동사업의 기획, 실시까지를 시민과 행정이 협동해서 진행하는 경우와 시민과 행정이 각각 독자적으로 기획을 하고 조합하여 새로운 기획을 만드는 경우 등을 의미한다. D는 행정이 실시하는 사업의 참가, 참획과 행정이 시민의 참가를 요청하는 경우 등이 해당된다.

9 마쓰오 다다스·니시카와 요시아키·이사 아쓰시 공저, 시민이 참가하는 마치즈쿠리, 참가와 리더십·자립과 파트너십, 한울아카데미, 2006, pp.49-50.

행정이 지역만들기사업으로 실시한 것을 주민주도형 커뮤니티디
자인으로 이행시키기 위해서는 어떤 방법이 있을까? 행정과 주민
의 커뮤니티디자인에 대한 관계에서 본 경우, 그림과 같이 '참가→
참획→주도'라는 3개의 단계를 거쳐서 이행될 것으로 예상된다.

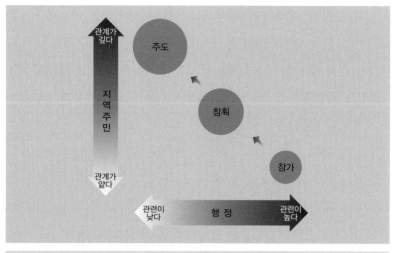

참가·참획·주도의 관계

* 참획: 계획에 참여함

여기서 중요하게 제시되는 용어가 단순한 참가에서 적극적인 참가로,
즉 계획에서의 능동적인 역할이 이루어지며 주민공동체가 주체적으로 커
뮤니티디자인을 주도하는 관계로 발전되어가는 의미에서 제시된 '참획'이
다. 이 표현은 지극히 일본어인 參劃을 그대로 번역하여 사용하는 용어
로, '계획에서의 적극적 참여'를 축약한 것이라고 보면 된다. 참획의 단계
에서부터 주민공동체가 적극적이고 의식적으로 커뮤니티디자인에 참여하

기 시작하게 되는데, 이 단계에 본격적으로 들어서게 되면 자율적인 혁신
성과 참여를 통한 의견조율 및 계획진행이 포괄적으로 진행되게 되고, 행
정은 지원을 주로 하는 보조적인 역할로 전환되게 된다. 그러나 이것은 어
디까지나 이상적인 발전단계에서의 상황인 것이고, 모든 현실에서는 주도
의 단계로 들어선 후에도 공동체의 변화나 외부조건의 상황, 리더의 교체
나 그 외의 변화요인에 의해 참가의 단계에서 다시 시작할 수도 있다.

　이렇듯 커뮤니티디자인은 사람의 성장과정과 같이 공동체의식 및 자
율성, 협의와 참여, 참획으로 이어지는 과정을 거치며 발전되는데 이것을
간단한 그림으로 나타내면 다음 그림과 같다.

커뮤니티디자인 역량의 성장도

　먼저, 커뮤니티디자인에 대한 잠재적인 욕구와 상황에 대한 의견 등이
불규칙적으로 나타나며, 준비를 하는 단계인 '배양기'가 있다. 이 단계에
서는 자치와 협의를 통해 행정의 권한이양을 계획하는 행정이 주된 활동
주체가 되는 경우가 많으며, 이미 주변에 이러한 추진이 이루어지고 있는

경우에는 상황에 자극받은 지역공동체가 자율적으로 내적인 준비를 할 수 있다. 전체적으로 주민의 적극적 참여보다는 행정에 의한 홍보, 교육, 워크숍을 통한 의견조율이 이루어지는 경우가 대다수이다. 커뮤니티디자인에 대한 추진의사가 싹을 피우기도 전에 내부적인 갈등으로 인해 좌절되는 경우도 있다. 배양기에는 공동체 자체가 가진 잠재력과 문제에 대한 명확한 인식을 가지고 있지 못하며, 거의 자연스럽게 형성되어 결집력이 약한 상태인 경우가 많다.

'발아기'는 배양기를 거쳐 비로소, 공동체가 가진 문제점인 결집력이 약하더라도 기본적인 목적을 공유하는 구성원들로 공동체의 기초적인 형태가 조성되는 시기이다. 협동조합의 기초적인 형태, 자율적인 마을모임, 지역발전모임 또는 자치활동단체들이 발아기에 주요한 역할을 하는 경우가 많다. 발아기에는 스스로에 대한 정체성의 구분이 명확하지 않으나 공동체와 지역의 기본적인 문제의식을 느끼며 지향점을 가지게 된다. 발아기에 과도한 목적성과 집단이기주의가 형성되는 경우 오히려 초기 형성된 공동체가 소멸될 우려도 있다. 공동의 자율적인 규칙과 자신들의 여건에 맞는 커뮤니티디자인의 방향 등에 대한 다양한 토론과 협의, 교육 등이 필요한 시기가 바로 이 시기이다. 따라서 외부의 지나친 관심과 독촉보다는 지속적인 교육과 지원, 유대 등을 통한 자양분의 공급이 필요하다. 또한 공동체를 이끌어나갈 핵심 리더와 주체들의 양성도 이 과정의 주요한 과제이다.

'성장기'는 공동체가 본격적으로 활동을 시작하며 성장하는 시기이다. 지역의 현안에 대한 구체적인 문제해결을 위한 활동이 시작되고 다양한 구성원들의 양적인 팽창을 하며 에너지의 교류와 협력이 도모된다. 물론

활동의 양만큼 공동체의 이견과 충돌도 자주 발생하여 갈등이 표면 위로 드러날 수 있으며, 외부로 공동체의 존재 자체가 드러나게 되고, 구성원들의 이익과 관련된 각종 대립이 나타날 수 있다. 성장기에 들어서면서 본격적으로 공동체의 성격과 방향이 명확히 나타나게 되는데, 협력과 협의의 확대와 함께 다른 공동체와의 본격적인 협력이 시작되고 전문가의 역량이 결합될 경우 그 활동성이 더욱 높아질 수 있다. 공동체는 질적 상승과 함께 보다 수준 높은 지역발전전략, 예를 들면 사회적 기업과 지역경영, 다각적인 공동체 운영방식 등으로 발전될 수 있으며 지역산업 활성화, 중심시가지 활성화의 구체적인 사업이 추진되기도 한다. 잘 성장하는 공동체의 경우, 성장기에서 리더와 주체들의 상황판단과 자율성이 높으며, 주변 조력자들과의 협의능력 또한 높아지게 된다.

'개화기'는 성장기를 거쳐 공동체의 자율성과 개성적인 경관, 문화·역사적 환경의 점진적인 개선이 가시적인 성과로 나타나는 시기이다. 또한 경제적으로도 다양한 활동이 전개되어 기본적인 소득개선이 공동체 내부에서 일어나는 경우도 있다. 주거와 생활, 경제, 문화가 공동체 안에서 조율, 협의되고 분배되는 주체성의 결실이 일어나게 된다. 공동체는 자체적인 문제점과 장점을 파악하여 내재적인 지향을 분명히 하고, 갈등의 해소와 협의결정의 과정 등 다양한 면에서 스스로의 개성을 높이기 위한 해결능력을 가지게 된다. 또한 공동체의 명확한 목적을 실현하기 위한 조직적인 활동구조가 자리를 잡게 되는데, 동시에 사회적 기업과 협동조합과 같이 지역공동체의 발전과 영리적인 목적을 동시에 추구할 수 있는 조직활동이 활발하게 전개된다. 이 외에 공동체 내부의 문화활동의 확대와 쾌적한 주거환경 조성을 위한 제반기금모금과 정비활동이 전개되어, 외부

에서 지역에 대한 이주의 비율이 높아지게 되고 이를 위한 지역규정의 정립이 수반되기도 한다. 민주적인 협의절차의 정착과 외부 전문가와의 효과적인 협력체계는 질적인 성장의 기반이 된다.

'이양기'에는 지속가능한 공동체 발전구조가 형성되며, 이러한 방법과 기술을 외부로 전수하기 시작하는 단계이다. 물론 커뮤니티디자인의 초기단계에서부터 외부와의 협력과 기술의 전달은 가능하지만, 이양기에서는 특정한 목적성을 가진 전문가의 파견형식으로 다른 공동체의 발전을 같이 도모하게 되는 점에서 차이가 있다. 커뮤니티디자인은 마을을 이끌어갈 인재의 성장환경을 만드는 일임과 동시에 창의적이고 혁신적인 인재를 성장시키는 일이기도 하다. 이러한 인재와 재능이 다른 공동체로 전파되어 경험의 재생산구조를 가지게 된다. 이양기는 동시다발적으로 일어날 수 있으며, 앞서 성장한 공동체에서 필요한 부분만큼 이식할 수도 있다.

모든 커뮤니티디자인이 동일한 방법과 동일한 시기를 거쳐서 진행되는 것은 아니지만, 일정기간 공동체가 성숙해지기 위한 여건이 조성되기까지는 시행착오와 단련의 기간이 요구되는 것은 공통적인 것이다. 성장해 나가야 한다는 공통의 목표 아래서 단계에 맞는 적절한 목표와 활동내용을 설정하면 보다 효과적인 발전모델을 만들 수 있다.

공동체의 의식을 모으는 거버넌스의 구축

커뮤니티디자인의 추진에 있어 협력과 참여를 통한 지역력의
강화가 중요한 점은 서두에서 밝혔던 바와 같다. 지역력의 강화를 위해서
는 지금까지 논의해 온 지역 저변의 공동체의식 향상과, 행정과 전문가와
의 협력체계의 구축이 기본적인 과제가 되는 '지역형' 커뮤니티디자인의
추진이 중요하다. 동시에 그 활동을 지속적으로 전개하며 경제와 생활이
한 단계 더 조직화된 커뮤니티디자인의 추진이 필요하게 된다. 그것을 '목
적형' 커뮤니티디자인 조직이라고 할 수 있다.

커뮤니티디자인을 추진하기 위한 주민의 협의와 기본적인 준비가 되
면, 본격적으로 활동을 전개하기 위한 조직과 규약의 구상이 필요하다.
행정과 전문가의 지원으로 유지되는 '지역형' 커뮤니티디자인 활동은 명
확한 책임주체가 서 있지 않으며 지속적으로 발전해 나가기 위한 동기가
명확히 부여되지 않는다. 지역생활과 경제의 힘과 발전의 틀로 나아가기
위해서는 목적성과 자율성을 부여받은 조직인 활동체계, 즉 거버넌스의
구축이 필요하게 된다.

지금까지 설명해 온 주민을 중심으로 한 행정과 전문가의 지원을 통한
공동체의 성장이 특정한 목적을 가진 구속력 있는 조직으로 성장으로 이
어지지 못하면 '사회적 시민 캠페인' 정도의 수준에서 멈추게 될 가능성
이 높다. 이 수준에서는 성장된 공동체활동을 기대하기 힘들며, 오히려
'책임감 있는 주체의 성장'을 저해할 수도 있다. 따라서 보다 수준 높은
'참여와 자치'의 공감의 도시로 이어지기 위해서는 활력과 동기가 '공생',
즉 생활과 경영의 운명공동체로서의 틀을 만드는 '목적형' 커뮤니티디자

인으로의 진화가 필요하다. 이는 지역경제사회를 기반으로 한 경쟁력 있는 지역사회의 구축을 통해, 세계화와 지방분권시대로 대변되는 21세기의 급격한 도시의 변화에서 지속적으로 발전하기 위한 효과적인 대안이다. 동시에 자율성의 기반을 지속적으로 구축할 수 있는 '상생'과 '자생'의 든든한 뿌리역할을 한다.

이러한 목적형의 대표적인 조직들이 NPO[10]와 NGO[11], CB[12], 협동조합[13]으로 대변되는 시민활동조직이며, 커뮤니티디자인의 보다 잘 조직화된 목적형태라고 할 수 있다.

이는 지역이 가진 다양한 문제를 자기 스스로 해결하여 공공의 경제, 생활, 주거 등의 다양한 문제를 적극적으로 해결하고자 하는 '주체'가 중심이 된 지속가능한 공동체활동의 유형이라고 할 수 있다. 오른쪽 그림과 같이 이전에는 정부와 지자체와 같은 행정이 모든 것을 주도했던 공

[10] 민간 비영리단체(Non-Profit Organization)의 약자인 NPO는 영리를 목적으로 하지 않고 사회 각 분야에서 자발적으로 활동하는 각종 시민단체를 의미한다.

[11] 비정부기구 또는 비정부단체, 정부기관이나 관련 단체가 아닌 순수한 민간조직(non-government organization)으로 입법·사법·행정·언론에 이어 '제5부(제5권력)'로 불리며, 정부와 기업에 대응하는 '제3섹터'라는 용어로도 쓰인다. 자율·참여·연대 등을 주요이념으로 하며, 활동영역에 따라 인권·사회·정치·환경·경제 등의 분야로 나눌 수 있다. 대표적인 NGO로 세계자연보호기금, 그린피스, 국제사면위원회 등이 있으며, 국내에서는 1903년 설립된 YMCA가 이에 해당한다.

[12] 사회적 기업(Community Business)의 약자로 지역문제를 경제적 관점에서 활용하고 해결하는 동시에 그 이익을 사회에 환원하는 사업의 총칭이라고 할 수 있다. 공공과 민간기업의 중간에 위치하여 주민 자체적으로 지역활성화를 해 나가기 위해 지역자원의 활용을 통해 삶의 어메니티를 높이고 사회적 과제를 풀어나가는 방법이다.

[13] 경제적으로 열악한 환경에 처한 사람들이 협동의 정신으로 경제적 이익을 추구하기 위하여, 물자 등의 구매·생산·판매·소비 등을 협동으로 영위하고 권익향상과 지역사회에 공헌하는 조직단체(Cooperative)이다.

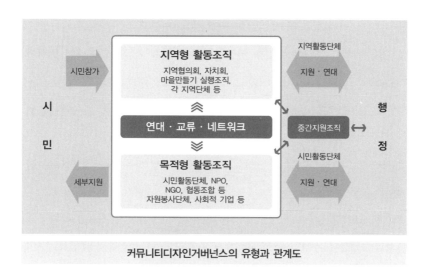

지역형 활동조직
지역협의회, 자치회,
마을만들기 실행조직,
각 지역단체 등

시민참가

지역활동단체
지원·연대

연대 · 교류 · 네트워크

중간지원조직

목적형 활동조직
시민활동단체, NPO,
NGO, 협동조합 등
자원봉사단체, 사회적 기업 등

세부지원

시민활동단체
지원·연대

시

민

행

정

커뮤니티디자인거버넌스의 유형과 관계도

공의 경영과 기획, 관리와 같은 영역을, 자율성을 가진 시민조직이 다양한 사회·경제적 문제를 해결하는 중간자적 가교의 역할이 중요시되는 시대가 된 것이다. 한편으로 이러한 거버넌스의 전환은 시민사회의 다양한 문제를 하향식으로 처리했던 기존의 방식으로는 더 이상 시민사회의 요구와 세계적인 도시환경의 변화에 대응할 수 없는 외부적 상황의 압박의 영향도 크다.

여기서 '공공'의 영역에 대한 관점의 변화를 유심히 살펴볼 필요가 있는데, 아직까지도 우리 사회의 주도적인 분위기는 '공공'의 영역이라 함은 정부와 지자체와 같은 행정이 담당하는 것이라는 사고가 지배적이고 일반적이었다. 그러나 세계적인 공동체의 의식향상과 정보 네트워크 확산, 개인의 지역에 대한 참여확대로 인해 더 이상 기존의 공공개념으로는 높아진 시민들의 '무례한' 요구를 반영하기 어렵게 되었다. 이러한 상

황 속에서 시민과 행정의 가교역할을 하는 새로운 '공공'의 주체역할이 요구된 것이며, 그것이 반영된 조직형태가 목적형 커뮤니티디자인 조직이라고 할 수 있다. 따라서 이러한 조직은 기본적으로 '시민'의 조직이자 '공적' 조직이며, 지역의 공적인 이익과 개인의 다양한 요구를 수용하기 위한 민주적인 운영과 개방성, 자율성의 원칙을 기반으로 한다. 또한 개인과 조직 간의 협력과 협업, 또한 그것을 가능하게 하는 참여의 확대를 전제조건으로 운영된다.

아래 그림과 같이 공공의 영역은 지역의 시민을 중심으로 그 외부의 형태와 보호, 기본적인 조직체계의 구분을 행정의 영역에서 담당하고, 다양한 시민조직과 협동조합과 같은 조직체가 그 중간에서 완충역할을 하며 생명체의 연결고리를 풍요롭게 한다.

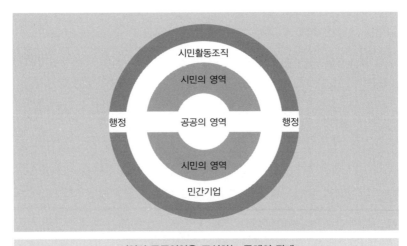

지역의 공공영역을 구성하는 주체의 관계

　이러한 다양한 공적 시민조직은 현재에도 새로운 모습으로 태어나고
변형되고 있으며, 지역과 공동체의 유형에 따라 같은 이름이라도 다른 특
성을 가지고 운영되고 있는 경우가 많다. 이러한 중간자적 역할의 조직
은 그 자체로 하나의 생명체와 같은 연속성과 유연성이 요구되며 그 활
동의 영역도 행정과 시민의 특성에 따라 다양하게 전개될 수밖에 없다.
향후 이러한 조직의 역할은 보다 확대되어나갈 것이며, 커뮤니티디자인
은 공동체가 기대하는 보다 다양한 요구에 효율적으로 대응해 나가게 될
것이다.

주민참여 향상을 위한 지역답사.
공동체의 발전에 타 지역의 경험과 연대는
더 큰 성장으로 이어진다.

3

Community Design

전략과 방법

환상적인 미래만 기다리고 있는 것도 아니다. 그런 막연한 기대만으로 시작한다면 큰 실의에 빠질 수도 있다. 뚜렷한 목표와 구체적인 방법의 이해는 자신들이 도달하고자 하는 종착점에 더 명확하게 인도하게 한다.

커뮤니티디자인의 시작

살기 좋은 지역공동체가 얼마나 가치 있는지, 그것이 주는 경제적·환경적 혜택이 얼마나 가치 있는지 이해하고 확신이 서면 그 다음 시작해야 하는 일은 실천이다. 물론 활동이 시작하고 전개되어가는 과정에서 이해가 높아져 협의와 참여가 활발해지는 경우도 많으므로 확신이 없다고 해서 참여하지 못할 이유는 없다. 삶에 대한 이유를 정확히 모르더라도 살아가야 하며 그 속에서 삶의 이유를 알아가듯이, 커뮤니티디자인 역시 가치와 목표를 정확히 세우기까지는 끊임 없는 시행착오가 필요하며 그 과정에서 자신들에게 맞는 협의와 참여의 방식, 계획의 유형을 찾아나가야 한다.

이미 많은 도시들에서 커뮤니티디자인이 오랫동안 지속되어 왔었고, 우리 도시의 역사에서도 마을공동체를 위한 협의와 참여는 있어 왔었다. 그러한 공동체 역시 대소의 여하를 떠나 자신들의 상황과 조건에 맞는 방법과 전략을 통해 성장할 수 있었을 것이다. 처음부터 모든 것을 완벽하게 준비하고 시작하는 공동체는 없다. 여기서 서술하는 내용도 오랫동안 각 도시에서 축적된 전문가들의 기술을 위주로 작성된 것이므로, 그러한 지혜와 경험을 각 마을의 상황에 접목시키면 더 큰 파급효과를 가져올 것이다. 특히 문제점을 파악하고 목표를 정하고자 할 때, 자신들을 이해하고 활용 가능한 것을 찾고자 할 때, 같이 할 사람들과 협의방법을 구상하고 가까워지고자 할 때, 그에 필요한 적합한 방법을 단계적으로 적용하고자 할 때, 순간순간의 위기를 극복하고 적합한 대안을 선택하고자 할 때, 그러한 시행착오는 많은 시사점을 제공할 것이다. 그러나 어떠한 경우에

도 다음과 같은 세 가지 원칙은 절대 놓쳐서는 안 된다.

첫째, 커뮤니티디자인은 단기간에 해결되는 것이 아니라 많은 시간이 걸리며 사람들의 참여와 협의가 필요하다는 지속성에 대한 믿음이다. 이는 단기적인 행사나 이벤트로 커뮤니티디자인이 치중되지 않도록 하며, 마을의 장기적인 목표 속에 단계적으로 사업을 추진할 수 있도록 한다. 또한 단기적인 갈등이나 시련, 정치적인 대립으로 인하여 추진이 멈추지 않도록 중요한 근거를 제공한다.

둘째, 모든 방법과 원칙은 지역의 특성에 적합한 방향으로 적용하고 서로가 가진 다양성을 이해할 수 있도록 하는 유연성 또는 다양성의 이해이다. 앞선 도시에서 했다고, 오랫동안 발전한 도시에서 했다고 모든 것이 옳지는 않다. 사람들과의 관계, 도시의 조건과 특성, 자원도 다르기 때문에 스스로에 맞는 방법을 여러 가지 방법으로 이해하고 발견해 나가는 것이 중요하다. 또한 공동체 내부의 관계조율과 참여방식도 이러한 다양한 사람들의 차이가 가진 힘을 이해하는 속에서 보다 창의적인 방법이 모색된다.

셋째, 시작과 전개를 포함한 커뮤니티디자인의 과정에서 민주적인 의사결정을 통해 참여하는 사람들의 의견을 조율해 들어가는 협의와 배려

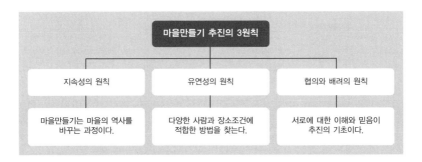

의 원칙이다. 많은 경우 적극적이고 강한 추진력이 보다 좋은 성과로 이어지는 듯한 착시효과를 주지만, 그 과정에서 생겨나는 갈등이라는 부산물에서 자유롭기는 어렵다. 내 일이 아니라고 생각하는 것처럼 위험한 경우는 없다. 협의와 배려의 원칙은 모든 일이 자신의 일로서 느끼게 하는 효과적이고 근본적인 접근방식을 제공한다.

주지했다시피 커뮤니티디자인의 추진방법과 원칙, 내용, 단계는 공동체와 지역상황에 따라 다양할 수 있지만, 기본적으로는 다음 표와 같은 단계로 추진된다.

커뮤니티 참여 단계에 따른 추진방법1

		시작	계획	시행	운영
공동체 참여 수준	자체적으로 돕기 공동체 조율	공동체 스스로 행동	공동체 스스로 계획	공동체 스스로 시행	공동체 스스로 운영
	파트너십 작업 및 의사결정 공유	행정과 공동체가 협력하여 행동	행정과 공동체의 협력 및 설계	행정과 공동체의 협력 시행	행정과 공동체의 협력 운영
		행정과 전문가, 공동체의 협력 행동	행정과 전문가, 공동체의 협력 및 설계	행정과 전문가, 공동체의 협력 시행	행정과 전문가, 공동체의 협력 운영
	협의 행정은 공동체 선택에 대한 질문	행정은 커뮤니티와 협의 후 행동	행정은 커뮤니티와 협의 후 계획	행정은 커뮤니티와 협의 후 시행	행정은 커뮤니티와 협의 후 운영
	정보 대중의 관계 정보의 한 흐름	행정의 행동 개시	행정 자체적으로 계획 및 설계	행정 자체적으로 시행	행정 자제적으로 운영

1 커뮤니티 플래닝 핸드북(닉 웨이츠 저, 이석현 역, 미세움, 2008)에서는 행정과 커뮤니티 간의 협의와 시행을 중심으로 참여단계를 구분하고 있지만, 행정을 제외한 전문가와의 협의를 통한 자발적 참여도 실제로 많이 발생되고 있어 이에 대한 자료를 보강하였다.

커뮤니티디자인 전개의 원칙

차이의 인정

모든 사람은 살아온 경험과 처한 입장이 다르며, 공동체에 대한 기대와 자신이 할 수 있는 역할도 다르다. 이것은 자신이 처한 조건과 환경에 의해 발생되는 가치의 문제로, 모든 사람의 외모가 다르듯이 그 사람이 정신적으로 추구하는 가치도 조금씩 다른 점에서 기인하는 문제이다. 따라서 계층과 연령, 여성과 남성, 경제적 수준의 차이, 문화와 종교의 다름, 거주지역에 따른 가치관의 차이 등 그 외의 많은 점에서 한 지역을 하나의 가치 틀로 묶기에는 한계가 있다.

같은 마을에 사는 이유만으로 커뮤니티디자인의 단일한 목적을 위해 그들을 강요하지 않아야 한다. 단지 지금은 모두를 포용할 만한 수준이 되어 있지 않을 뿐이며, 커뮤니티디자인이 추구하는 공감의 도시는 각자가 가진 가치의 차이를 인정하며 다양한 활동을 할 수 있는 곳이라는 점을 상기해야 한다. 이러한 이해는 관심과 주제의 차이 및 한계를 인정하게 하여 보다 나은 계획을 위한 촉매제 역할을 한다. 다양성은 모두에 대한 배려를 기본으로 지속가능한 공동체를 만드는 원칙이다. 특히 행정과 전문가의 입장에서는 지역이 처한 현황과 다양한 조건을 사전에 검토하여 실제로 지역에서 살아가며 커뮤니티디자인을 추진하는 사람들의 입장에서 마을의 미래와 추진방향을 생각하는 것이 중요하다. 대다수의 사람은 자신의 생각과 방식대로 다른 사람의 생각을 판단하기 쉬우며, 이것이 사업적인 요소와 결합될 때는 성과를 중시한 결정을 선호하여 다른 사람의 생각에 대한 존중감과 실제의 목표를 잊기 쉽기 때문이다.

쉬워야 한다

많은 사람들이 참여하기 위해서는 서로가 이해할 수 있는 공통의 용어와 자세가 필요하다. 공감의 도시는 기본적으로 모두가 이해 가능한 개념의 도시이다. 여기서 모두의 범위에는 다양한 연령과 직업, 학력에 관계없이 이해를 공유하는 다수를 의미한다.

이러한 모두가 학습을 통해 어느 정도의 전문적인 지식을 가질 수 있지만 전반적으로 공유할 수 있는 내용의 범위는 크지 않다. 지나치게 수준 높은 용어와 기술은 오만함으로 이어지기 쉬우며, 아는 '척', 잘난 '척', 다른 '척'과 같이 다른 사람들과 스스로를 격리시키는 작용을 하기도 쉽다. 또한 어려운 설명과 전개는 저들이 나와 다르다는 거부감을 불러일으키는 가장 손쉬운 방법이기도 하다. 전문가와 같이 기술적 지원역할을 하는 사람은 불필요한 전문용어를 피하고 모든 사람들이 가장 일상적으로 사용하는 단어의 선택에 유의해야 한다.

또한 복장과 태도에서도 저들은 나와 다르다는 느낌이 들지 않도록 유의해야 한다. 스스로의 '자중감'은 모든 일에 적극적으로 동참하게 하는 힘이며 보다 발전적으로 스스로를 이끄는 원동력으로 동시에 다른 사람과 어울릴 수 있도록 하는 기반이 된다. 남과 나 사이에 존재하는 거대한 차이의 벽은 '주체'적으로 참여하도록 하기보다는 어쩔 수 없이 '수동'적으로 끌려 나오게 한다. 굳이 차별이라고 이야기하지 않아도 사람들은 무의식 중에 차별을 쉽고 자연스럽게 느낀다. 소통과 협력을 위해 '저들도 나와 같다'라는 동질감 이상의 것은 없다. 입에서 말이 나와 공기 중으로 분산되는 순간부터 그것은 내 것이 아니라 모두의 것이 된다.

1 _ 하우고개 마을만들기 워크숍 : 대화로 서로 간의 차이와 공유지점을 확인하는 것이 시작이다.

2 _ 광주시 서하리 마을조사 : 지역에 오래 살아온 사람들의 지혜에서 마을의 역사를 이해한다.

지역에 기반해야 한다

나와 거리가 먼 상황을 이해하는 것에는 한계가 있다. 그러나 한 장소에 같이 살고 있다면 그 이야기는 달라진다. 공동체는 지역이라는 대지 위에 성장하는 나무이다. 그들과 나 사이에 이 지역에서 같이 살아오고 살아갈 것이라는 것만큼 명확한 사실은 없다. 심지어 같이 살아가지 못할 수 있어도 현재 같은 땅을 공유하고 있다는 것은 싫든 좋든 기본적인 유대감과 많은 접촉의 기회를 제공한다. 이는 현실적인 접근과 지역의 이상을 같이 만들어나가는 원동력이기도 하다.

시흥시 맹꽁이 책방 마을신문 만들기 – 지역의 소소한 이야기에서 공동체의 관심과 참여를 높인다

따라서 지역의 역사와 전통을 우선 파악하고, 지역의 자연과 그 속에 살아온 사람들의 문화 속에서 지혜를 찾아내어야 한다. 사람들이 깊이 있게 그것을 시도하지 않거나 무심코 잊고 있지만, 그러한 전통과 문화가 없는 공동체는 거의 존재하지 않는다. 심지어 새롭게 만들어진 도시와 공동체일지라도 그들이 공유하는 것을 모으면 그것이 새로운 역사이자 스토리가 된다. 다른 곳에서 진행되는 많은 커뮤니티디자인 사례가 환상적인 미래를 제시하는 것으로 보이지만 우리에게 있어 우리의 현실만큼 중요한 커뮤니티디자인의 잣대는 없다.

재미있어야 한다

즐겁지 않고 모든 활동이 의무감으로 가득하다면 그 누구도 지루함과 거부감으로부터 자유롭기는 힘들다. 관심과 흥미를 불러일으키는 참여와 협의의 접근이 필요하며, 웃음과 놀이, 게임과 흥겨운 노래는 오히려 지치지 않는 활기찬 커뮤니티디자인 활동으로 이끈다. 지나치게 목표를 강조하게 되면 우리가 왜 커뮤니티디자인을 하는지 잊기 쉽다. 우리는 잘 살기 위하여 커뮤니티디자인을 하지 서로를 힘들게 하고 울타리 안에 가두기 위해 하는 것이 아니다. 때때로 숨을 돌리고 다른 환경으로 변화를 유도하는 것이 창조력의 원천이 되며 갈등해결의 실마리를 제공하기도 한다.

목표는 사람이다

공동체가 커뮤니티디자인을 통해 얻을 수 있는 최상의 결과는 우리 지역의 자산발굴과 참여한 사람들과의 관계에 기초한 믿음의 증대이다. 그

것이 우리의 삶을 풍요롭게 만들고 미약한 개인의 한계를 넘어 외부의 한파에 맞설 수 있도록 한다. 과정을 통해 서로가 성장하고 공동체의 이해가 높아지는 것은 사람과 사람이 만나 무엇인가 해나가는 속에서만 가능한 것이며, 이것은 이전에 없었던 새로운 가능성과 유산을 만들어낸다. 물리적으로 만들어진 화단과 벤치, 구조물은 쉽게 부서지고 지속되기도 어려우나 사람들이 만들어낸 공동체의 관계와 문화는 오래 계승되고 보다 발전될 수 있다. 사회적 기업과 협동조합도 경제적 이익을 중시하지만 그 시작은 서로가 무엇인가를 해낼 수 있다는 관계에 기반한 것이다. 물질적인 것이 목표가 되면 공동체의 의식변화에 긍정적 영향에 한계가 있지만, 사람에 기반한 정신적이고 사회적인 것이 목표가 되면 우리가 쉽게 속단하기 힘든 큰 만족감을 가져다 준다.

과정이 중요하다

참여가 중요하지만 그것이 커뮤니티디자인의 목표는 아니다. 마을의 경제적 향상이 중요하지만 그것 역시 지향해야 할 목표가 아니다. 마을의 아름다움과 매력이 중요하지만 그것 역시 커뮤니티디자인의 목표가 될 수 없다. 커뮤니티디자인은 뚜렷한 목표가 없다. 단지 있다면 공동체가 잘 살 수 있는 최적의 환경을 끊임 없이 만들어가는 것이다. 그것이 과정이다. 반복된다. 10년이 지나도 20년이 지나도 그 끝은 없다. 그렇게 살아가는 과정이 커뮤니티디자인이며, 공동체의 발전이라는 결실을 맺고 다시 새로운 상황에서 그것을 극복하는 과정이 시작된다. 단기적 목표와 장기적 목표를 정하고, 지금 발을 딛고 서 있는 그 자리가 바로 커뮤니티디자인의 중요한 한 걸음이라는 것을 생각하자.

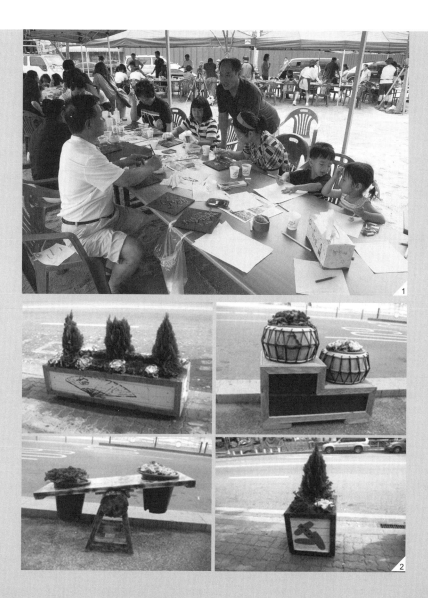

1 _ 남양주 화도광장의 워크숍 - 타일로 광장벽면을 메우기 위한 지역주민 참여 워크숍.

2 _ 시흥시 대야동의 1가게 1화분 가꾸기 - 거리와 상점의 특색에 맞는 다양한 화분제작으로 거리의 표
정도 살리고 깨끗한 가로를 조성하였다.

힘이 될 수 있는 모든 역량을 집중한다

누구에게나 한계와 장점이 있듯이 공동체도 장단점이 있으며, 커뮤니티디자인은 개인의 한계를 극복하고 집단이 가진 강점을 극대화시키는 것에 의의가 있다. 공동체는 울타리이자 협의의 의식적 구조체이다. 공동체 안에는 특별한 기술을 가진 사람도 있고, 뛰어난 경험과 지식을 가진 사람이 있을 수 있으며, 어떤 누군가는 경영수단이 뛰어날 수도 있다.

행정과 전문가를 비롯하여 효과적으로 계획을 진행하고 조언을 해줄 수 있는 사람이 많은 것만큼 좋은 환경도 없다. 불필요하게 상대방의 약점만을 강조하는 것은 공동체의 힘을 저하시키는 최대의 적이다. 참여하고 공유하는 모든 사람이 '주체'이며, 멀리 떨어진 사람이라도 공동체에 기여할 수 있는 사람은 중요한 일원이 될 수 있다. 심지어 초기단계의 냉소적이고 비판적인 자세를 가진 사람일지라도 등을 돌리지 않도록 지속적으로 과정을 알려나가야 한다.

커뮤니티디자인이라는 버팀목은 많은 일을 할 수 있는 소수의 사람들이 세우는 것이 아니라 적은 일을 하더라도 애정을 가진 다수의 사람들이 지지해 나가는 것이다. 그러나 외부인에 대한 지나친 의지는 커뮤니티디자인에서 가장 중요한 목표인 공동체의 자율적 능력의 성장을 저해할 수 있다. 우선 스스로 할 수 있다는 믿음에 기반해야 하며 이것을 공유하는 이들과 한 배를 타는 것이다.

평소에는 여유 있게 때로는 과감하게

사람들이 모여 진행하는 활동에는 시간이 필요하다. 복잡하지 않고 쉽게 시작하더라도 서로가 공감을 가지고 참여하기까지는 적절한 배려와

시간이 소요된다. 그러나 지나치게 지루한 활동은 참여의욕을 저하시킬
수도 있다. 갈등이 지나치게 대립되는 것과 같은 특정한 상황에서는 시작
단계의 단기적 목표를 수정해야 할 수도 있고, 예상 외로 많은 인력과 경
비가 필요한 경우는 장기적인 목표로 전환해야 할 수도 있다. 우리가 예
상한 상황대로 움직이게 되는 경우는 극히 많지 않다. 따라서 기본적인
목표와 방향을 정하되, 공동체의 변화와 상황을 고려하여 적절한 속도
를 유지해 나가는 것이 중요하다. 그리고 활동에 대한 확신이 들 때는 과
감하게 추진하고 성과의 결실을 적절하게 분배한다. 그러나 특정 집단의
이익이나 단기적인 성과를 얻기 위한 과도한 추진은 반드시 부작용을 가
져온다. 민주적 의사결정 구조와 협의체계는 그러한 모험으로부터 안정
된 결정을 가져온다.

투명성과 민주적 절차를 중시한다

　결과보다 과정을 중시하는 사고가 정착되기 위해서는 신뢰의 확보가
중요한 과제가 된다. 이는 의사결정부터 집행까지의 전 과정에서 공동체
의 이익을 우선하고 있는가에 대한 의구심을 없앨 수 있는 투명한 정보
공개와 민주적 협의구조를 만드는 것이 중요하다. 목적형 커뮤니티디자
인 체계인 사회적 기업과 협동조합의 경우, 그 절차와 구조가 더욱 중요
하다. 의심은 그 자체만으로 참가자들의 육체와 정신을 허약하게 만들어
공동체의 기반을 흔들리게 한다. 처음은 미흡하더라도 과정의 투명성과
절차의 공정성을 높이기 위한 노력을 기울여야 하며, 공동체의 노력과 땀
의 대가는 충분히 보상될 수 있도록 한다. 사람들의 적극적인 참여와 공
동체 의식의 함양을 위한 열쇠는 단순하고 가까운 곳에 있다. 그것은 상

식의 선에서 서로가 가진 것을 나누고 더 큰 성과의 결실을 나누기 위한
문화를 만들어나가는 것이다.

커뮤니티디자인의 추진 10단계와 효과적인 방법

그렇다면 이상적인 공감의 도시를 만들기 위한 커뮤니티디자인에 요구되는 활동방안을 정리해보자.

그러나 여기서 제시되는 내용은 국내외에서 검증된 가장 일반적인 방법이며 지역과 공동체 특성에 따라 언제든지 새롭고 창의적인 접근이 가능하다. 언제나 지역과 마을에 있어 최선의 커뮤니티디자인 아이디어는 지역주민들 속에서 나온다.

스스로를 알기 – 마을에 어떤 사람, 역사, 문화가 있는지 확인

대다수의 커뮤니티디자인에서는 공감할 수 있는 사업 테마의 설정이 중요한 과제가 된다. 자신의 마을에 맞는 주제와 소재를 찾기 위해서는 스스로의 모습을 알아가는 것이 기본이 된다. 스스로를 알아가는 것은 마을의 정체성을 공유하고 공통된 주제로 지속적인 커뮤니티디자인을 진행할 수 있는 원동력을 제공해준다.

그 첫 번째 고리가 지역의 배경을 이해하는 것이다. 10명이면 10명, 100명이면 100명, 만 명이면 만 명의 사람들이 모여 살아온 과정과 앞으로의 미래를 생각하고, 그 사람들이 모여서 만들어온 흔적을 정리해 보는 것이다. 여기와 관련해서는 많은 디자인 기술들이 이미 정리되어 있다. 그림으로 마을의 역사를 정리해 보거나, 사진이나 자료를 모아보는 방법도 있다. 포스트잇과 같은 작은 종이에 자신이 생각하는 마을의 이미지를 적고 그것을 모아 사람들의 의식 속에 남아 있는 마을 이미지를 찾아가는

방법도 있으며, 다 같이 마을을 돌아보고 새로운 관점에서 마을을 알아
가는 것도 쉽고 좋은 방법이다.

문제와 자원의 공유 - 마을의 현안문제와 갈등을 파악하고 공동체의 중요
한 자원을 조사하고 정리

공감의 도시를 만들기 위한 다음 단계가 서로가 가진 가치와 관심의
접점을 파악하는 것이다. 같은 장소에 살고 있고 공통의 이해가 반영된
지역의 현안은 관심을 높이고 참여에 뚜렷한 동기를 부여한다. 경제적인
문제, 소통의 문제, 계층이나 주거장소에 따른 갈등, 세대 간의 갈등, 원
주민과 이주민의 갈등 등 현안문제의 지점을 정확히 정리하면 각 마을이
진행해 나가야 할 지향점과 해결방안, 추진단계 등의 계획수립이 가능하
다. 이를 위해서도 마을이 가지고 있는 내부적인 문제들을 전면적으로 드
러내고 장점과 약점을 정리하고 공유해 나간다.

마을이 가진 각종 자원의 정리는 이러한 문제해결의 열쇠가 되며 정체
성을 찾아나가기 위한 도구가 되기도 한다. 물적 자원에서부터 인적 자원
까지 마을과 지역과 관련된 모든 사항을 정리하여 자신만의 장단점을 지
속적으로 정리한다. 이러한 자원발굴에는 객관적인 시각으로 지역의 특
성을 파악해 줄 경관과 관광 등의 외부 전문가의 도움이 적절하게 도움이
된다. 지역 내 수준 높은 전문가가 있다면 최적의 조건이다.

교류와 소통의 기반구축 - 지역주민 간 또는 행정과 전문가 간 등의 다양
한 사람들의 교류를 할 수 있는 기반을 조성

공감의 도시를 위한 커뮤니티디자인의 성과는 사람의 변화에서, 공동

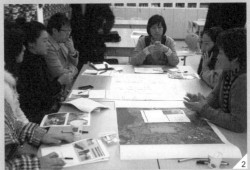

1 _ 정왕본동 마을이름 찾기 어린이 탐방대 – 지역 어린이들이 지역의 유래를 찾기 위한 워크숍을 개 최하였다.

2 _ 마을 아이디어 도출을 위한 전문가 시민 워크숍 – 남양주시 진접

3 _ 지역소통을 위한 진접의 거리축제 – 다양한 사람들의 참여로 기본적인 소통의 장을 마련한다. 가능 하면 즐겁게 한다.

체의 긍정적인 변화에서 나타난다. 민주적인 소통은 하향식 전달방식에서 이익을 얻던 사람들에게는 불편한 방식일 수 있지만 다수의 의견을 모아 이익을 도모하는 효과적인 방법이다.

이러한 소통은 교류의 틀을 만들고 이에 도움이 되는 사람들의 다양한 통로를 확장시킬 수 있다. 지역주민과의 정기적인 모임을 보다 발전적으로 이끌어나갈 수 있도록 구성된 전문위원회, 행정과 전문가와의 지속적인 교류를 위한 워크숍, 지역 내부 전문가와의 협조는 공동체의 발전을 위한 소통의 정착에 도움이 된다.

타 지역에서의 경험이 풍부한 리더나 커뮤니티디자인 지원센터 담당자 등과의 토론도 현안해결에 도움을 준다. 단, 형식적이고 준비되지 못한 회의는 참여자들의 관심과 활동력을 저하시킬 수 있으므로 지양하는 것이 바람직하고, 회의 진행방식도 리더의 독단적인 진행보다는 참여한 사람들의 폭넓은 아이디어와 활동을 장려하는 방향으로 하는 것이 더 긍정적이다.

작은 실천으로부터 – 주변에서 할 수 있는 작은 실천부터 착실히 진행

지나치게 성과에 치중하는 것도 공감의 도시 구축에 장애가 되지만, 준비기간이 너무 길고 토론만 길어져도 사람들의 관심을 저하시킬 수 있다. 축제 프로그램과 같은 소프트웨어 프로그램과 하드웨어의 적절한 배분으로 그 성과를 조금씩 만들어나갈 때 더 큰 흥미를 불러일으키고 다음 활동을 이어나갈 수 있다. 이론과 실천은 항상 같이 굴러가는 자전거의 양 바퀴와 같으며 어느 한쪽에 치우치지 않도록 하는 지혜가 요구된다. 첫 단계에 진행되는 교육과 토론은 성장단계에 맞추어 적절한 수준으

1·2 _ 시흥시 맹꽁이 책방의 지역활성화 사업 – 마을 책방에서 학생과 주부를 중심으로 한 다양한 공동 체 활동이 전개되어 소통의 장이 형성되었다.(시흥시청)

3 _ 맹꽁이 책방의 연꽃마을 작은 음악회 – 다양한 세대가 같이 하는 공동체 축제로 즐거움과 소통을 같이 가져온다.

로 이루어져야 하며, 그에 따른 실천활동이 적절히 배분되어야 한다. 큰 사업이 아니더라도 마을특징과 모이는 사람의 성격에 맞추어 작은 규모의 활동을 같이 진행한다. 활동의 기본은 품앗이다. 서로가 모여서 도움이 될 수 있는 활동을 통해 사람들에게 적절한 만족감을 주고 관심을 불러일으킬 수 있는 활동이 초기단계에 더 큰 도움이 될 수 있다.

시흥시의 맹꽁이 책방의 벼룩시장이나 마을신문 발행은 적은 예산으로 마을 여성과 학생들이 모여서 진행한 활동이었지만, 지역의 사람들이 모여 무엇을 할 수 있고 우리 마을에 어떠한 일이 벌어지고 있는가를 소소하게 전달하는 데 큰 힘을 발휘했다.

실제로 마을이 가진 잠재력이 한 순간에 발견되고 테마로 설정되기는 매우 어렵다. 사람이 자신의 가치관과 직업을 한 번에 정하기 어려운 것과 마찬가지이다. 작고 소소한 활동에서 생각하지 못한 가능성이 발견될 수 있으며, 이를 위해서는 지속적으로 안테나를 세우고 탐구해 나가는 자세가 필요하다.

'가랑비에 옷 젖는 줄 모른다'라는 속담을 잘 새겨두어야 한다.

공동체의 작은 조직구성 – 커뮤니티디자인은 어디에서 누구로부터 시작될지 모른다. 다양한 사람들의 모임을 만들고 그러한 활동이 활발히 진행되기 위한 환경을 조성

사람이 모여서 이루어낼 수 있는 에너지는 무한하다. 시작도 끝도 알 수 없는 무한한 힘이 바로 사람의 힘이다. 사람 그 자체가 역사이고 에너지의 원천이다. 그러나 이러한 사람의 에너지가 발휘되기 위해서는 모이고 그 힘을 이끌어낼 수 있는 지혜와 경험이 필요하다. 그것을 촉발시키

는 힘을 가진 사람이 리더이다.

일단 뜻을 같이 할 수 있는 사람들이 모여 작은 모임을 가지고 기본적인 틀을 공유한다. 시작기에는 누가 리더가 될지, 누가 주체가 될지 중요하지 않으며 '믿음'과 '관심'을 바탕으로 즐겁게 모임을 가져 나간다. 그 성격과 참여주체가 다양하면 더 좋다. 굳이 하나로 합쳐지지 않더라도 그 자체로 활발하게 살아 움직이는 작은 모세혈관과 같은 역할을 한다. 그 속에서 자연스럽게 지역공동체의 에너지가 발휘될 것이다.

일반적으로 모임이 발전해 나가는 경로는 시작기 – 탐색기 – 공유기 – 갈등기 – 성장기 – 성숙기로 진행되는데, 모임과 조직의 능력과 수준도 단계에 맞게 발전되기 때문에 조직의 모습에 정답이 있는 것은 아니다. 자신의 상황과 조건에 맞추어 관심 있는 주제를 찾고 지속적으로 활동을 해나가는 것이 중요하다. 모이는 것이 즐겁고 우리에게 도움이 되기 때문에 공동체활동을 하는 것이지 그것이 족쇄가 되기 시작하면 이미 그 존재가치에 의문을 가져야 한다.

또한 굳이 새로운 모임이 아닌 기존의 좋은 공동체가 있다면 그 활동을 활성화시키는 것도 좋은 방법이다. '내가 아니면 안돼'만큼 위험한 자세는 없다.

협력관계의 구축 – 마을 내외부의 행정과 전문가, 주민, 심지어 해외에까지 공동체의 발전에 기여할 수 있는 다양한 사람들과의 협력관계를 가지고 서로의 경험과 지식을 공유

우리에게 힘이 될 사람을 모은다. 주변부터 시작해서 그 관계를 정례화시키고, 경험을 통해 내부의 역량을 높여나간다. 공감의 도시를 만들어나

가기 위한 첫 번째 자세는 협력이다. 그 협력의 시작은 내부의 협력이다. 뜨거운 열정을 가진 사람 세 명이 모이면 지역을 바꾸어나갈 수도 있다. 같이 할 수 있는 사람들과 참여방법과 내용을 정리하고 조율해나간다. 공동체를 구속하는 장애를 극복하면 계속적으로 관문이 다가온다. 예측 가능한 것도 있지만 대다수의 관문은 예측하기 힘들며, 성장기와 성숙기로 들어가면 지속적으로 마을의 미래를 위한 활동과제가 계속 발생된다. 외부와의 다양한 협력 네트워크가 구성되어 있으면 성장 에너지의 공급과 다양한 위기상황에 효과적인 대응이 가능하다.

내외부의 전문가는 가장 효과적인 조언과 활동대안을 제시할 수 있다. 또한 공동체 자체로 조율이 힘든 부분에 대해서도 해결사 역할의 기대할 수 있다. 전문가의 권위에 대해 너무 부담을 가질 필요는 없다. 참여하는 사람이 다양하듯이 전문가 역시 다양하다. 모든 경로를 통해 자신들에게 최선의 조언과 지원을 해줄 전문가를 가능한 많이 만나고 이해를 구하라. 그리고 그에 맞는 보수와 지위 등의 대우를 해주어야 한다. 공동체의 열정만큼 전문가는 그에 응하는 활동을 보여줄 것이다.

공동체활동의 수준이 높아질수록 행정의 지원예산과 활동의 범위도 커지게 될 것이다. 활동의 내용을 정리하고 행정의 다양한 지원 중에서 가능한 것을 같이 찾아나가는 것도 큰 힘이 될 것이다. 행정담당자가 어떤 사람인가에 따라 달라질 수도 있지만 기본적으로 주민의 요구에 맞추어 활동을 하는 것이 행정담당자의 역할이며, 그에 따른 정당한 지원을 요구하는 것도 공동체의 성숙도를 나타내는 지표가 된다. 그러나 커뮤니티디자인 활동과 상관 없는 것까지 요구하거나 공동체 이기주의로 행정을 압박하는 것은 심각한 갈등과 부작용을 불러일으킬 수 있다. 협력의

기본적인 자세는 책임과 조율이다. 공감의 도시만들기에서 행정도 주체의 한 축이며, 주민의 요구를 무조건 응해주는 창구는 아니다.

최근 예술·문화와 관련된 단체와의 협력도 중요한 위치를 차지하고 있다. 예술·문화는 가장 흥미롭고 다양하게 지역의 관심과 참여를 이끌어낼 수 있는 능력을 가지고 있다. 그들을 찾아가고 예산을 확보하여 활동의 장을 마련해 보라. 최근 공공디자인과 공공예술의 확대로 갤러리를 벗어난 예술가들이 지역활동에 참여하는 비중이 커지고 있으며, 아이디어의 발굴과 참여방법의 기획에 독창적인 능력을 발휘하고 있다. 딱딱한 이론보다 더 흥미로운 방법으로 공감을 이끌어낼 수 있을 것이다.

거리 조형물을 같이 만들고 지역 이야기를 나누며 공감의 틀을 만든다.

단, 그들을 지나치게 수단으로 이용하고 역할을 결정한 뒤에 일을 맡기는 것은 바람직하지 않다. 지역에 진심어린 관심을 가진 좋은 예술가를 찾아내는 것도 공동체의 중요한 활동이다. 남양주시의 부엉배 마을과 같이 예술가가 중심이 되어 커뮤니티디자인을 적극적으로 추진한 곳도 좋은 사례이다. 특히 이 마을은 예술가를 중심으로 한 지역환경 정비에서 시작하여 민들레 재배 및 판매를 위한 사회적 기업으로 발전했다는 점에서 의의가 크다.

장기적인 마을 미래상의 구축 – 적어도 10년 이후의 마을 모습을 같이 구상한다. 단기적 활동내용을 공유하여 보다 구체적인 실천방안과 목표치를 설정

공감의 도시를 만들기 위한 공동체의 발전은 자율적임 힘에 바탕을 둔 지속성을 가지지 않고서는 불가능한 일이다. 미래의 상은 지속적인 활동을 해나갈 수 있도록 하는 서로 간의 약속이다.

우리의 미래를 정확하게 예측한다는 것은 불가능하다. 오히려 현재 당면한 과제를 명확히 설정하고 그에 맞는 작은 활동을 진행하는 것이 효과적일 것이다. 커뮤니티디자인에서 지향하는 공감의 도시는 마을공동체가 보다 쾌적하고 행복하게 살 수 있는 환경을 가진 곳이며, 이를 위해서는 장기적으로 우리의 공동체가, 우리의 마을이 어떻게 될 것인가에 대한 미래의 모습이 그려져야 한다.

미래의 우리 마을과 공동체의 모습을 예측하기 위해서는 기술적인 접근이 필요하다. 그 기본적인 조사의 주체는 주민이 중심이 되어도 되고, 대학의 연구소나 주변의 커뮤니티 관련 전문가, 행정의 소개를 통한 활동

가 등의 협력을 통할 수도 있다. 미래전략은 보다 구체적인 구상과 단계의 틀 위에서 이루어지는 것이므로 전문가의 적극적인 도움을 구하는 것이 효과적이다. 미래의 상이 만들어지면 자연스럽게 그것을 구현하기 위한 마을의 단계적 활동이 나오게 될 것이다. 모든 활동이 미래상에 기반하여 진행되면 공감이 보다 원활해지고 목적의식적으로 커뮤니티디자인을 진행할 수 있다. 물론 미래상이 적절치 않다면 추진과정에서 수정도 가능하다. 대신에 설정된 미래의 상은 어떤 형식으로든 문서화시키고 자

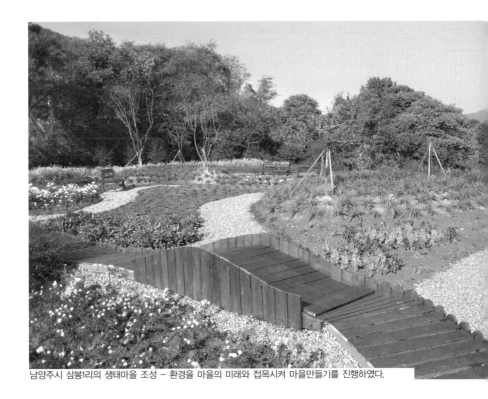

남양주시 삼봉1리의 생태마을 조성 – 환경을 마을의 미래와 접목시켜 마을만들기를 진행하였다.

료화시켜 공유해야 한다. 미래상을 공표하는 이벤트가 필요할 수 있다. 쉽고 간결한 문장으로 정리된다면 보다 많은 사람들의 공감을 이끌 수 있다. 보다 발전된 지역에서는 마을이 미래상에 얼마나 다가가고 있는가를 도표나 보고서 등으로 정리하여 보여주는 것도 좋은 방법이다.

경제적 활성화와 함께 – 살기 좋은 마을을 만들기 위해서는 좋은 관계를 만드는 것 이상으로 경제적인 활동을 위한 여건 조성이 필요하다. 사회적 기업과 협동조합과 같은 시민조직의 활성화와 활동기금의 마련을 동시에 추진

경제적 활성화는 전제조건은 아니다. 사회적 기업과 협동조합이 없더라도 훌륭한 공동체를 만든 곳이 국내외에 많기 때문이다. 하지만 필수조건이 될 수는 있다. 경제적 활동은 누구나가 가지는 관심사이고 지역에서 경제활동을 통해 생활환경 향상에 보탬이 되면 당연히 참여효과도 커지기 때문이다. 내용은 관광이 될 수도 있고 판매활동이 될 수도 있으나 어떤 식으로든 지역의 활력을 높이는 에너지의 집적이 이루어지게 되기 때문이다. 여성과 고령층의 사회적 참여확대에도 큰 힘을 발휘할 수 있다.

베드타운과 같이 용도의 주가 주거인 도시에서는 그 중요성이 더욱 크다. 왜냐하면 지역에 대한 공동체의 책임감이 상대적으로 작을 가능성이 높기 때문이다. 주변에 누가 사는지는 그다지 중요한 요소가 아닐 수 있고, 언제나 다른 곳으로 이사를 가도 부담이 없어 공동체나 주변 환경에 대한 관심이 상대적으로 낮기 때문이다. 아파트 중심의 주거단지라면 더욱 심각하다. 이런 장소에서의 소규모 경제 공동체는 콘크리트의 담을 무색하게 만들 에너지의 집적을 불러일으킬 수 있다. 단순한 환경정비의 취미 이상의 관심을 보이지 않는 다양한 계층의 관심을 불러일으

킬 수도 있다.

경제적 이익 이상의 문화활동을 결합하면 공동체와 지역에 대한 관심을 높이고 환경과 교육, 체험의 다양한 기회를 제공할 것이다. 경제적 이익의 일정부분을 지역에 환원하는 것도 전제될 필요가 있다.

더 넓은 정보교류와 공유로 – 우리 마을에 도움이 되는 더 많은 정보의 교류와 새롭게 추진하는 마을에 대한 지원이 수준 높은 마을공동체 형성의 네트워크를 구축

공감의 도시는 다양한 사람들이 더불어 살아갈 수 있는 환경을 만드는 곳이다. 가치를 공유하고, 나눌 수 있는 것은 나누고, 부족한 것은 채워 나가는 공동체적 삶이다. 커뮤니티디자인은 그것을 지켜 나가기 위한 약속이며 폭넓은 이해를 바탕으로 한다. 이해의 확대에 민주적 합의와 함께 정보의 교류와 공유는 기본원칙이다. 다양한 장소에서 미래상과 활동내용, 경험을 공유할 수 있도록 하는 것은 더 큰 이해와 참여의 배경이 된다. 최근 활발하게 이루어지고 있는 인터넷 카페와 같은 소셜 네트워크를 활용한 공유도 있으며, 지역의 공공 게시판이나 활동거점에서의 자료공유, 지역 신문, 공동체 모임 등에서 다양하게 이루어질 수 있다. 연령층에 따른 관심내용을 적극적으로 조사하여 게재하는 것이 좋으며, 전담 구성원에 대한 일정한 보수나 인센티브를 제공하게 되면 보다 지속적인 운영이 가능하다.

정보의 내용도 기본적인 공동체의 방향과 내용뿐 아니라 일상적인 활동과 예산 집행내역, 구성원들의 생일과 기념일, 다른 유용한 단체와 교육내용 등 다양하면 더욱 좋다. 최근에는 무료로 이용가능한 인터넷 홈페이

지도 있으며 해외 자료를 자동 번역해주는 사이트도 있다.

공동체에 기반한 주거환경의 개선 - 참여를 통한 공동체 주거환경의 개선은 가장 가시적인 성과를 가져올 수 있다. 마을특성에 맞는 경관조성과 프로그램 운영으로 지역의 가치를 상승

마을 곳곳의 청소와 공공장소의 개선을 주민 스스로가 해보는 체험만큼 지역에 대한 관심을 높일 수 있는 효과적인 방법도 많지 않다. 마을에 위험한 장소가 있는가 찾아보고 그것을 지도에 그려보는 활동은 마을을 보다 안전하게 걸을 수 있도록 하고, 버려진 공간을 지역활동의 장소로 바꾸어보는 활동은 노력만큼이나 성과의 결실도 크다. 지역의 의미와 가치가 큰 성스러운 장소나 아름다운 풍경이 보이는 장소를 잘 가꾸어나가는 것은 지역의 역사적 가치를 높이는 중요한 활동이며, 나무를 심고 꽃을 가꾸는 체험은 공간 개선만큼이나 공동체의 관계를 돈독히 하는 효과를 가져올 수 있다.

그러나 필요 이상의 과대한 환경정비는 제정적 부담을 증대시킬 수 있으니 유의가 필요하다. 또한 공동체나 행정의 자금을 활용하여 필요 이상의 시설물을 설치하는 식의 정비사업도 주민들의 관심과는 먼 활동이 될 가능성이 높다. 돈보다 중요한 것은 참여의 과정이다. 커뮤니티디자인의 결실도 시설확충보다 지역의 문화와 참여한 사람들의 의식변화에 맞

1 _ 마을주민들의 자발적인 송촌리의 거리환경 개선 - 기본적인 마을에 대한 관심을 높인다.
2 _ 조안 2리의 마을입구 개선 - 자율성을 높이는 가장 최초의 활동이 마을가꾸기이다.
3 _ 남양주 금남리 꽃가람 공원 - 폐허로 방치된 고가 밑 공간을 주민과 예술가의 참여로 공동체 휴식공간으로 조성되었다.

추도록 한다.

일본에서 2000년대 초반에 전국적으로 진행된 지역특화 지원사업의 대다수는 전시성 시설사업으로 이어졌고, 지역활성화보다는 지역재정 파탄으로 이어졌다는 점은 우리에게 던지는 시사점이 크다. 국내의 많은 공모식 커뮤니티디자인 사업에서도 지역에 예산을 분배하고 관리를 소홀히 하여 사회적 문제가 되고 있다. 이를 커뮤니티디자인이라고 착각하는 사람들도 문제지만 더 큰 문제는 많은 잠재적인 공감의 도시로의 참여자에게 실망감을 안겨준다는 것이다.

이러한 문제를 극복하기 위해서도 협의와 자문을 통해 마을의 전체적인 미래상을 그리고, 그 방향에 부합되는 사업을 발굴해야 한다. 다른 곳에서 잘 어울리는 것이 우리 마을에는 맞지 않을 수 있다. 가급적 물리적인 환경정비사업은 어느 정도 공동체의 참여가 준비된 이후에 하는 것이 효과적이다. 공감의 도시는 시설이 아닌 사람이 만드는 것이다.

단계별 추진내용

　　커뮤니티디자인의 시작은 지역을 이해하고 공동체 상호 간의 벽을 허무는 것에 있다. 그리고 지역의 가치를 발견하고 자원을 수집하고 지역의 미래상을 같이 만든다. 다양한 실천활동은 그 이후에 진행된다. 이러한 활동이 발전되면서 사회적 기업과 협동조합과 같은 경제적 활동을 담보하는 보다 수준 높은 공동체활동 등이 전개된다. 이것을 간단한 도표로 정리하면 다음과 같다. 여기서 사업분야와 활동내용에 따라 어느 곳으로 가든 상관 없다.

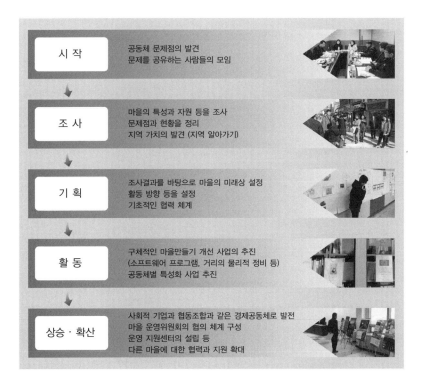

시 작	공동체 문제점의 발견 문제를 공유하는 사람들의 모임
조 사	마을의 특성과 자원 등을 조사 문제점과 현황을 정리 지역 가치의 발견 (지역 알아가기)
기 획	조사결과를 바탕으로 마을의 미래상 설정 활동 방향 등을 설정 기초적인 협력 체계
활 동	구체적인 마을만들기 개선 사업의 추진 (소프트웨어 프로그램, 거리의 물리적 정비 등) 공동체별 특성화 사업 추진
상승 · 확산	사회적 기업과 협동조합과 같은 경제공동체로 발전 마을 운영위원회의 협의 체계 구성 운영 지원센터의 설립 등 다른 마을에 대한 협력과 지원 확대

이미 영국과 미국, 일본 등의 일부 도시에서는 일찍이 커뮤니티디자인을 도입하여 정착된 곳이 적지 않다. 또한 그 과정에서 많은 실행계획과 연구들이 진행되었고 훌륭한 진행방법도 많이 개발되어 왔다.

몇 가지로 정리하면 다음과 같다.

시작단계의 활동　　시작단계에는 지역의 가치와 친숙한 관계형성. 행정과 주민의 기초적인 모임결성이 주가 된다. 마을의 문제점과 자원발굴도 중요하다.

워크숍　　워크숍은 지역의 현안이나 자원의 발굴, 문제의 점검 등을 같이 모여서 진행할 때 효과적이다. 내용의 수준에 따라 가능한 모든 사람이 자유롭게 참여할 수 있다. 시작단계의 관심을 모으는 과정에서부터 아이디어를 발굴하는 과정, 그리고 평가의 단계까지 모든 과정에서 적용 가능하다. 스튜디오 워크숍과 예술 워크숍과 같은 다양한 형태로 변화가능하며, 편하게 누구나 참여할 수 있는 장점이 있다. 주된 진행내용은 계획의 소개, 중요 이슈의 확립, 참여동기의 부여, 경험의 공유와 단계별 활동의 이해 등이다. 모든 사람들이 참여할 수 있는 자유로운 방법을 활용한다.

커뮤니티디자인 운영위원회　　지역주민이나 행정기관이 전문가를 초대하여 커뮤니티디자인의 기획과 실행을 해나갈 협력단체를 구성한다. 형식적인 모임보다는 지역에 적극적인 관심을 가진 사람들이 참여하는 것이 좋으며, 필요한 경우 행정이나 대외 지원기관에서 보조금을 확보하여야 한다. 전문가 외에 지역 내외에서 관심이 많은 사람들을 중심으로 조

1 _ 가로개선 워크숍 – 지역주민과 전문가, 행정담당자 등 관계된 모든 이들의 참여로 관심과 이해를 높인다.

2 _ 마을만들기 평가위원회 – 전반적인 사항을 검토하고 자문을 지속적으로 실시한다.

력단체를 구성하는 것도 좋은 방법이다. 모든 기록은 객관적으로 정리되어야 하며, 민주적으로 운영되어야 한다.

디자인게임　디자인게임은 즐겁게 마을만들기에 사람들의 관심을 유도하고 참여할 수 있도록 하는 강력한 도구이다. 이 방법은 어떤 장소나 공간의 디자인을 다양한 도구를 통해 시각적으로 만들고 참여를 통해 계획 전후의 과정을 비교해 볼 수 있도록 한다. 공원이나 공공공간 개선, 가로환경의 정비방안의 구상 등을 발견하고 공유하며 계획 전후에 생길 수 있는 상황을 진단할 수 있다. 또한 계획의 현실성을 사전에 파악할 수 있는 좋은 방법이다. 그러나 전문가와 조력단체의 많은 준비가 필요하다.

답사 및 현장워크숍　다른 커뮤니티디자인 사례지와 추진단체에 대한 답사는 다른 곳의 경험을 학습하여 시행착오를 줄이고 의욕을 높이는 효과적인 방법이다. 단순히 성과만을 보는 것보다는 과정의 이해를 위해 추진한 주체들과의 인터뷰와 토론을 하는 것도 좋다. 그 과정 자체가 즐거워야 한다. 단 답사지의 사례들을 너무 신봉하여 단순히 모방하는 것에 대해서는 주의가 요구된다. 전문가와 같이 동행하는 것은 더 큰 학습이 된다. 현장 워크숍은 현장에서 문제점을 같이 공유하고 방향을 설정하는 좋은 기회가 된다. 집중기간을 설정하여 사람들의 생각이 집중될 수 있도록 계획적으로 추진하는 것이 좋다.

아이디어 공모　창조적인 실험과 관심의 확대를 가능하게 한다. 좋은 아이디어에 대해서는 계획에 반영될 수 있도록 하고 흥미를 고무시킬 적절한 상금이나 상품을 확보하는 것이 좋다. 전문가를 대상으로 할 수도 있고, 주민 또는 학생들만을 대상으로 하는 공모도 가능하다. 단 모든 절차는 민주적이고 투명하게 진행되어야 한다. 작성방법, 형식과 기한, 심사

절차, 비용 등을 공개하고 투표는 공공투표 형식이 좋다. 당선된 작품은 업무수행에 탄력을 받도록 널리 홍보한다. 전시는 관청과 전시회장, 철도 및 버스역사와 같은 공적인 장소에서 하면 홍보에 보다 효과적이다.

1 _ 거리답사를 통해 마을만들기에 대한 이해를 높인다.
2 _ 개선 아이디어의 공개 발표 - 화도 마을광장 개선사업

진행단계의 활동

진행단계에서는 기본적인 사업이 추진되며
다양한 활동조직이 구성된다.
활동주체의 역량을 강화하기 위한 교육과
지원이 필요하다.

실천계획　기본적인 커뮤니티디자인 방향과 지역자원이 발굴되면 단
계에 따른 실천활동을 전개해나간다. 첫 단계에서는 사람들에게 지역을
어떻게 향상시킬 것인가를 논의하고, 쉬운 단계부터 추진활동을 정한다.
모형과 포스트잇, 카드 등 알기 쉽고 참여하기 편한 방법을 사용하는 것
이 좋으며, 마을만들기 전시회 등을 통해 진행과정을 알리는 것도 효과
적이다.

실행위원회 구성　각 추진 사업별로 노인회, 여성회, 청년회, 청소년회

화도광장 아이디어 발굴회의 - 모형을 통해 보다 공간을 이해 가능하게 한다.

등의 다양한 사업추진위원회를 구성하고 의견을 모으며 개선사업의 내용을 토의한다. 처음에는 물리적인 환경정비보다는 지역의 스토리를 발굴하고 어떤 방향으로 개선할 것인가에 대한 프로그램의 구상이 중요하다. 결과보다는 과정을 돈독히 하는 방식으로 풀어나간다. 행정에서는 기본적인 자금의 지원 및 교육, 자문을 통해 실행위원회가 원활하게 추진될 수 있도록 한다.

도시디자인 스튜디오 워크숍보다는 보다 집중적으로 마을의 미래를 그려보는 자리이다. 대학과 전문기관의 의뢰를 통해 각 리더와 주체들의 역량을 강화할 수 있으며, 학생들에게 가치 있는 교육적 경험을 제공한다. 지역에게는 든든한 조력자가 되며, 예상 가능한 개선 후의 이미지를 그릴 수 있다. 사진조사, 시뮬레이션 평가, 브레인스토밍 등의 다양한 방안이 있다. 행정에서는 주민들과 전문가의 활동이 원활하게 진행될 수 있도록 장소와 자금의 지원이 필요하며, 자문료를 확보할 필요가 있다.

발전단계의 활동 발전단계에서는 보다 수준높은 사회적 조직이 나타나며 평가와 홍보가 필요하다. 지원조직과 운영자금의 관리를 책임지며 공동체의 체계적인 관리가 필요하다.

평가회의 발전단계에서는 기존에 진행했던 활동에 대한 면밀한 평가가 요구되며, 진행과정이 모니터링되어 추진력을 유지할 수 있다. 진행단계에서도 가능하며 적어도 분기별로 진행하는 것이 효과적이다. 참여한 모든 리더와 주체가 참여하여 초기계획의 평가와 다음 계획의 방향을 설정하는 것이 주된 내용이다. 항상 보고서 등으로 기록을 남기는 것이 중요하며, 다양한 교류가 이루어질 수 있는 행사로 만든다. 딱딱하게 진행

전문가와 함께하는 도시디자인 스튜디오를 통해 구체적인 마을의 미래상을 그려본다.

하기보다는 노래와 율동, 다과 등이 있으면 더 좋다.

거리전시 진행되었던 실천활동의 성과를 거리에서 전시하고 다양한 사람들에게 알려나가는 활동이다. 홍보효과와 함께 잠재적인 참여가능한 주민들을 모을 수 있다. 또한 참여했으나 활동이 미진했던 구성원들에게 힘을 불러일으킬 수 있다. 장소는 공공기관보다는 거리의 일부나 재활용 가능한 점포, 사람들의 이동이 많으면서 관심을 불러일으킬 수 있는 곳이 좋다. 워크숍과 심포지엄을 동시에 진행하면 보다 큰 홍보효과를 가져온다. 행정에서는 시작하기 전에 많은 사람들의 관심이 모일 수 있도록 충분한 홍보를 하고 자금을 지원한다.

전문위원회 구성 발전단계에서는 보다 심화된 활동이 요구되며 사회적 기업과 협동조합과 같은 조직화된 커뮤니티디자인이 추진된다. 이러한 활동은 보다 기술적인 조언과 경영이 필요하며 이를 뒷받침할 평가 및 계획팀이 요구된다. 전문위원회는 다양한 분야의 전문가와 교수, 행정책임자가 주민주체와 함께 구성되어 학습과 강연, 스튜디오 등을 수행하며 집중적으로 마을의 사안에 대해 장단기적인 해결방안 구상과 평가를 진행한다. 보다 책임있고 수준 높은 커뮤니티디자인을 가능하게 하며, 다양한 갈등을 조정하는 역할도 가능하다. 행정은 다양한 전문가와의 연결망을 구성하고 지역 내 지원조직의 설립을 통해 보다 역량 있는 전문위원회가 구성되도록 한다. 적어도 1년 이상의 준비기간이 필요하며 때로는 집중토론회샤렛와 같은 집중 스튜디오를 요구할 수 있다. 공공장소에 지정된 공간이 있으면 보다 안정적인 활동이 가능하다.

커뮤니티디자인 지원센터 공동체에게 기술적인 조언과 추진과정의 모니터링, 디자인방법과 갈등해결의 중심역할을 한다. 초기단계에 설립되

1 _ 시흥시 맹꽁이 책방의 마을전시회(시흥시청)

2 _ 은행동 지하도 갤러리 – 주민의 손으로 조성된 지하도 갤러리에서 전시회를 개최(시흥시청)

3 _ 남양주시 마을만들기 전시회 – 성과 공유의 장을 만든다.

어도 좋으며 행정조직의 특성에 따라 지원센터의 운영방식도 달라진다. 그러나 행정의 부속기관과 같이 활동에 지나친 제한을 받게 되면 그 역할이 축소될 수 있으므로 적절한 자율권을 부여하도록 한다. 또한 지역에 밀착된 구성원이 있어야 한다. 기본적인 운영자금은 행정에서 준비하나 발전된 조직형태에서는 자체적인 수익사업을 요구하는 경우도 있다.

　보다 구체적인 정보는 이 책의 마지막에 있는 참고자료를 활용하면 효과적이다.

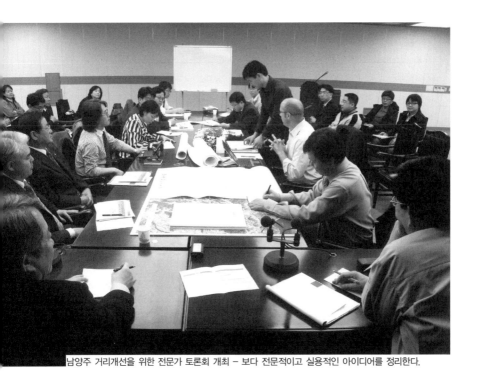

남양주 거리개선을 위한 전문가 토론회 개최 – 보다 전문적이고 실용적인 아이디어를 정리한다.

창의적인 커뮤니티디자인 구상을 위한 생각의 도구[2]

1. 관찰 – 일상의 가치를 재관찰할 때 놀라운 통찰이 찾아온다.

유심히 들여다보면 우리 안에서도 놀라운 가치를 발견할 수 있다. 한때 유행했던 국외의 참고사례와 타 지역의 벤치마킹에서도 알 수 있듯이 결국 그들 자신의 이야기가 가장 중요한 테마가 된다. 자신들이 살고 있던, 활동하고 있던 공간과 사람을 자세히 살펴보고 그 속에 존재해 왔던 과거와 현재, 미래의 이야기와 흔적이 공감의 근간이 될 수 있다. 전혀 모르는 것에서 특별한 관심을 보이기는 어렵다. 하지만 내가 잘 알고 있고 경험해 왔던 일상의 즐거움은 공감의 소재가 될 수 있다. 1990년대를 다루었던 한 드라마에서 나오는 작은 소품들이 관객들에게 얼마나 많은 즐거움을 주었는가를 생각해보면 이것을 이해하는 것은 전혀 어려운 일이 아니다.

자신의 습관을 자세히 관찰하는 것은 독창적인 문화와 가치해석의 힌트를 제공한다. 우리가 오른쪽으로 걷는지 왼쪽으로 걷는지, 우리가 잘 모이는 공간과 잘 가지 않는 공간은 어디인지, 동네의 오랜 전설과 우화가 있던 우물과 연못이 어디인지, 지붕과 굴뚝은 어떤 소재로 마감하는지, 우리가 인사를 할 때 어떤 방식으로 하는지, 심지어 난방은 무엇으로 어떤 방식으로 하는가와 같은 일상에서 반복되는 생활방식은 우리만의 독특한 정체성 발견으로 이어질 수 있다. 설령 그러한 것을 기대하기 어려울 만큼 새롭게 조성된 곳이라고 할지라도 사람들이 모이는 이상 그들의 이야기와 상황을 정리하면 미래의 가치가 발생될 수 있다. 단지 그것이 어디 있겠느냐고 하는 무관심이 그 가치의 존재를 외면하는 것일 뿐이다.

2. 형상화와 패턴화 – 상상 속에서 사물을 그리는 능력이 세계를 재창조한다.

추상적인 마을의 이미지나 자원을 공간에서 구상가능한 형태로 표현하는 과정에는 몇 가지 요령만 있으면 가능하다. 단지 경험과 책임감의 양이 그만큼 많지 않을 뿐이다. 생각을 우선 종이에 그리고 공개하여 의견을 나누는 것만으로도 많은 진

2 참조: 로버트 루트번스타인·미셀 루트번스타인 공저, 『생각의 탄생』, 에코의 서재, 1999.

척이 이루어진다. 사진이나 컴퓨터 등의 손을 대신하는 많은 표현도구들이 이미 개발되어 있다. 이미지를 그리는 것은 가장 훌륭한 대화의 도구이자 아이디어의 정리방법이다.

초창기의 아이디어는 추상적인 형태를 가진다. 굳이 구체적이고 정확하고 현실적이지 않아도 큰 문제는 없다. 마을의 현황과 관련된 다양한 이야기를 뿌리고 그것을 모아 조금씩 정리하는 방법을 사용한다. 추상적인 과정 속에서 중대하고 놀라운 사물의 본질이 조금씩 드러나게 된다.

마을마다 그 상황과 특성에 맞는 일정한 패턴이 그 속에서 나타나는 경우가 많은데 사람들 속에서 공감이 형성되는 것도 그 지점이다. 일정한 추상화의 과정을 거쳐 패턴이 정리되고 의식과 가치의 방향이 형성되며 보다 목적이 뚜렷해지고 활동의 전개도 급격하게 진행될 수 있다. 다른 마을의 사례를 참고하는 것도 이러한 패턴의 유사함을 통해 자신들에게 보다 적합한 방법을 찾아내고자 하는 것이다. 이러한 생각의 유추는 서로 다른 사물이 어떻게 닮았는지 찾아내는 좋은 방법이 된다.

3. 놀이 – 창조적인 통찰은 놀이에서 나온다.

너무 진지한 접근은 사람의 몸을 무겁게 한다. 이럴 때 보다 가볍게 보고 즐겁게 놀아보는 것은 눌려 있던 창의적인 생각을 일깨우게 한다. 어린아이와 같이 대책 없이 생각을 던지고 주사위 놀이를 하듯이 가능한 모든 창의성을 고민하라. 다양한 활동에 감정을 이입하고 저마다의 시점에서 보이는 생각을 제시하면 그 접점에 공감의 포인트가 생긴다. 그 접점 역시 모형만들기와 같은 놀이를 통해 구체적인 공유가 가능하다. 그리고 2차원에서 3차원으로, 혹은 그 역방향으로 사고의 폭을 넓혀서 보다 확장가능한 지역의 에너지를 정리한다.

4. 통합 – 느끼는 것과 아는 것의 통합으로 감각의 지평을 확장한다.

최종적인 아이디어의 정리과정은 통합이다. 지금까지 나온 모든 아이디어와 생각을 지역의 여건과 상황, 발전단계에 맞추어 모으고 실행가능한 것으로 만든다. 이것은 신선한 지역의 식재료를 잘 다듬어 이제 요리를 할 준비를 마친 것과 유사하다. 이 단계에서 맞지 않는 것은 과감하게 버리고 핵심만 남겨 놓는다. 좋은 옷을 만들기 전의 재단을 마친 것과 같으며 이제 디자인으로 나아가는 일만 남아 있다.

보다 나은 기획과 추진을 위한 실행방안

이제 보다 구체적인 기획과 추진을 위한 방안이 필요하다. 단계는 자신들의 상황에 맞게 설정되어야 하며, 그렇다고 너무 보수적인 방식을 고수할 필요가 없다. 단 공감의 도시를 체계적으로 만들기 위해서 기본적인 단계는 거쳐야 한다. 그 과정이 풍성한 결실의 원천이 되기 때문이다.

계획 결정

• 모든 계획 결정과 추진에 있어서는 운영위원회의 결정에 따른다. 협의와 협력은 커뮤니티디자인의 기본 중의 기본이다.

• 모든 자료는 공개되어야 하며 투명하게 집행되어야 한다. 그리고 가능한 한 모든 자료를 인터넷 등을 통해 공지하고 사용자들이 편리하게 접근할 수 있어야 한다.

자금 조달

• 기본적으로 공공자금은 행정의 기금을 통해 조달한다. 사회적 기업과 협동조합과 같은 조직은 자율적인 운영을 원칙으로 한다. 대신 안정적인 운영이 가능하기 전에는 정부자금 또는 사회후원 등의 다양한 자금조달이 필요하다.

• 일정한 독립성을 가진 조직은 자체적인 수입원의 확보를 권장하고, 투명하게 집행될 수 있도록 모니터링한다. 운영에 대한 지원을 하는 것이 좋다. 폐쇄된 운영은 참여자들을 멀어지게 한다.

전문가의 확보

- 모든 상황발생에 대비하여 역량 있고 책임감 넘치는 전문가의 확보에 주력해야 한다. 그리고 행정 및 주민들과 직접적인 소통이 가능한 주기적인 토론과 평가회의, 세션, 검토회의 등을 가지도록 권장하고, 행정에서는 자문료 등의 활동비를 지급한다. 전문가가 커뮤니티디자인에 참여하는 동안 자긍심을 가질 수 있도록 지속적인 권한부여 및 활동여건 마련이 필요하여, 각 해당 사업별로 조언을 할 수 있는 실천과제를 주면 현실적으로 더 도움이 된다.
- 지속적인 조력은 주민의 자율적 자치능력 향상과 다양한 아이디어를 공급할 수 있다. 멀리 있는 지원보다 가까이에서 도움을 주고 갈등에 실마리를 제공할 수 있는 지역 내부의 조력자 또는 전문가의 발굴도 중요하다.
- 지역 내에 사회참여·기업경영 경험을 가진 인재와 다양한 기술을 가진 인재를 발굴하고, 그 인재가 지역과 마을상황에 맞는 활동을 할 장을 만든다.

지원센터의 설립

- 커뮤니티디자인 지원센터는 마을의 다양한 현안을 집중적으로 관리하고 상시적으로 지원을 할 수 있는 역할을 한다. 단 독립적으로 운영되도록 하고 행정의 서류정리와 같은 부수적인 일을 하는 곳이 되지 않도록 한다.
- 지원센터는 다양한 형태와 조직구성으로 가능하며, 인원은 1인에서 5인까지 다양하다. 역할과 활동범위, 행정의 지원역량 정도에 따라 규

모를 다르게 할 수 있으며, 기술지원이 가능한 경험 있고 책임감 있는 사람이 활동할 수 있도록 한다.

지속적인 정보의 공개

- 인터넷과 자료의 발행 등으로 진행되었던, 또한 계획하고자 하는 내용에 대한 지속적인 공개가 이루어져야 한다. 가능한 최신의 정보를 올리고, 다른 지역의 활동내용도 사례집 등으로 알리는 것이 좋다.
- 주민들 스스로가 이 사업에서 큰 역할을 하고 있다는 사실을 잊지 않도록 다양한 소식지와 지역홍보지, 기술적인 자료 등에 그들의 활동을 게시한다. 이러한 홍보활동은 참여를 높이는 촉진제가 된다.

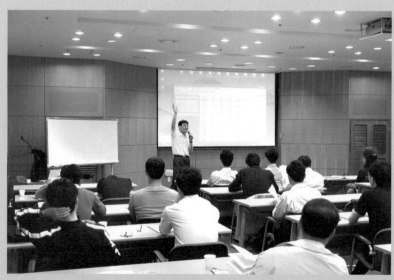

다양한 교육은 커뮤니티디자인의 기본이다. 크고 작은 교육기회를 제공하여 관심과 이해를 높인다. 단 일상적으로 찾아가는 교육 등으로 참가자의 시간을 배려해야 한다.

지역센터의 확대

- 지역 내에 사용하지 않는 상가와 공터, 공공장소의 일부를 활용하여 항시적으로 주민들이 모이고 토론할 수 있는 거점역할의 지역센터로 조성한다.
- 역사적인 가치를 가지는 장소면 더욱 좋다. 산업도시의 창고, 오래된 건물, 공장의 일부 등을 개조하여 지역활성화 센터 등으로 활용하면 저렴하게 친근한 교류의 장으로 재생시킬 수 있다.

연구조사 및 실행계획의 추진

- 진행되고 있는 활동에 대한 지속적인 연구 및 평가가 필요하다. 획일

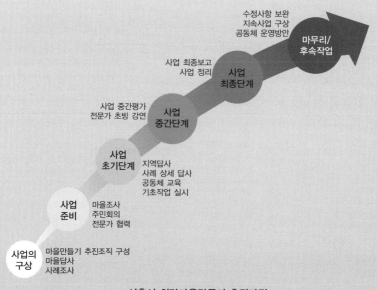

시흥시 희망마을만들기 추진과정

적인 평가와 연구보다는 현장에 기반한, 사용자의 잠재적 가치를 반영하고 새로운 대안을 낼 수 있는 형식으로 진행한다.

• 전문가에게는 충분한 연구비가 지급될 수 있도록 한다. 연구조사에 참여하는 모든 사람들에게는 합당한 처우와 경비가 지급되어야 한다.

• 참여형 계획과 디자인 기술의 발전에 대한 기술적인 부분의 연구는 과정이 충실한 보다 발전된 커뮤니티디자인을 가능하게 한다.

정기적인 교육과 토론회

• 커뮤니티디자인은 교류와 협력을 기반으로 하는 동시에 자기개발을 위한 주기적인 교육과 학습이 동시에 이루어져야 한다. 정기적인 교육의 장을 만들고 마을단위의 교육이 이루어질 수 있도록 주선한다.

• 다양한 전문가와 주민 내부 관계자들 간의 토론은 활동의 촉진에 자극을 준다. 또한 사회적 기업과 협동조합과 같은 조직은 보다 목적에 부합되는 집중적인 전문화된 토론을 진행하고 전국적인 연대가 가능하도록 연결망을 만든다.

커뮤니티디자인의 조직구성

커뮤니티디자인은 지역과 마을의 현황, 공동체 구성원의 특성, 또한 지향하고자 하는 미래상에 따라 다른 참여주체의 구성원들로 구성된다. 가급적 많은 사람들이 참여하고 책임감 있는 리더들이 활동할 수 있는 장을 만드는 것이 중요하다. 시작단계에서는 적은 인원으로 출발하던 것이 차츰 크게 확대될 수 있다.

기본적인 구성원은 지역공동체 리더와 조력자의 역할을 할 전문가, 행정의 담당자가 참여하게 된다. 공동체 주민 중에서는 기업과 다양한 사회단체 및 여성단체 등과 같은 공동체 이익을 공유할 수 있는 대표들이 참여하는 것이 좋다. 형식적인 모임보다 실질적인 모임이 되기 위해서는 마을의 공공이익을 위해 적극적인 참여의사를 가진 사람들이 모이는 것이 바람직하다. 미국의 시티챌린저 다운타운형의 사례는 매우 훌륭한 조직구성의 예이다.

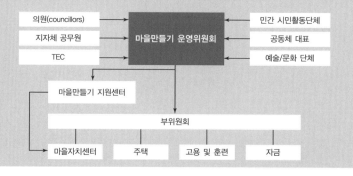

주된 체계는 행정과 전문가, 주민대표 등이 공동 운영위원회를 만들고 그 아래에 각 운영을 위한 하부조직이 구성된다. 일상적인 조율과 지원은 커뮤니티디자인 지원센터가 하게 된다.

커뮤니티디자인의 구체적인 추진실천 모델에는 다양한 형태가 있다. 완전한 자율적 이념의 '지역협동조합형'이 있고, 주민자치센터 중심의 '주민자치위원회형'도 있다. 지역주민이 지역사회가 요구하는 문제를 해결하고 재화와 서비스를 공급하는 '마을기업형Community Business'도 있다. 마지막으로 가장 중요한 마을의 주체가 적극적으로 추진하는 '마을공동체형'이 있다.

협동조합은 가장 강력한 주민공동체의 자발적인 경제·사회·문화 욕구를 반영하는 단체로서 자발적이고 개방적이며 민주적인 형태로 운영된다. 또한 조합원의 경제적 참여로 자율성과 독립성을 보장받으며 지역사회의 지속가능한 발전에 기여하는 조직이다. 최근 서울시의 사례와 같이 주민자치를 기반으로 협동조합활동이 공동체 활성화에 적지 않게 기여하고 있다는 점에 주목할 필요가 있다.

행정에서는 지역특성과 공동체 구성원의 현황 및 요구에 기반하여 추진체계를 만들어나가야 하며, 처음에는 기초적인 형태의 마을공동체로 시작하여 목적형 조직으로 수준을 높여 나가는 것이 바람직하다. 초기단계의 지나치게 높은 단계설정은 공동체의 참여를 저해하는 요인이 될 수 있다. 또한 모든 조직체계는 위원회 형태의 민주적인 구조로 만들고 행정이 그 조직을 측면에서 지원하는 방향으로 하는 것이 바람직하다.

4

Community Design

다양한 시도

좌절하거나 두려워하지 말라.
그들도 다 같은 길을 걸어왔었다.
단지 먼저 시작했을 뿐이다.

자연을 존중하는 친환경마을로의 접근

경기도 남양주시 능내1리 커뮤니티디자인

전국적으로 많은 지역에서 커뮤니티디자인이 활발하게 진행되고 있으며, 누가 주도를 하건 지역의 발전에 기여하고 있다는 점은 부정할 수 없는 사실일 것이다. 이러한 모든 활동은 지역의 자생적 발전에 기반하고 있고 이를 위해서는 지역주민들이 자신들의 문제를 장기적으로 해결해 나가기 위한 지속적인 도전과 결속의 과정을 거쳐야 한다. 또한 자신의 마을에 맞는 사업특성 발굴과 과제의 설정도 중요한 역할을 한다. 즉, 자신의 마을의 요구와 미래의 방향에 부합되는 목표와 과제의 설정이 커뮤니티디자인의 성패를 크게 좌우할 수 있다는 것이다.

북한강 두물머리에서도 멀지 않은 곳에 위치하고 있으며 다산 정약용 선생의 생가가 있는 곳으로도 유명한 남양주시 능내1리는 오랫동안 팔당호 상수도권역 보호를 위해 모든 개발 및 건축 활동이 제약을 받고 있어 주민의 자발적인 마을활동이 거의 없었던 곳이다. 이곳의 지역주민들이 마을을 위해 무엇인가 하고자 하는 활동을 전개하게 된 계기가 된 것이 2009년 남양주시청에서 진행한 '지역공동체 형성을 위한 마을가꾸기' 사업의 참여였다.

대다수 마을과 마찬가지로 능내1리 역시 마을가꾸기에 참여하기는 했으나, 마을 특성에 맞는 사업방향을 잡기도 어려웠고 그 동안 이러한 활동을 해 본 경험이 없었던 주민들의 반대와 비협조로 난관에 봉착하게 되었다. 무엇보다 개발제한구역으로 강하게 묶여 있는 이곳에서 무엇이 가능하겠는가라는 스스로의 역량에 대한 두려움이 가장 큰 장벽이 되었

다. 그러한 논의의 과정에서 주민들 속에서 팔당호 주변의 아름다운 자연환경을 이용한 친환경 마을조성을 목표로 하고 물의 소중함과 자연경관의 아름다움을 느낄 수 있는 마을을 만들어보는 것이 어떤가라는 의견이 나오게 되었다. 이 단계까지만 해도 주민들의 적극적인 참여보다는 시범적으로 사업을 시도하고자 하는 일부 주체들이 높은 관심을 가진 정도였다.

그러나 사업이 선정된 후, 본격적으로 연꽃을 심고 마을을 가꾸어나가기 위한 구상이 그려지자 서서히 지역주민들의 참여도 늘어나기 시작했다. 연꽃을 심을 무렵에는 대다수의 주민이 바쁜 일정을 쪼개어 참여하기 시작했다. 이러한 참여의 과정은 우리 마을도 스스로 무엇인가를 할 수 있다는 자신감을 가져다 주었고, 이를 계기로 연꽃을 재배하고 가공하여

능내1리 연꽃마을의 전경 – 경기도 남양주시의 북한강 유역에 위치한 능내1리는 연꽃을 테마로 한 친환경마을 조성의 대표적인 사례이다.

판매하는 일까지 해보자는 욕구로 이어지게 되었다.

물론 이러한 과정이 순탄하게 진행된 것은 아니었다. 이 마을 역시 다른 전원마을과 마찬가지로 원주민과 이주민 사이의 갈등이 많았으며 사업을 추진하는 것에 대한 불만을 제기하는 사람들도 적지 않았다. 대다수의 공동체사업에서는 초기에 이견으로 인한 갈등이 증폭되기 마련이지만 능내1리의 경우 원주민과 이주민의 갈등이 다양한 참여를 저해하는 원인이 되었다. 리더의 적극적인 설득과 사업진행과정에서의 가시적인 성과로 인해 이러한 갈등은 조금씩 줄어들었고, 마을 분위기는 긍정적으로 전환되게 되었다.

마을조성 이후로 마을입구에서부터 수변을 따라 연꽃이 펼쳐진 산책로가 조성되었고, 곳곳에 주민들의 손길이 담긴 목재 펜스와 배추밭, 전망대, 오두막 등이 자리를 잡기 시작했다. 초기에는 주민들은 과도하게 특이한 형태의 시설물을 돈을 들여 구입하고자 했으나, 전문가와의 조율을 통해 주민들의 손으로 모든 것을 친환경적으로 만들어내는 방향으로 의견이 바뀌게 되었다. 사실 이것이 능내1리의 가장 큰 가치일 수도 있다. 시의 예산으로 모든 것을 사는 것은 쉽다. 결과도 빨리 나온다. 하지만 커뮤니티디자인에 결국 성과로 남는 것은 공동체가 가진 무형의 관계이다. 이것은 돈으로 살 수도, 빨리 만들어지지도 않으며 갈등을 극복하고 실천해 나가는 과정 속에서 생겨나는 것이다. 그런 의미에서 능내1리는 주민 스스로의 자율적인 의지를 통해 친환경의 개념을 마을 곳곳에 조성함으로써 그 가치를 높여냈다고 할 수 있다. 이 마을 곳곳에 보이는 모든 시설에 주민들의 손길이 머물지 않은 곳이 없다.

이러한 결과로 능내1리는 전국적으로도 유명한 친환경마을로 널리 알

려지게 되었고, 이후 연꽃을 활용한 다양한 상품의 개발과 판매를 통해
경제자립형 사회적 기업으로 발돋움하게 되었다. 또한 최근 구 능내역 주
변의 개발과 함께 진행된 자전거도로의 개통은 이곳을 더욱 유명하게
만들어, 지금은 평일에도 사람이 넘치는 활기 있는 공간이 되었다. 또한

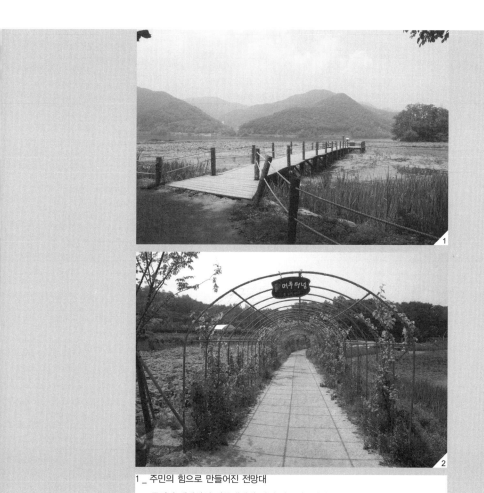

1 _ 주민의 힘으로 만들어진 전망대
2 _ 주민이 재배하여 방문객에게 나눠주는 머루터널

2011년에는 세계 슬로시티로 지정되어 남양주시 친환경도시 조성의 거점 역할을 하고 있다. 남양주시에서 2012 세계 유기농 박람회와 슬로푸트 국제대회를 2013년에 개최할 수 있었던 원동력도 능내1리라는 지역 자연환경에 기반한 마을재생의 성과가 있었기에 가능했던 것이다.

만일 능내1리가 다년간의 노력을 통해 이러한 친환경마을을 스스로 만들기 위한 노력을 기울이지 않았다면 지금의 결실은 그들에게 찾아오지 않았을 것이다. 그러나 그들이 해온 5년간의 노력은 스스로 서로 간의 벽을 낮추게 하고 결국 마을의 운명을 바꾸게 된 것이다. 그리고 그 뒤에서 지속적으로 지원을 해온 행정과 다양한 전문가, 무엇보다 능내1리를 지속적으로 결집시킨 역할을 한 이 지역 리더의 조옥봉 이장의 역할은 보이지 않는 커뮤니티디자인의 기둥역할을 했다.

물론 여전히 이주민과 원주민의 갈등은 존재하고 있으며, 소득의 분배에 대한 갈등, 늘어나는 관광객으로 인한 주거환경의 불안 등 다양한 갈등요인이 있으나 지금까지 극복해 온 많은 어려움을 생각할 때 그것이 마을의 미래에 미치는 영향은 크지 않을 것이다.

능내1리의 키포인트

지역의 특색에 맞는 사업의 발굴
행정과 전문가, 주민의 원활한 협력체계
강력한 리더십
지역 소득사업으로의 발전

1 _ 능내역사의 정비와 자전거도로의 개통은 이 마을을 더욱 널리 알렸다.

2 _ 능내1리의 리더 조옥봉 이장

방치된 거리를 안락한 쉼터로

경기도 시흥시 대야동 커뮤니티디자인

이전의 시흥시 대야동은 시청사가 있어 관내에서도 가장 번성한 지역 중 하나였다. 또한 소래산이 인근에 있고 저수지도 있어 풍요로운 생활환경을 가지고 있던 이곳은 시청사의 이전에 따른 중심 시가지의 변화와 함께 차츰 쇠퇴하기 시작하였고, 이전에 우시장인 사천장이 있던 거리도 지금은 상점 일부만 남아 외부로의 인적이 드문 곳이 되었다. 대야동에서 특히 뱀내골 장터길이 있던 주민센터 주변은 다른 신도심이 쾌적하게 정비될 때 급격한 슬럼화로 안전과 위생문제 등이 빈번히 제기되던 곳이 되었다.

이러한 마을 분위기를 전환해 보고자 지역 주민자치위원회를 중심으로 2010년부터 진행된 주민의 자율적인 커뮤니티디자인 사업이 어느 정도 성과를 거두게 되었고, 그 경험을 바탕으로 2011년도에는 기존의 참여주체들이 중심이 되어 499번지 일대의 골목길 개선을 위한 활동에 착수하게 되었다. 특히 이곳은, 지금은 다세대 주택들이 옹기종기 모여 있어 이전의 풍경을 볼 수는 없지만 이전 뱀내장터를 오고 가던 상인과 주민들의 애환이 서려 있는 오랜 역사를 가진 거리이기도 하였다.

2011년 6월에 마을주민들이 이 거리에 이전의 뱀내골 장터길의 이야기가 있는 거리를 조성하고자 계획을 세웠을 때만 해도, 곳곳에 몰래 버려진 쓰레기들이 곳곳이 쌓여 있었고, 인적이 드문 거리에 황량한 분위기만 감돌고 있었다. 벽돌로 지어진 낡은 다세대 주택들에 살고 있던 주민들은 서로 간의 소통을 하기 힘들었고 주변에 비해 어둡고 정리되지 못한

1 _ 거리만들기 중간과정 – 기존의 지저분한 벽과 담장이 정리되었다.

2 _ 이런 거리에서 자발적으로 깨끗한 거리를 만들기 위한 움직임이 나타나는 것은 매우 드문 일로서, 실 제로 이 거리의 커뮤니티디자인도 대야동 주민자치위원회의 위원들의 자발적인 봉사정신으로부터 시 작된 것이라고 할 수 있다. 시작은 내부에서 될 수도, 외부에서 될 수도 있지만 그 결과가 누구에게 돌아가는가가 중요한 것이며 가능한 도움이 되는 모든 역량을 결집시켜 나가야 한다는 점을 고려할 때 이런 촉발제의 역할을 누가 했는가는 그다지 중요하지 않다.

분위기는 사람들의 접근을 막아 이전의 융성하던 장터의 이미지를 쉽게 떠올리기 힘든 상황이었다.

우선 시작단계에서부터 이러한 마을의 환경을 자발적으로 정비해보자는 의견이 나왔고, 이야기가 있는 뱀내골 장터길 복원과 전통이 살아있는 골목길 조성을 위해 장독대와 화단의 복원, 담장 정비, 대문 등의 수리를 같이 해보자는 것으로 계획방향이 모아졌다. 동시에 어린이가 웃을 수 있는 거리 조성을 목표로 담장 펜스의 복원과 거리 곳곳의 벽면정리도 계획되었다.

초창기의 토론과정에서는 주민자치위원들이 대다수였고, 거리 주민들의 참여는 일부에 그쳤다. 또한 실제로 거리에 살고 있던 주민들은 평일에는 얼굴조차 보기 힘든 상황에서 많은 이가 참여한다는 것은 매우 힘든 실정이었다. 그렇게 우선 관심을 가진 사람들로부터 먼저 지저분한 거리환경을 조성하기 위해 타일벽화를 만들 도안을 모으고, 거리를 깨끗하게 만들 방법을 논의하였다. 여기에 전문가들이 지속적으로 참여하여 시공방법과 디자인 도안에 대한 아이디어를 모았고 실제로 주민들을 대상으로 시공교육도 실시하였다. 또한 돈을 들여서 무엇인가 만드는 것보다 스스로 재료를 구하고 방법을 찾아나가는 속에 이 거리만의 독특한 경관을 만들고자 하는 시도도 이루어졌다.

그렇게 하여 다른 곳에서 볼 수 없는 이 거리만의 외형이 조금씩 만들어졌고, 이를 보던 주변 주민들의 참여도 늘어나 계획 중반부터는 서먹함 없이 타일 부착작업이나 화단조성, 담장의 정비가 진행될 수 있었다. 물론 지속적으로 사업 자체에 회의적인 주민들도 있었으나 나중에는 음식을 준비해 오거나 작업공간을 제공해 주는 등의 분위기로 바뀌었다.

 이러한 물리적인 환경의 정비 및 두레쉼터의 조성과 함께 각 가정에서 준비한 음식을 참석자들이 시식하고 스티커 투표를 통해 상을 수여하는 화합을 도모하기 위한 행사도 같이 이루어졌다. 이웃 사진찍기, 사진을 통한 이야기 풀이, 벽면 전시회, 주민이 참여하는 다큐멘터리 제작 및 골목길 상연 등의 우리 골목의 일상을 알아가고 소통을 위한 다양한 프로그램 역시 그 과정에서 진행되었다.

주민참여의 아이디어 회의

이렇게 조성된 거리의 풍경은 이전과는 확연히 다른 모습으로 변하게 되었다. 우선 외형적으로 담장이 정돈되고 쓰레기 봉투가 나와 있던 거리에 화단과 앉을 수 있는 공간이 생기게 되었으며, 각 벽면에는 거리의 역사를 알리는 타일 벽화가 주민들의 손으로 제작되었다. 이러한 풍경은 전문가에 의뢰하여 모르는 이들에 의해 만들어진 것이 아닌, 타일 하나하나에 주민들의 손길이 묻어난 애정의 결실이라는 점에 의의가 있다. 사람들의 움직임도 달라졌다. 보다 안전하고 편안하게 걸을 수 있는 길이 되어 서로의 얼굴을 볼 수 있는 시간이 늘어 났다.

이러한 성과를 정리하면 크게 세 가지로 나눌 수 있다. 먼저 골목길 자체의 변화이다. 음침하고 낡은 거리를 어린이들이 뛰어놀 수 있는 깨끗한 거리로 변모시키고 쉴 수 있는 공간을 조성한 것이다. 둘째로 사람의 변화이다. 오랜 작업과정을 통해 우리라고 할 수 있는 공동체의 씨앗이 자란 것이다. 그 동안 왕래가 드물었던 표면상의 이웃관계가 다소 진전된 것이다. 마지막으로 문화의 변화라고 할 수 있다. 거리가 변하면서 주민들은 좋은 날에 서로를 초대하고 모임을 활발하게 하는 등의 거리문화의 변화로 이어진 것이다.

물론 계획 초기에는 참여주체들이 한 여름 쉴 새 없이 땀을 흘리는 동안에 주변의 빈정거림도 없지 않았으나, 그것을 극복하면서 스스로의 힘으로 거리를 살려냈다는 자부심을 가지게 된 것이다. 물론 이 결실 중에서 어느 것 하나 쉽게 얻어진 것이 없다. 무관심과 서로 간의 갈등은 기본이었고 어떻게 해나갈지에 대한 방향성 하나 없던 상황은 서로 간에 불신을 가져오고 참여를 어렵게 만들었다. 사실 커뮤니티디자인에서 갈등 없이 좋은 성과가 생기기는 어렵다. 갈등을 극복하면서 서로를 이해하게

되고 각자가 가진 장점을 모아 지역의 요구하는 방향을 이해하고 나아갈
수 있게 되는 것이다. 갈등은 서로 간의 긴장을 놓지 않게 하여 공동체의
이해를 높이는 자극제와 같은 것이다. 대야동 뱀내골 장터길의 사례는 그
사실을 잘 보여준다. 조금 과장을 보태어 누구도 되지 않을 것이라고 생
각하던 거리에 작은 씨앗을 피워낸 것이다. 이 사업은 이 주변의 복잡하
고 누구도 책임지지 않는 혼란스런 거리를 쾌적하게 만들어나갈 하나의
지침을 제공한 점에서 의의가 적지 않다.

커뮤니티디자인에 참여한 한 주체는 이에 대해 이렇게 이야기했다.

커뮤니티디자인이 무엇인지는 잘 모르지만 그런 현장에 함께 참
여해서 봉사활동을 했던 기억은 그들에게 좋은 추억이 될 것이고,
훗날 이런 경험들이 그들이 사회를 바라보는 데 있어 긍정적인 영
향을 줄 수 있을 것이란 생각이 참여로 이끌었다.

이것이 바로 대야동 커뮤니티디자인을 이끌어나간 진정한 힘이었을 것
이다.

대야동의 키포인트

공동체의 협력을 이끌어내기 위한 주체들의 적극적인 노력
다양한 주체들의 활동을 배려한 프로그램
물리적 환경정비와 거리문화개선을 위한 지속적인 활동
이 골목만의 특성화된 아이템의 발굴

지역만의 가치를 공동체의 힘으로 만든다
도쿄도 세타가야구 다이시도의 커뮤니티디자인

도쿄도 세타가야구의 커뮤니티디자인은 일본에서도 도심에서 진행된 드문 사례로 공동체의 활동으로 만든 지역의 가치가 얼마나 중요한가를 잘 보여준다. 세타가야구의 다이시도太子堂는 관동지진이 일어난 1923년과 2차대전을 거치면서 도시의 대다수가 파괴되면서 재난을 피해 흘러온 사람들이 모여서 자연스럽게 형성된 지역이다. 따라서 이 지역에는 계획적으로 정비된 지역과는 달리 구획정비나 경비, 환경계획 등이 거의 이루어지지 않아 무질서한 도시가 되어 있었다. 특히 목재주택이 즐비하면서도 소방도로가 제대로 확보되어 있지 않아 항상 재난의 위험이 도사리고 있던 곳이었다.

이러한 주거환경의 문제점을 극복하기 위해 1980년부터 지역의 주민들이 중심이 되어 방재로부터 안전한 지역을 만들기 위한 자발적인 움직임이 시작되었다. 그 당시는 미국에서 건너온 도시디자인의 기운과 지역에 대한 주민의 자발적인 참여의식이 높아지던 시기였다. 그럼에도 도심 한가운데서 이러한 주민참여형 커뮤니티디자인을 하기에는 여러 가지 난관이 많던 시기이기도 했다. 특히 기존의 무질서한 환경에 익숙한 주민들이 많은 시간과 재정적인 어려움이 수반되는 공동체 활동에 참여하기를 꺼려하는 것이 일반적인 분위기였다.

이러한 많은 어려움 속에서도 지역 리더인 우메츠 씨를 비롯한 지역의 주체들은 지역의 과제를 정리하고 구청의 협조 속에서 쾌적한 주거환경과 방재로부터 주민의 안전을 지키기 위한 활동을 전개하기 시작하였다.

우선 화재로부터 지역과 건물을 지켜 최대한 피해를 줄이도록 할 것과, 도로를 넓혀서 재난에 대비할 수 있는 거리조성, 방재의 피난거점이자 소통의 거점이 될 수 있는 광장조성의 세 가지 안을 만들게 되었다. 이러한 과정에서 지역주민과 구청의 적극적인 협조가 이루어졌고, 구청에서는 전문가의 지원을 통해 주민들의 활동과 의견조율, 전문적인 내용을 협조하면서 질적인 성장이 동시에 이루어졌다.

　이러한 하드웨어의 정비와 함께 주민공동체가 중심이 된 공동체 수복형 커뮤니티디자인 활동도 동시에 진행되었다. 그것은 마을의 디자인과 정비에 지역주민이 적극적으로 참여하며 지역의 가치를 높일 수 있는 다양한 활동을 같이 전개한 것이다. 이 당시 세타가야구 이외의 지역에서도 참여형 커뮤니티디자인이 많이 진행되었지만 대다수 전원지역이나 역

이전의 좁고 위험했던 마을 골목(좌)과 세타가야구 다이시도에 조성된 산책길(우)
정비된 산책길은 지역소통의 거점역할을 하는 곳으로 주민들의 참여를 통해 조성되었다.

사지구 등 도심 이외의 지역에서 활발히 진행되었고, 도심의 참여형 커뮤
니티디자인 전개는 일본에서도 매우 드문 것이었다. 왜냐하면 시가지화가
진행된 구 도심은 일단 그 지역만의 차별화된 경관형성이 어렵고, 다양한
사람들이 흘러들어와 살고 있기 때문에 공동체의식이 미약해 협의형성이
쉽지 않기 때문이었다. 그런 점에서 세타가야구의 커뮤니티디자인은 구
도심의 방재라는 지역만의 가치를 높일 수 있는 명확한 방향성을 설정한
것이 주민의 적극적인 참여와 갈등극복의 열쇠가 되었다.

자신의 지역만이 가질 수 있는 긍지와 가치라는 무형의 자산은 그 의미
를 소중하게 생각하지 않는 사람들에게는 배부른 소리이지만, 그 가치를
이해하고 찾고자 하는 이들에게는 외형적인 가치 이상의 의미를 가지게
된다. 사람으로 치더라도 마음, 그 중에서도 자신에 대한 믿음과 긍지와
같은 가치는 삶을 더욱 높은 수준으로 이끌어나가는 힘이 되는 것이다.
커뮤니티디자인에서 마을만의 독자적인 가치와 역사, 문화의 중요성이 강
조되는 것도 그러한 이유이다. 남들에게는 아무것도 아니지만 자신들에
게는 물적인 재산 이상의 의미를 가지게 되어 그것을 지키고 성장시켜 나
가고자 하는 것이다. 세타가야구의 커뮤니티디자인 참여주체들이 그 과
정에서 발견한 것이 바로 그러한 가치였다.

세타가야구의 주민들은 구의 협조로 협의회를 구성하고 매월 지역의
발전을 위한 워크숍과 회의를 통해 지역을 지속적으로 발전시키기 위한
토의와 협의를 지속적으로 하고 있다. 거리정비를 위한 디자인과 내용,
방향도 지역 주민들의 제안을 통해 이루어지고 있으며, 특히 어린이들과
여성들의 참여가 적극적으로 이루어지고 있다. 실제로 이 지역 곳곳에 조
성된 공원과 산책로에는 어린이들의 손으로 만들어진 그림과 조각품들

이 설치되어 있으며, 지역의 다양한 활동에도 어린이들의 적극적인 참여가 이루어지고 있다. 또한 즐겁게 커뮤니티디자인을 진행하기 위한 프로그램의 운영도 주민들의 호응을 높이는 데 일조를 하고 있는데 어린이와 주부들이 참여하는 축제와 이벤트가 그 대표적인 예이다. 조성된 마을공원에서 진행되는 꽃심기와 초등학생을 대상으로 한 생태 교육 등도 주민들의 관심을 높이는 중요한 활동 중의 하나로 자리잡고 있다.

그 결과, 다이시도 곳곳의 좁은 골목들은 4미터 이상으로 확장되어 소방차가 충분히 들어갈 수 있는 곳으로 바뀌었고, 거리 곳곳의 교차로에는 구의 예산으로 확보된 공간에 주민들의 참여를 통해 많은 공원들이 조성되었다. 또한 거리의 거점확보를 위해 주택의 일부는 주민들의 통행로로 변경되었으며, 그러한 공간에 공원의 조성과 함께 보행로가 확장되어 어린이들의 안전한 통학로도 만들어졌다. 그리고 개천의 높은 통로에는 풍부한 녹지의 산책로가 조성되어 지역의 랜드마크적인 공간이 되었으며, 여름에 어린이들이 즐겁게 놀 수 있는 물놀이장으로도 활용되게 되었다. 수영장에 사용되는 물은 인근 중학교의 풀장에서 사용된 물을 정화시켜 재사용한 것으로 자원의 재활용이란 점에서도 가치는 높다.

이렇듯 30년 이상 지속된 커뮤니티디자인은 침체를 겪기도 하고 많은 갈등을 유발하기도 하였지만 이 지역만의 쾌적한 주거환경을 만들고 지역공동체의 역량을 높이는 계기가 되었다. 그리고 지금은 보다 안전하게, 보다 많은 사람들이 소통하는, 보다 매력적인 주거단지로 나아갈 수 있는 기반확충으로 이어지고 있다. 물론 이러한 결과가 순조롭게 진행된 것만은 아니다. 우선 이렇게 장기적으로 커뮤니티디자인을 진행하면 그 과정에서 많은 갈등이 생겨나는데, 이 마을의 경우 주민과 주민 간의 갈등, 주

민과 행정과의 갈등, 주민과 지역 상인들과의 갈등이 생겨나게 되었다. 특히 주민과 주민의 갈등은 사업 초기에 가장 큰 난관이었다.

우메츠 씨를 중심으로 진행된 방재의 커뮤니티디자인에 대해 일부 주민들은 사업 자체를 적극적으로 반대하며 대립하게 되었는데, 도로를 넓히게 되면 자신이 살고 있는 곳에 피해가 올 것으로 예상되었기 때문이었다. 지역 전체가 좋아지는 것은 좋지만 자신이 살고 있는 공간의 희생이 생기는 것은 꺼려하는 자연스러운 현상이었다. 또한 조성된 개울가 주변에 있던 시타노야 상점가의 쇠퇴도 큰 갈등요인 중 하나였다. 기존의 상점가를 지나던 사람들이 옆으로 새로운 산책로가 조성된 뒤로는 77곳 있던 상점이 고객유치에 실패하여 그 거리를 떠나게 된 것이다. 그러한 많은 갈등이 있었지만 토론과 협의를 통해 이 마을만의 가치를 살리는 것이 더욱 중요한 과제라는 것을 합의하게 되어 지금의 커뮤니티디자인이 진행될 수 있었던 것이다.

그 외에도 신구의 갈등과 이주민과 원주민 사이의 갈등 등 지금도 많은 갈등요인이 있었지만 세타가야구의 커뮤니티디자인에서는 지속적인 지역주민의 협의를 통해 조금씩 극복해 나가고 있다. 또한 이러한 성과에 주민의 활동을 적극적으로 지원해 온 행정의 역할도 매우 컸다. 특히 주민의 제안을 적극적으로 대처하기 위해 전문적인 기술의 지원과 재정적인 지원을 수반한 것은 지속적인 주민활동이 이루어지게 한 배경이 되었다고 할 수 있다.

리더인 우메츠 씨는 왜 이곳의 커뮤니티디자인이 오랫동안 지속적으로 되었는가에 대해 이렇게 대답했다.

1 _ 중요한 마을거점에 주택을 허물고 지역거점이 되는 공원을 조성하였다. 소방차가 들어갈 수 있는 공간의 확장에도 도움이 된다.

2 _ 세타가야구의 마을만들기를 30년 이상 이끌어 온 우메츠 씨

"나는 이 마을을 좋아합니다. 그것은 돈의 가치가 아니죠. 죽을 때까지 이 마을에 살고 싶고 그렇기 때문에 더 좋은 마을을 만들고자 하는 것이에요."

그리고 커뮤니티디자인의 중요한 결실을 얻기 위해서는 과정의 힘이 중요하며 세타가야구의 공동체 역시 그 추진해 온 프로세스에 주목해 주기를 바라고 있다. 과정이 결과를 만들고 아무것도 하지 않은 사람들이 사는 곳보다 더 좋은 결실을 만들게 된다. 세타가야구의 커뮤니티디자인은 그것을 보여주는 대표적인 사례일 것이다.

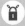

세타가야구의 키포인트

방재라는 지역의 독창적인 마을만들기 테마
다양한 세대의 참여와 계층의 갈등을 넘어선 조율
지역 특성에 맞는 공공공간의 개선과 휴게공간 조성의 진행
리더를 중심으로 한 지속적인 활동과 행정의 적극적인 지원

상인들의 지속적인 노력으로 일구어진
재래시장의 경쟁력
부평 문화의 거리인 상가거리 재생

1990년 이후로 성장하기 시작한 대형마트와 같은 대규모 유통산업의 확산으로 피해를 가장 직접적으로 입은 곳이 기존의 재래시장과 전통시장과 같은 소규모 상권이었다. 이것은 일시적으로는 시장상인들의 상권이 축소되고 생계가 위협을 받게 되는 사람이 늘어나게 되는 문제를 가져오지만, 장기적으로는 소매시장의 기반축소로 이어져 가격상승의 요인이 될 수 있으며 근거리 소매기회의 축소로 지역경제의 쇠퇴로 이러질 우려가 크다. 이러한 문제를 해소하기 위해 정부와 지자체 차원에서도 다양한 지원제도의 신설과 법규제정, 시장 현대화 등에 투자를 하고 있지만, 상인들 자체의 판매 및 경영 경쟁력이 강화되지 않아 여전히 현실적으로 힘에 부치는 상황이 지속되고 있다.

10년 전까지 부평 문화의 거리 역시 마찬가지 상황이었고, 대도시의 구 도심에서 어렵지 않게 볼 수 있는 무질서하고 복잡한 상점들이 모여 있는 곳이었다. 70년 이상의 역사를 가진 부평의 대표적인 재래시장이었지만, 복잡하고 다양해지는 소비자의 요구를 만족시키기에는 턱없이 부족한 시장풍경과 상가경영은 소비자의 발길을 멀어지게 하였고, 대형마트 등의 입점과 부평민자역사의 입지는 이러한 상황을 더욱 가속화시켰다. 또한 상가 내부에서의 상인과 건물주, 노점상들의 대립과 갈등은 힘을 모아 상가의 발전을 위해 무엇인가 해보자는 움직임을 가로 막는 요인이 되어 있었다.

하지만 상가의 불안한 미래가 예측되는 상황 속에서 재래시장의 전면적인 개선을 요구하는 목소리도 높아져, 젊은 상인들을 중심으로 부평 문화의 거리를 만들어보자는 제안이 나오게 되었고 이를 위한 추진위원회가 구성되게 되었다. 1995년은 '중소기업의 구조개선 및 경영안정지원을 위한 특별조치법이하 **특별조치법**'이 2006년 2월까지 한시적으로 제정되어 시장재개발을 위한 토대가 마련되면서, 전국적으로 100곳 이상이 시장재개발사업을 추진하고 시장경쟁력 강화와 상권환경 개선을 위한 활동에 본격적으로 착수하게 된 의미 있는 시기였다.

그러나 이러한 정부의 제정적·정책적 지원에도 불구하고 일상적인 판매활동에도 힘든 상인들이 자체적으로 경쟁력 있는 공동체활동이나 상가 재생활동에 집중하기는 어려운 것이 현실이었다. 따라서 대형유통의 자본력에 대응하는 서비스와 가격경쟁력을 가지기는 더욱 힘들어져 그나마 진행되던 활동이 미약해지고 있던 상황이었다. 상인들 스스로 외부의 지원 없이 상가활성화를 위한 조직을 구성하고 발전방향을 제시하는 것 자체가 국내 여건에서는 매우 실험적이고 급진적인 활동이라고 할

어수선한 시장거리가 상인들의 노력으로 인해 쾌적하게 정리되었다.

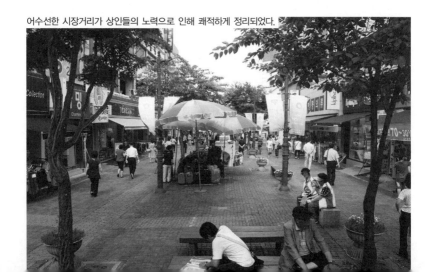

수 있었다.

당연히 이러한 상인들의 적극적인 노력은 내외부적으로 많은 반대에 부딪치게 되었는데, 특히 지역 행정에서는 초창기 상인들의 개선 활동에 대해 부정적인 반응이 많아 재정적 또는 행정적 지원을 기대하기 어려운 상황이었다. 특히 이 당시 상인들이 계획한 차 없는 거리의 조성은 국내에 성공사례도 많지 않았고 여러 가지 법적·행정적 처리절차가 복잡하여 행정에서도 꺼려하고 있었다. 더욱이 상가 내부의 각종 이익과 관련된 갈등은 상인공동체를 상가발전이라는 하나의 의견으로 결집시키기 힘들게 하였다. 대표적으로 건물주와 임대상인들의 갈등이 있었으며, 오랫동안 상가에서 자리잡아 왔던 노점상과의 갈등도 컸다. 거리를 가득 매운 노점상은 법적으로 불허된 판매행위이지만 오랜 기간 동안 장사를 해오며 자리잡은 스스로의 권리를 주장하며 차 없는 거리의 조성과 상가정비에 부정적인 반응을 보였다.

이렇듯 내외부의 각종 갈등과 불협화음에 대해 발전협의회에서는 스스로 재원을 조달하기로 하고, 가로의 정비에 사용되는 각종 자재를 이곳저곳에서 구해 거리의 풍경을 바꾸어나가는 활동을 진행하였다. 상가 내부의 갈등에 대해서도 지속적인 협의와 조정을 진행해 나갔다. 노점상의 경우, 매점매석을 금지시키고 일정시간만 영업을 하도록 하는 대신 노점의 디자인 개선과 영업활동을 지원하는 방법으로 협의를 해나갔다. 이러한 지속적인 노력으로 인해 부평 문화의 거리 내부에 있던 무허가 노점상이 정비되고, 1996년부터 차 없는 거리의 조성이 시작되었다. 또한 한평공원과 같은 휴게공간이 들어서게 되었고, 문화의 거리를 상징하는 진입 게이트와 공연과 영화상영이 가득한 무대가 시장 중심부에 설치되게 되었

다. 이와 함께 부평 문화의 거리를 찾아오는 방문객들을 위한 다양한 공연과 문화활동 등이 진행되어, 서비스 개선에도 힘을 기울여 나갔다.

이러한 노력이 전국적으로 알려지게 되어 부평 문화의 거리는 전국 재래시장재생의 모범사례로 자리잡게 되었으며, 이후 전국의 각종 도시관련 분야의 수상은 물론 행정의 지원도 더욱 늘어나게 되어 상가 곳곳에 주민들의 쉼터와 분수대, 화장실과 회의실이 갖추어진 모임공간도 조성되었다.

물론 이러한 부평 문화의 거리의 시장거리 재생과 활성화가 한 순간에 이루어진 것은 아니다. 그 결실은 많은 갈등과 난관 속에서도 그것을 줄여나가기 위한 대화의 끈을 놓지 않았으며, 시장 거리 곳곳에 자신들의 손으로 벽돌 하나 하나를 놓으며 시장을 바꾸기 위한 발전협의회 상인들의 10년 이상의 노력이 있었기 때문에 가능했다. 그래서인지 부평 문화의 거리를 방문하면 행정의 예산 지원을 통해 정비된 화려함은 없어도 거리 곳곳에 그들의 이야기를 들을 수 있는 의미 있는 공간과 디자인을 볼 수 있다. 예를 들어, 철거가 어려운 노상의 배전함은 자신들만의 아이디어로 거리의 역사를 담은 조형물로 변신시켜 거리의 랜드마크로 만들었다. 무대 앞 벤치에 마련된 비닐봉투는 일정한 시간에 상인들이 편하게 수거하고 정리할 수 있는 효율적인 휴지통이 되었다. 고정된 휴지통이 관리가 어려운 점을 고려한 아이디어이다. 심지어 차량의 출입을 막기 위한 볼라드도 자신들의 사용환경에 맞도록 목재로 제작하는 등 이 거리에는 그들만의 땀과 손길이 담기지 않은 곳이 없다. 그래서 그들이 이 거리에 가지는 가치도 크다. 이것은 참여라는 매개에 의해서만 만들 수 있는 디자인의 결실이다.

1 _ 부평 문화의 거리에 정비된 노점상 – 상인과 노점상들의 지속적인 의견조율의 결과이다.

2 _ 배전함을 가린 거리조형물 – 상인들의 아이디어로 이곳만의 창조적 디자인이 적용되었다.

1 _ 무대 앞 벤치의 비닐 휴지통 – 상인들의 참여가 만들어낸 지속가능한 디자인이다.

2 _ 상가발전협의회 인태연 회장 – 이 오랜 활동을 이끌어온 리더이다.

이제 부평 문화의 거리 협의회의 구성원들은 자신들의 노력을 외부에 알리고 소규모 상인들의 네트워크를 만들기 위한 활동을 해 나가고 있다. 대형마트나 대형유통과의 싸움은 자신들만의 힘으로 되지 않는다는 것을 알고 있기 때문이다. 또한 지금도 한순간의 방심도 없이 스스로의 경쟁력을 높여나가기 위한 다양한 활동을 전개하고 있다.

이 오랜 활성화의 과정을 이끌어 온 발전협의회 인태연 회장은 이렇게 이야기 한다.

> "우리는 힘들게 우리의 상가를 만들어왔기 때문에 절대 방심하지 않습니다. 언제 위기가 올지 모르기 때문입니다. 그래도 우리는 지금까지 해왔던 노력의 성과가 있었기에 앞으로 절대 지지 않을 자신감을 가지고 있습니다."

부평 문화의 거리 이외의 다른 시장에서도 상가활성화에 나름대로의 성과를 거둔 곳이 적지 않다. 그럼에도 부평 문화의 거리의 활동이 이렇게 가치를 가지는 것은 내외부와의 갈등을 스스로 극복해 나가며 자신들의 미래를 개척해 왔기 때문일 것이다. 그러기에 더한 경쟁력과 간절함을 가지고 있는지 모른다.

 부평 문화의 거리의 키포인트

재래시장의 활성화
시장을 구성하는 다양한 구성원들의 갈등 조율
상인들의 조직적인 활동과 추진 리더의 적극적인 활동
성과와 경험을 외부 시장상인들에게 알려나가는 연대와 협력의 정신

지속적인 노력만이 부활을 이룬다
일본 사이타마현 가와고에시의 상가거리 재생

일본의 장인정신과 주거문화는 오랜 시간에 걸쳐 축적된 결과이며, 현대에 들어와서도 그 정신이 지속적으로 유지되고 있는 것을 어렵지 않게 볼 수 있다. 선대의 가업을 후대가 몇 대에 걸쳐 운영하는 것도 그렇고, 살고 있는 지역도 한곳에 뿌리를 내리면 좀처럼 그것을 바꾸지 않는 고집스러운 주거에 대한 집착도 그러하다. 이것은 주거문화의 지속성과 정체성의 유지와도 깊은 관계를 가지고 있는데 일본 곳곳에 전통도시들이 그 명맥을 유지하고 있는 것도 섬나라 특유의 뿌리에 대한 애착과 관계가 깊다고 할 수 있다. 또한 에도시대에서부터 발달된 상호 영역에 대한 존중은 곳곳에 독특한 지역문화를 만들었고 공동체의 협력관계를 구축시켰는데, 현대의 도시정비에서도 그들 특유의 공동체문화의 결집력을 볼 수 있다.

에도시대의 도시풍경이 그대로 남아 있는 사이타마현 가와고에 역시 그러한 도시 고유의 역사와 문화를 그대로 계승하고 있는 곳으로, 근대화 이전의 지역 건축물과 음식, 축제 등을 즐길 수 있는 관동일본의 동쪽 지역지역을 대표하는 전통건조물군 보존지구로 지정된 곳이기도 하다. 거리 곳곳에서 에도시대의 풍경을 즐길 수 있으며, 거리에 줄지어 있는 각 가게에서는 지역의 수공예품과 식자재, 음식점이 자리잡고 있다. 또 이곳은 다른 거리에서 흔히 볼 수 있는 전국망의 연계상점을 볼 수 없는 곳으로도 잘 알려져 있다. 하지만 이 수도권 외곽의 작은 지역이 관동을 대표하는 역사도시로 성장한 것도 놀라운 일이지만 그러한 재생과 지역활성화

가 지역 상인과 주민들의 땀과 노력으로 만들어진 것이라는 점은 더욱 놀
랍다. 거리의 오랜 역사와 도시문화, 그리고 그 도시 속에 살아나고 있는
사람들이 어우러져 형성된 이 가와고에 혼마치 거리만의 독특한 도시문
화가 국내외에서 찾아오는 사람들의 감성을 자극하는 것이다.

　이곳이 지금은 구라즈쿠리蔵作り라는 독특한 지역 건축양식으로 유명한
전통거리가 되었지만 일본의 경기가 한창일 1970년대 초반까지는 어수선
한 거리풍경에 건축물은 전통양식을 잃고 국적불명의 현대주택과 뒤섞여
있었다. 또한 사람들마저 활기를 잃어버린 거리를 떠나버려 쇠퇴한 구 도
심의 대표적인 곳이 되었다.

　이러한 문제를 인식한 지역의 전문가가 1965년에 상가재생의 문제를
제기하고 1971년 들어 오랫동안 이 지역에서 장사를 해오던 상인들이 모
여 가와고에 발전협의회를 만들면서 이 지역의 커뮤니티디자인이 본격적
으로 진행되게 되었다. 이 당시만 해도 이미 거리 곳곳에 현대적 양식의
상점들이 중심거리 곳곳에 들어서고 가로에는 무수한 간판과 가판대가
자리잡고 있어 옛 풍경을 잃어가고 있었다. 하지만 협의회에 모인 구성원
들은 곳곳에 남아 있던 전통적인 건축물을 이 거리의 미래자산으로 만
들 것에 협의를 하고, 오랜 건축물을 보존하며 거리를 재생시키는 활동
을 전개하게 된다. 물론 이 당시에도 현대적인 도시로 나아갈 것인가, 아
니면 기존의 거리가 가지고 있던 풍경을 계승할 것인가를 가지고 많은 논
쟁이 있었지만, 다른 곳과는 다른 가와고에만의 개성을 존중하자는 의견
으로 협의가 이루어졌다. 그리고 오랜 동안 작은 에도로 불리며 상업의
거점역할을 하였던 원래의 풍경으로 거리를 복원시키기로 방향을 정하
게 되었다.

　이와 함께 가와고에서 사적보존협회와 가와고에 청년협의소가 설립되
게 되어 지역공동체의 다양한 참여가 동시에 이루어졌고, 각종 자료집
의 발간과 전통건조물의 복원, 아파트 건설 반대운동, 가와고에의 전통
을 살린 디자인사업 등이 1970년대 중반부터 1980년대 초반까지 활발하

1 _ 거리 곳곳에 도시의 원풍경이 살아 있는 혼마치 거리 – 주변의 모든 건축물은 이 랜드마크인 시계
　　 탑의 높이를 넘을 수 없다.

2 _ 중심시가지 풍경의 변화

3 _ 가와고에 오모차 거리 – 어린 시절의 길거리음식과 장난감으로 가득 메운 독특한 거리의 재생

게 전개되었다. 1988년에는 마을만들기 규범이 제정되어 가와고에만의 독특한 경관을 만들기 위한 체계적인 규칙을 수립하게 되었으며, 1990년 들어 구 시대의 유물인 아케이드와 전주를 완전히 철저하였다. 그러한 지역상인들의 노력이 정부로부터 인정받아 1999년에 관동에서 처음으로 전통적건조물군 보존지구에 선정되어, 거리발전에 정부의 재정적 지원을 받게 된다.

이러한 결실로 이어지기까지의 과정에서 지역 상인과 주변 주민들의 노력은 도시 곳곳에 그 흔적을 남겼으며, 물질적·경제적 이익보다는 다른 곳과는 다른 이 지역만의 정체성을 찾기 위한 공동체의 협력으로 이어졌다. 가와고에의 커뮤니티디자인이 다른 지역과 다른 점이 바로 그것이다. 역사에 대한 존중, 문화에 대한 주민의 높은 참여의식, 지역에서 만들어진 것을 지역의 가장 대표적인 공간에서 소개한다는 자부심이었다.

물론 그 과정에서 무수한 갈등을 겪게 된다. 낡고 오래된 건축물에 대한 부정적인 시각이 많았던 시대에 오래된 건축물을 남겨 지역의 독창성을 살리자고 하는 의견도 많았고, 활기를 잃은 상가를 떠나 역 주변의 번화가로 이동하는 상점이 늘어나던 시기도 있었다. 상가의 활기가 떨어져 지가가 하락하자 그 자리에 아파트와 맨션을 지으려고 하는 개발업자들의 압력과 주민 내부의 갈등도 가와고에의 미래를 불안하게 하던 요소 중 하나였다. 신구의 갈등과 외부 주민과 상인회의 갈등까지 수많은 갈등이 있었지만, 지역의 역사를 계승하는 것만이 지역의 유일한 대안이라고 믿었던 청년회와 지역유지, 학자 등을 중심으로 한 가와고에 구라의 모임蔵の会이라는 지역주민과 상인들의 모임은 '커뮤니티 마트 구상'을 만들고, 지역 거주민과 상인들이 중심이 되어 관광화보다는 지역의 역사적 거주

1 _ 지역의 특산품만을 취급하는 개성적인 점포

2 _ 관동지역의 대표축제이기도 한 가와고에마츠리 – 지역공동체 화합의 계기를 제공한다.(사진 가와고
에시)

환경이 지역의 자산이 되는 활동을 전개해나갔다.

　이러한 위원회의 활동은 지역정비의 중심역할을 하는 것은 물론 행정과의 협의에 있어서도 주민의 의견을 담아내었다. 또한 지역의 특징에 맞는 디자인을 구상하고 전달하는 창구역할도 하는 등 다른 지역과는 다른 독특한 방식을 선택하였다.

　가와고에를 생각할 때 많은 사람들이 전통적인 건축물을 생각하는 것은 당연한 것이지만 고밀도의 도시환경 속에서 전통을 살린 도심주거의 매력을 살린 환경정비는 다른 곳에서는 볼 수 없는 거주환경 조성으로 이어졌다. 역사적인 가로의 상가와 중정을 가진 매력적인 주거환경의 조합이 역사적 주거와 상업의 활기가 공존하는 가와고에만의 독특한 풍경을 만든 것이다. 이러한 모든 활동의 근저에 있는 것이 '마을만들기위원회'였으며 지역공동체의 다양한 요구와 이익을 대변하여 최전선에서 그 역할에 최선을 다한 결실이라고 할 수 있다.

　그러한 그들의 노력은 거리 곳곳에 눈에 부각되는 성과로 나타나고 있다. 전통양식에 따라 복원된 검은 외벽의 건축물들이 중심 시가지를 에도시대의 풍경으로 돌려놓고 있으며, 각 상점의 간판과 사인, 신호등, 시설물과 심지어 순환버스까지도 가와고에만의 독특한 디자인으로 수놓고 있다. 그리고 매해 10월 모든 상인과 지역주민이 모여 벌이는 축제는 전국에서도 손꼽히는 규모로 평소 조용하던 거리를 일순간에 화려한 색으로 물들여 전국에서 찾아오는 관광객들에게 깊은 인상을 심어주고 있다. 수십 년간 진행되어 온 이러한 모든 활동에서 지역의 상인과 주민은 중심역할을 하고 있으며, 행정은 그들의 활동을 지원하는 역할을 하고 있다. 1965년부터 50년 가까이 지속되어 온 그들의 노력이 지금의 변화된 지역

이미지의 밑거름이 되었음은 두말할 나위가 없다.

모든 사람은 인생에서 중요한 선택의 순간을 맞이하게 된다. 도시에서도 도시의 운명을 결정 짓는 중요한 순간이 있으며, 기회의 순간도, 좌절의 순간도 찾아 온다. 어떤 선택은 도시에 긍정적인 영향을 줄 수도 있지만 어떤 경우에는 도시에 회복할 수 없는 상처를 주기도 한다. 그리고 그 선택의 책임은 도시의 구성원들이 져야 하는 것이다.

우리 사회에 한때 광풍처럼 몰아 닥쳤던 개발이냐 보존이냐 하는 논쟁도 도시의 운명을 결정짓는 선택의 순간이 있었고, 그 결과 많은 도시들은 심각할 만큼의 그 대가를 보상해야 했다. 가와고에서는 부득이하게 현대적 개발보다는 전통적 도시의 정체성을 유지하는 것을 선택했고, 일부 리더의 힘보다는 다수의 참여를 통한 지속가능한 도시정비의 길을 찾아나갔다. 그들의 선택이 굳이 옳다고 할 수는 없지만 최소한 실패하지 않는 현명한, 그리고 최선의 선택을 했다는 것이 지금의 풍경은 증명하고 있다.

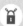 **가와고에의 키포인트**

역사의 재생을 주제로 한 마을만들기
외형의 복원과 함께 문화적 정체성의 복원도 동시에 추진
50년에 가까운 상인과 지역주민들의 지속적인 활동
지역특산물을 다루어 지역경제 재생으로 효과가 확산

커뮤니티디자인의 지원 전초기지

안산시 좋은마을만들기 지원센터

'공감의 도시'가 향후 우리 도시의 새로운 대안이라는 점에 대해서는 이미 서술한 바와 같다. 이미 공동체의 협의와 협력에 기반한 도시 구축이 최적의 주거환경 형성에 직접적으로 관여하며, 이미 많은 곳에서 도시의 미래를 이끌어갈 인재의 양성은 물론 경제·환경적으로 성숙된 도시를 만들고 있다.

그럼에도 주민들이 일상생활을 하면서 지속적인 커뮤니티 활동을 진행하기에는 시간적·경제적으로 많은 난관이 있는 것이 현실이다. 기본적인 공동체조직이 잘 갖추어져 있더라도 산적한 문제들에 대한 내부의 정기적인 토론은 물론, 전문적인 교육과 관계기관과의 협의, 전문가와의 협조 등 공동체 발전을 위한 다양한 커뮤니티 활동이 본인의 생업과 관련된 이외의 공동체 활동을 한다는 것은 참여주체들에게 많은 부하를 주게 된다. 여기에 지역 주민들의 의식향상을 위한 답사와 행사 등이 추가되면 그 부하는 더욱 배가 된다. 이로 인해 협동조합이나 사회적 기업과 같이 전적으로 공동체사업에 몰두하지 않는 한 기반이 와해되는 경우도 쉽지 않게 생겨나고 있다. 행정기관에서 이러한 공동체 활동에 대한 지원을 부분적으로 하는 곳도 있지만, 행정은 행정 고유의 업무영역이 있으며 공정한 업무집행이라는 측면에서도 그 역할에는 한계가 있다. 또한 전문가집단 역시 커뮤니티디자인의 중요한 주체이나 지역에 기반한 일상적인 지원에는 시간적·공간적 한계를 가질 수밖에 없다. 이러한 커뮤니티디자인 추진에서 발생되는 다양한 문제를 해결하고 주민공동체의 활동을 측

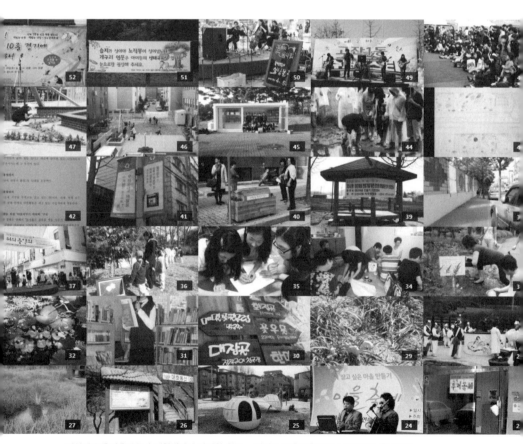

안산시 좋은마을만들기 지원센터의 다양한 활동 – 안산시 좋은마을만들기 지원센터 홈페이지

면에서 보조하며, 전문적인 지원을 해주는 기구의 필요성이 제기되는데 커뮤니티디자인 지원센터가 바로 그러한 역할을 한다.

커뮤니티디자인 지원센터와 같은 중간조직은 이미 오랜 동안 공동체 활동이 진행되어 정착된 영국을 비롯한 유럽과 미국, 일본 등에서는 그 역할을 인정받고 공식적인 사업으로 자리잡고 있으며, 국내에서도 최근 들어 그러한 민간활동이 시작되고 있는 단계이다. 지원센터의 가장 큰 장점은 무엇보다 지역의 실정을 가장 잘 알고 있는 활동가들에 의해 지속적으로 커뮤니티디자인에 대한 전문적인 지원이 가능하다는 점이다. 그리고 주민들이 진행하는 많은 활동들이 내부적인 갈등으로 인해 곤란에 처해 진행이 더딜 때 그러한 문제에 대한 효과적인 대응 및 모니터링이 가능하다.

또한 주민들의 자율적 의식 향상을 위해 가장 필요한 요소인 교육에 있어서도 정기적 또는 부정기적인 장을 마련할 수 있으며, 때로는 선진사례에 대한 견학을 제공할 수 있다. 이러한 활동가들의 네트워크는 상호간의 정보를 공유하여 커뮤니티디자인의 기술적인 발전을 도모하는 좋은 계기를 제공하기도 하는데 국내에서는 마을만들기 전국 네트워크가 그 역할을 담당하고 있다.http://cafe.daum.net/mogisonagi/

이러한 전문가들의 연계활동은 커뮤니티디자인에 요구되는 기술축적이나 각 마을들이 처한 상황에 대한 정보를 공유하면서 효율적인 연계지원을 가능하도록 한다. 최근에는 국제적인 범위의 교류도 활발하게 전개되고 있으며 인터넷 등의 온라인상의 정보교류와 기술공개 등도 활발하게 이루어져 있다. 그 외에도 일반인들을 위한 다양한 교육자료와 상담 등도 진행되고 있는 추세이다.

　물론 커뮤니티디자인 지원센터의 운영방식과 지원형태는 지역에 따라 다르며, 예산규모 및 주관부서에 따라서도 그 역할의 차이가 있다. 그러나 효율적인 업무추진을 위해서는 기본적으로는 지나치게 행정에 속해서도 그렇다고 지나치게 주민에게 속해서도 안 되는 중간자적인 성격이라는 점은 유사하다. 행정의 영향을 과도하게 받을 경우에는 행정사업의 집행자 정도로 그 역할이 한정되어 다양하고 신속한 활동이 이루어지기 어려우며, 주민공동체의 입김에 지나치게 큰 영향을 받을 때에는 공정한 활동 전개가 어려워지기 때문이다. 또한 커뮤니티디자인 지원센터의 활동가들이 지역에 너무 깊이 관여하게 되면 주민들의 자율적인 의식향상이나 해결능력이 저하될 우려가 있기 때문에 적절한 선에게 사업을 보조하는 것도 쉽지 않은 과제이다.

　커뮤니티디자인 지원센터의 대표적인 사례인 안산시 좋은마을만들기 지원센터는 주민 스스로 자신의 삶의 터전인 마을을 편안하고 행복한 지역공동체로 재창조하는 활동을 지원하기 위해 2008년 개소하였다. 주로 커뮤니티디자인을 위한 주민교육 및 워크숍 등 다양한 지원서비스를 제공해 오고 있다. 그중 대표적인 활동인 주민공모사업을 매년 추진해 왔고, 이를 통해서 안산시 커뮤니티디자인의 대표사례를 지속적으로 탄생시켜 오는 데 크게 기여하고 있다. 이는 행정기관에서 하지 못하는 지속적인 커뮤니티디자인 사업의 지원과 관리를 중간에서 적극적으로 추진하는 형태로 적극적으로 활동하고자 하는 주민들의 든든한 보조역할을 하고 있다.

　이곳의 가장 중요 활동인 일상적인 공모사업의 추진과, 진행에 요구되는 교육 등은 커뮤니티디자인을 처음 접하는 주민들에게는 활동방향의

제시와 문제해결에 중요한 역할을 한다. 또한 지속적으로 활동을 추진하는 주민에 대해서도 공동체의 의식향상의 문제나 지역현안에 맞는 활동의 전개방향에 대한 조언을 하고 있는데 일상적인 주민참여형 커뮤니티디자인의 동반자역할을 하고 있다.

안산시 좋은마을만들기 지원센터의 독특한 운영방식 중의 하나는 일상적인 마을만들기 사업의 공모 및 추진 이외에도 다양한 활동포럼과 주민교육 시스템, 마을특성에 맞는 센터를 운영하고 있으며, 연령층을 고려한 다양한 공모전의 개최를 통해 지역 독자적인 커뮤니티디자인 아이디어를 확대시키고 있다는 점이다. 이러한 활동은 친숙하면서도 창의적인 활동전개를 가능하게 하고 지역주민들의 참여를 자연스럽게 확대할 수

안산시 좋은마을만들기 지원센터의 주요 업무

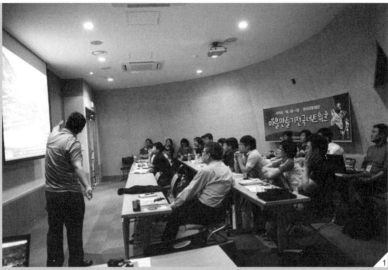

1 _ 마을만들기 전국 네트워크 활동(마을만들기 전국 네트워크 홈페이지)

2 _ 2013 안산시 좋은마을만들기 마을교육 주민대학 심화과정 참여과정(안산시 좋은마을만들기 지원센터 홈페이지)

있다는 장점이 있다. 지원센터 홈페이지에 게재된 아카이브는 새롭게 참여하는 구성원 또는 기존의 구성원들의 활동내용을 알 수 있어 안산시의 특성에 맞는 커뮤니티디자인을 추진할 수 있다.

실제로 안산시와 같이 아파트단지와 산업단지가 밀집된 도시에서 커뮤니티디자인을 추진하는 것은 쉽지 않은 일이다. 단독주택지구나 외곽 전원도시보다 공동체의 정체성이 약하기 쉽고 사람들이 모이기 어려운 조건을 가지고 있다. 원주민보다는 여러 곳에서 모인 이주민들이 많아 자신들만의 가치와 정체성을 모으기 힘든 조건도 가지고 있다. 그러나 이러한 화합의 조건이 열악할수록 커뮤니티디자인을 통한 주거안정성과 쾌적한 주거환경 조성은 더욱 필수적이며, 커뮤니티디자인 지원센터와 같이 바쁜 주민공동체의 활동을 지속적으로 보조할 운영단체의 중요성이 높아지게 된다.

안산시 좋을마을만들기 지원센터와 같은 활동을 전개하는 조직은 서울시를 비롯해 전국적으로 확대되고 있으며 향후 지역주민 중심의 커뮤니티디자인 사업의 가장 중추적인 역할을 하게 될 것이다.

 안산시 좋은마을만들기 지원센터의 키포인트

지속적이고 일상적인 마을만들기 지원 가능
활동의 모니터링 및 독립된 활동의 추진 가능
전문적인 활동가들의 네트워크 구축으로 기술공유와 발전 가능
이웃과 같은 편안한 분위기에서 사업 추진 가능

예술가와 주민이 만드는 참여형 커뮤니티디자인

서울시와 남양주시의 예술과 문화가 결합된 마을재생

커뮤니티디자인은 지역이라는 장소적 기반 위에 효율적으로 더불어 살아가기 위한 삶의 방식이다. 이전에는 이러한 지역의 과제를 지역주민이 중심이 되어 해결하는 것이 자연스러운 방식이었지만, 현대의 고립된 생활방식은 대화를 나누고 협의를 통해 지역의 현안을 고민하는 문화를 점차 약하게 만들고 있다. 이러한 문화의 회복은 단시간에 이루어지기도 어렵고 설령 그럴 수 있더라도 그렇게 해서는 안 되는 이유가 여기에 있다. 문화의 복원을 무리하게 강요하게 되면 형식만 남지 내면의 변화가 따라오지 못해 결국 쇠퇴되는 것이 자연스러운 현상이다. 같은 일을 하더라도 흥이나 신명이 나면 오랫동안 할 수 있는 일이, 강요받고 스스로의 의지와 달리 누군가의 힘에 이끌려 다니는 순간 이미 한계는 정해져 있는 것이다. 커뮤니티디자인 방식에 오랫동안, 같이, 즐겁게 해야 하는 이유가 여기에 있다. 그리고 예술문화는 모두가 즐겁게 참여할 수 있는 훌륭한 생각이자 방법적 도구가 될 수 있다.

지역공동체와 함께 하는 문화·예술활동의 역사는 커뮤니티디자인보다 훨씬 이전부터 진행되어 왔다. 이미 80년대부터 공공미술이라는 이름으로 지역의 특성에 맞는 참여미술에서 시작되었다. 거리의 춤과 그림들은 갤러리와 같이 닫힌 공간에서 이루어지던 예술을 외부 공간으로 가져오면서부터 예술·문화의 향유를 확대시켰다. 최근에는 공공미술 또는 공공예술이란 움직임으로 공동체회복과 예술·문화의 활성화에 예술가들

1 _ 서하리 마을회관 앞 벽화제작 – 주민 모두의 참여를 통한 예술적 형식은 즐거움이라는 장점을 가
지고 있다.

2 _ 예술토크의 형식으로 진행된 성북동 황금시장 공공미술 프로젝트 – 참여와 소통, 예술이 어우러져
즐거움을 주는 창의적인 형식이다.

이 적극적으로 참여하고 있다. 이것은 자칫 딱딱해지고 경제논리로 접근되기 쉬운 지역공동체 또는 소통에 대한 이야기를 자연스러운 그림과 노래, 대화로 쉽게 풀 수 있는 장점을 가지고 있다.

성북구 황금시장에서 진행된 공공미술 프로젝트도 이와 같이 공공미술과 주민참여, 재래시장의 활성화라는 3가지 과제를 가지고 진행된 의미 있는 것이었다. 석관동 입구에 자리잡고 있는 이 시장은 한때 번성했던 모습은 흔적도 없고 드문드문 손님을 맞이하는 60여 점포가 명맥을 유지하고 있던 '한때 잘 나갔던 골목시장'이었다. 상점을 운영하는 이들의 대다수는 50대 이상이었고 좁은 통행로에 늘어선 상품들은 대형마트나 주변의 큰 슈퍼에 비해 경쟁력도 떨어져 있었다. 상인들 간의 공동체의식도 약해져 좀 더 나은 시장을 만들기 위한 어떤 움직임을 기대하기 어려운 곳이었다.

이곳에 서울시 공공미술 프로젝트의 일환으로 2008년부터 문화교류와 정주의지가 넘치는 시장을 목표로 한 계획이 진행되었다. 우선 시장의 각 공간 및 점포를 활성화시키기 위한 황금방 계획이 수립되었고, 구성원들의 정보교환과 어린이들의 활동을 지원하여 문화적인 활력을 생산하는 수다방 계획, 어린이와 주민의 공방지원 및 문화교육 프로그램을 통해 지역공간을 활성화시키는 물고기방 계획이 차례로 진행되었다.

이러한 활동들은 지역공동체의 활동의지를 자극시켜 일상에서의 활기와 문화적 흐름을 생성시키기 위한 새로운 접근이었고, 공방운영과 문화교육 프로그램은 이 지역만의 독특한 문화의식과 장소의 정체성을 찾아내기 위한 시도였다. 또한 마을도서관과 어린이 문화시설, 상인여성과 이주민을 위한 지원 프로그램, 상가와 골목, 공원의 연계 프로그램 등은 기

존의 커뮤니티디자인 형식에서는 찾아보기 힘든 진지하지 않지만 그 이상의 친숙함을 가진 접근이었다. 이것은 골목시장의 장점을 충분히 활용하면서 경제적 활성화까지를 고려한 접근이다.

이 황금시장 프로젝트에는 수없이 많은 워크숍과 토크쇼, 체조 등의 참여형식이 동원되었다. 또한 황금시장의 색채를 조사하여 거리 곳곳의 시설물을 장식하고, 시장을 가로지르는 거대한 구름모양의 조형물을 설치하는 등의 신선한 접근도 이루어졌다. 여기서 공간토크는 시장의 구성과 판매방식, 디자인을 상인들과 함께 모색하고자 하는 의도로 진행된 것으로, 결과적으로 상인들의 의식변화는 그렇게 크지 않았다. 그러나 시장공간의 개선에 공동체와 개성적인 디자인이 차지하는 중요성에 대해 스

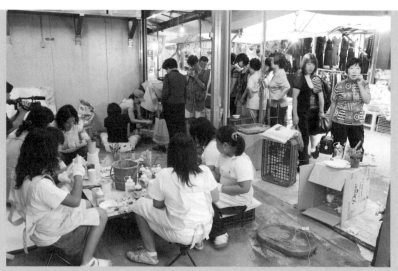

다양한 예술문화 참여 프로그램 – 어린이들의 공방참여로 주민들의 관심을 높이는 창의적인 방법이 적용되었다.

스로 논의하고 다음 단계를 고민할 수 있는 자율성 향상의 계기가 되었다. 여성들이 다양하게 참여하는 누들누들 수다방과 황금시장만의 독특한 퍼포먼스로 이루어진 황금체조와 황금송, 황금시장만의 신문인 황금매스컴 등의 활발한 참여 프로그램도 동시에 이루어졌다.

물론 이 프로젝트는 1년도 채 안 되는 단기간에 진행되어 주민의식 향상에 큰 영향을 미치지는 못했다. 하지만 건축과 디자인, 음악과 체조, 회화, 참여 미술가 등의 다양한 사람들이 모여 지역상인들의 공동체의식과 자율성을 높여내고자 하는 노력은 예술과 문화를 통해 지역의 정체성을 같이 찾아내고 다양한 언어로 풀어낼 수 있는 가능성을 높였다는 점에서 의의를 가진다.

이와 유사한 시도가 남양주시 진접읍 부평리에서도 진행되었다. 여기서는 사이가 나빠진 두 마을의 중심부에서 공동체 화합을 기조로 논아트밭아트라는 독특한 예술·문화 프로젝트가 진행되었다. 실제로 이곳은 이전에는 광릉내라고 불리며 꽤나 큰 장이 서고 지역주민들의 교류가 활발하던 곳이었지만, 지금은 남양주시 내에서도 쇠퇴가 가속화되어 인적이 드문 곳이 되어 있었다. 게다가 주변에 들어선 아파트단지 주민과 기존에 살고 있던 주민들 간의 갈등은 이러한 괴리감을 더욱 부채질하였다. 시청에서는 주민들의 참여활동을 통해 이러한 문제를 해결하고자 하였고, 황금시장을 진행했던 박찬국 미술감독에게 공간 활성화를 의뢰하면서 이 계획은 시작되었다.

그 이후로 "참여하면 행복해 집니다"라는 슬로건으로 문화예술가들이 부평1리 마을회관을 빌려 근거지로 삼고 문화·예술활동을 전개하였다. 다양한 예술·문화체험들이 이 마을회관에서 진행되었고, 공작소 R이라

는 공방 워크숍에서 주민들은 자연스럽게 모여 예술·문화활동을 하면서 소통이 이루어졌다. 무엇이든 팔 수 있는 예술종합상가라는 가설 구조물이 마을회관 앞에 만들어졌는데, 자신만이 가진 독창적인 무엇인가를 팔 수 있고 교류할 수 있는 장을 만든 것도 다른 곳에서 시도되지 못한 시도였다.

물론 이 프로젝트에 명확한 답이 있거나 정해진 규칙은 거의 없었다. 오로지 순간순간 소통과 교류라는 목적을 두고 다양한 예술적 상상력들이 더해져 지역에 맞는 새로운 해법을 찾고 적용하는 방식이다. 물론 그것이 맞을 수도, 틀렸을 수도 있다. 하지만 잘 생각해보면 우리 삶에 맞는 것이 무엇이고, 그렇다고 틀린 것은 꼭 무엇이다라고 정의내릴 수 있는 것이 얼마나 있는가? 소통이라고 하지만 그것이 형식적인 소통인지 내면의 소통인지 정량화하여 규정하기란 쉽지 않다. 이 프로젝트의 참여자들은 그 물음에 대해 몸과 생각으로 대답한다. 즐겁게, 새롭게, 그리고 지역사람들의 특성에 맞게.

예술·문화는 감성의 분야에 속한다. 마을이라는 단위도 물리적인 공간으로 사람들을 규정할 수 있지만, 결국 그 마을의 존재의미는 문화와 사람들의 의식과 같은 인문학적인 요인에 의해 결정된다. 일반적으로 도시디자인과 커뮤니티디자인을 진행하는 많은 조직들은 공학의 이론에 기반한 곳이 적지 않다. 이러한 조직 중에서 많은 수는 예술·문화가 가진 편안함과 대중적인 접근방식, 창조적인 가능성을 가볍게 여기는 경우가 많다. 물론 실제로 그런 경우도 있을 수 있지만, 반대로 예술문화인들만이 가진 참신한 접근법이 공학적인 사고방식에서는 나오기 어렵기도 하다.

2008 서울도시갤러리 프로젝트 황금시장 황금시대

황금골목 프로그램

황금골목은 황금시장 공간의 특성을 살려
이웃을 재발견하고, 시장도 다시보고,
즐거운 어울림을 만드는 주민참여프로그램입니다.

1. 황금물고기 매주 토요일

＊황금물고기- 황금시장 골목 곳곳을 누비며 활동을 하는 어린이대원들
시장과 골목 속 재미있는 요소를 발견하며 동네를 탐험합니다.

2. 주민공방 12월 한 달, 매주 월/화요일

장도보고 도자기도 만들고 우후~

Q. 도자기 만들기에 참여하려면?
A. 황금시장에서 장을 보고 '공방이용쿠폰' 5장을 모으면
'예쁜 나만의 도자기'를 만들 수 있답니다. 황금시장 많이 이용해 주세요.

3. 벼룩시장 12월 20일 토요일 석관마을마당(시장놀이터)

싸다싸~ 다팔아다팔아~
버리기는 아까운 쓰지 않는 물건들~ 벼룩시장에서 나눠보아요~

벼룩시장신청안내
네이버황금시장 카페 (cafe.naver.com/4989goldmarket) 와
물고기방 잠수우편함을 통해 신청해주세요.
＊12월과 1월 두 번에 걸쳐 진행될 예정입니다.

 주최 서울시 도시갤러리 주관 플래닝 미도 예술감독 박찬국 작가 무빙밀머리

예술·문화 주민참여 프로그램 홍보판

사람들이 만들어낸 모든 문화와 학문은 그 자체로 완벽할 수 없으며 상호 간의 보완을 통해 더 큰 무엇인가를 만들어낼 수 있다. 중요한 것은 대중이 어떻게 받아들이냐 하는 것이다. 그런 측면에서 본다면 이러한 예술·문화의 참여방식은 우리의 '딱딱한' 그리고 '단순한' 커뮤니티디자인을 더욱 풍요롭게 할 잠재력을 가지고 있을지도 모른다. '감성'의 영역이냐 '이성'의 영역이냐고 서로를 나누기 전에, '객관적 영역'인지 '주관적 영역'인지로 서로를 구분하기 전에 먼저 서로가 가진 장점을 적극적으로 받아들이는 자세가 더 의미 있는 것이다.

황금시장과 논아트밭아트 프로젝트를 비롯하여 국내의 많은 공공미술 프로젝트를 추진해 온 박찬국 감독은 지금까지 자신이 해온 접근방식에 대해 이렇게 이야기한다.

논아트밭아트 지역주민과 함께 하는 축제 한마당 – 예술가들의 다양한 퍼포먼스와 어린이를 위한 놀이마당, 잔치음식과 함께 하는 참여축제로 진행되었다.(남양주시청 공식카페)

박찬국 예술감독(남양주시 공식 카페)

"예술가들이 마을에 대해서 잘 알아야 하고, 커뮤니티와의 융화가 중요하다. 그러나 예술가들은 예술가들의 장점을 유지하며 만나야 한다. 자연스럽게 마을을 해석해야 한다. 마을에서 생성될 수 없는 흥미로움, 인간 자체의 문제의식을 찾아야 한다. 우리는 그것을 자극할 수 있는 지점을 찾아야 하고 이야기해야 하고 만나야 하며 이해를 높여야 한다. 그것을 위한 재미 있는 방식이 중요하며, 실용적인 이해에 너무 치우쳐서는 안 된다. 도구적으로 이해하기보다는 예술가의 자세를 유지하는 것이 개인의 융합, 존재의 문제에 더 큰 의미를 가진다. 새로운 방식, 반응하는 열정, 그것이 예술·문화가 줄 수 있는 장점이다. 그것은 공감각적인 것이며, 논리적인 접근으로만 해결되는 것은 아니다. 논리와 감성은 양자의 관계가 아니며 행위 자체가 사람들에게 알려지는 것이다. 이것이 거울처럼 자신의 모습을 의식하게 되며 새로운 상상력을 자극하는 것이다. 그리고 새로운 의미가 생기며 재미도 생기는 것이다."

– 박찬국 감독과의 인터뷰 중에서

그리고 이렇게 덧붙였다.

"장사가 잘 되게 하는 것보다 장사를 잘되게 하는 환경을 만들
자, 이제까지의 시장 현대화 사업과는 다른 방식의 시장 공간의 변
화를 기획해야 한다".

그리고 그 팀은 디자인 워크숍을 통해 시장에 정말 필요한 것이 무엇
인지 찾아나가고 상생을 통해 장기적 전망을 세우며, 나 혼자만 장사를
하는 습관을 버리고 수다·흥정·재미가 있는 관용적이고 활기찬 시장을
만들자는 계획을 세운다. 다르게 생각해보면 이보다 더 적절한 커뮤니티
디자인 방식이 어디 있으며 이보다 창의적인 생각이 어디 있겠는가? 답
을 정해 놓고 그 속에 주민을 넣는 지루한 방식보다 훨씬 재미있는 대중
적인 형식이 아닐까?

재미 있게 그리고 함께 할 수 있는 형식, 그 속에서 창의적인 커뮤니티
디자인의 대안이 있을지 모른다. 결국 공감의 도시를 위한 커뮤니티디자
인은 마을의 문화를 만드는 것이기 때문이다.

예술문화 참여의 마을만들기의 키포인트

즐겁고 창의적인 형식
지역 주민의 다양한 아이디어와 거리의 활성화
지역주민들에게 부담이 없는 접근이 가능
전시성 행사 위주의 참여형식에는 유의가 필요함

참여를 통한 도심 재개발에서의 활성화
일본 도심 재개발에서의 커뮤니티디자인

　　지역에 사람이 모이고 공간과 사람이 어울려 하나의 도시나 마을을 만들기까지는 많은 시간이 요구된다. 단순히 지어진 건축물에 사람들을 밀어넣는다고 도시가 형성될 것으로 기대하는 것은 사람이 그냥 태어나기만 하면 훌륭하게 자랄 것으로 믿는 것과 다를 것이 없다. 도시가 잘 형성되기 위해서는 충분한 자양분과 애정, 노력이 필요하다. 기존의 커뮤니티디자인이 주로 재생적인 관점에서의 인간성 회복과 다양성에 초점을 두었고, 최근에는 새로운 도시를 만드는 과정에서도 참여를 통한 자율적 조정이 강조되고 있다.

　　국내의 일반적인 도시의 재개발, 재건축 방식은 기존의 도로와 주택, 지형 등을 존중하기보다는 전체적으로 밀어내고 종합적으로 정비해 나가는 일괄개발, 전면철거형 방식이었다. 이러한 개발은 토지의 효율적인 이용을 극대화하고 투자이익을 높일 수 있지만, 기존 공동체와 지역정체성의 붕괴, 지형의 훼손, 자연환경과의 부조화, 획일적인 도시구조 형성이라는 부작용을 가져왔다.

　　최근은 그 수가 많이 줄었지만 새마을운동 시기부터 지속되어온 도시개발의 일반적인 패턴은 기존의 도로와 구조를 완전히 배제시키고, 일괄적으로 공간을 구획하고 아파트 위주의 건축물을 입지시키기 위해 기존의 공동체를 강제적으로 해체시키는 사례가 빈번했었다. 그 결과, 자신들이 살던 곳의 재정착률은 현저히 떨어지고, 전체적으로 정주율이 낮아지며 지역정체성의 약화로 이어졌다. 이것은 최근까지도 별로 달라지지 않

앞으며, 역세권, 학군, 투자가치로 용적률을 높이는 방식으로 개발이 진
행되고 있다. 아파트 단지의 획일적인 경관과 커뮤니티의 상실, 자연경관
과의 부조화는 필연적으로 도시정체성의 약화로 이어졌고, 역사와 문화
의 가치 하락의 원인을 제공하였다.

　최근 수복형 도시개발에 대한 논의가 활발하게 진행되고 있지만, 일반
적인 도시계획사업에서 '공공'이라는 가치로 도시문화를 형성시키기 위
한 시도는 '사업성'에 부딪치면서 무산되는 경우가 빈번하다. 용산 재개
발계획도 그 끔찍한 결과 중 하나일 것이다. 누구도 개발의 오류에 대한
책임을 안으려고 하지 않기 때문이다. 심지어 그곳에 오래 살아왔던 주
민들까지도.

협치를 통한 주민 중심의 운영관리를 진행하고 있는 츠쿠바 신도심 개발지역

미국의 1950-60년대 개발방식을 흉내내어 일본의 많은 대도시들도 1970년대 후반의 오일쇼크가 오기 전까지 최근 국내와 비슷한 대규모 전면철거형 개발방식을 취했다. 그 결과 수도권 외곽도시는 경관훼손과 주택 및 공공공간의 부족과 같은 주거환경의 질이 저하되었다. 오히려 그 당시 지역재정이 열악하여 개발을 못한 도시가 지역의 정체성이 남게 되었고, 지금 각광을 받고 있다는 아이러니는 이 시기의 개발이 얼마나 많은 부작용을 가져왔는가를 쉽게 가늠할 수 있게 한다. 그러한 시행착오와 1980년대 이후의 환경디자인의 발전으로 인해 점차 지역공동체와 역사·문화에 기반한 참여, 지역경관을 배려한 도심개발이 화두가 되었다.

그 대표적인 도시 중 하나가 요코하마의 고호쿠 신도시横浜港北新都市이

서울 중심부의 재개발 관련 현수막 – 자신이 살던 곳을 부수는 것이 경축행사가 되었다.

다. 고호쿠 신도시는 요코하마 도심부에서 북서쪽으로 약 12㎞, 도쿄 도심부에서 남서쪽으로 약 25㎞ 지점에 위치하고 있다. 그 지역은 1965년에 요코하마에서 발표된 '요코하마 6대 사업'의 일환으로 시작되었다. 당시 요코하마시는 연간 10만 명 단위로 인구가 급증하여, 도시의 난개발이 사회문제화되어 있었다. 그로 인해 좋은 주거지역의 형성이 주요 과제가 되었고, 요코하마시 북부에 있는 이 지역을 주거·직업·농업이 일체화된 단지로 구상하게 되었다. 그 결과, 일본주택공단이 위탁을 받은 지역만 해도 1,317헥타르로, 사업계획 전체가 2,530헥타르인 유례없는 대규모 도시개발사업이 진행되었다. 고호쿠 신도시는 개발 초기단계에서부터 커뮤니티디자인 방식으로 개발을 추진한 곳으로, 일본의 초기 도심 재개발 사업 중에서도 주민 중심으로 지역의 문화와 역사, 자연을 존중하며 진행된 대표적인 사업이 되었다.

고호쿠 신도시사업에는 '시민 모두가 찬성하는 구상'의 개념이 들어 있었다. 이것은 지역에 모든 것을 맡기고 행정은 단지 그것을 지원만 한다는 것이다. 주된 내용은 개발의 내용과 개발장소, 개발방식까지 지역주민들에게 공개하고, 시에서는 그 내용을 정리하고 종합적으로 기획, 조정만 하는 것이다. 이 개념은 계발사업 이전부터, 구획조정사업의 진행, 그리고 사업종료 후에도 지속적으로 유지되었으며, 시민위원회가 모든 사업진행을 도맡아 진행하는 방식의 바탕이 되었다.

대표적으로 위원회로는 지역 유력자를 중심으로 사업을 추진하는 "고호쿠 신도시개발대책협의회'가 있다. 이 조직은 현황을 파악하면서 사업을 진행하는, 지금 말하는 주민참가의 커뮤니티디자인을 성공적으로 추진하기 위한 목적으로 설치된 것이다. 이러한 협의의 결과, 지금까지의 신

도시계획에서 이용되던 토지수용이 아닌 새로운 수법이 취해지게 되었다. 그 특징으로는 미리 신도시계획의 주체 사업자가 계획구역 내에 토지를 구입해 두었다가 공공시설 건설을 위해 수용할 토지와 교환하여 구획을 정리하는 것이다. 이러한 효율적인 토지구획조정을 거친 후, 1974년부터 본격적인 조성공사가 시작되었다. 그후, 1980년 선행 개발된 지역에는 중학교가 신설, 1983년에는 신도시 최초의 대규모 공동주택 입주가 시작되었고, 1986년에는 신도시계획이 일부 변경되며 기업연구소와 본사가 유치되었다.

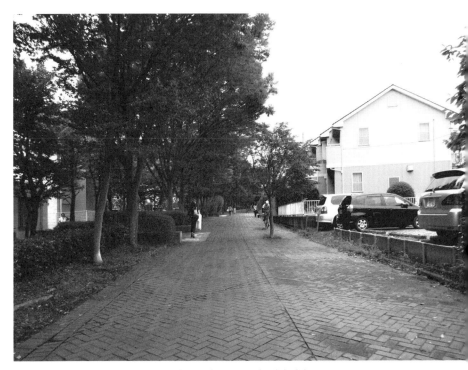

주민과의 협의를 통한 신도시개발을 추진해 온 요코하마 고호쿠 신도시의 정경

신도시는 계획추진 상황에 따라 4개의 지역으로 설정되어 있다. 중심이 되는 '공단 시행지구'와 지역농민이 농업을 계속 할 수 있는 '농업 전용지구', 민간 개발자가 1965년 이전에 이미 개발계획을 가지고 있었던 '기존 개발지구', 요코하마시가 주체가 되어 개발을 실시하는 '중앙지역'이다. 가장 중요한 특징으로는 보차분리의 철저한 시행이다. 주택지와 차도가 분리되어 보도의 연속성이 확보되어 있다. 따라서 자동차도로를 따라 산책로도 있지만 보행자 전용도로의 보행영역이 별도로 있으며, 각 상업시설 대형 주차장이 확보되어 있어 높은 주차수용 능력을 확보하고 있다. 라이프 라인은 지하에 매설되어 있기 때문에 전선의 유무가 뉴타운의 범위, 경계 기준이 된다. 녹지 및 산책길도 많이 남아 있어, 주거환경에 대한 배려도 이루어지고 있다.

그 결과, 구 도심 지역이 가지고 있던 지형을 그대로 유지하면서 보행자 중심의 주택지가 형성되었고, 고층 아파트는 개발지 외곽에 배치되었다. 개발을 원하지 않는 사람은 그대로 자신이 살던 곳에서 살아도 되었고, 개발을 원하는 사람을 중심으로 지가를 고려하여 단위구획을 배치하는 방식으로 두 그룹의 이익을 절충시키게 되었다. 그리고 구 도심의 녹지와 보행로가 순환식으로 연결되어 쾌적한 주거환경이 지속적으로 조성되는 방식으로 개발되었다. 이러한 방식은 정주환경의 조성과 구 도심의 활력을 동시에 가져오는 결과로 이어졌는데, 경제적 논리로 공동체를 구분하는 방식과 대조적이라고 할 수 있다.

이러한 도심 재개발방식은 도심으로 주민이 떠나가 슬럼화되는 외곽도시에서도 보기 드문 사례로서, 수도권의 복잡한 도심환경과는 다른 자신만의 장점을 최대한 극대화할 수 있다. 그 이점은 기존 도시의 문화와 공

동체의 정체성을 유지하면서 새로운 도시활력을 얻을 수 있다는 것이다.
이러한 방식은 개발이익이 첨예하게 대립되는 대도시에서는 시도하기 힘
든 것으로, 특색 있는 경관형성에도 유리하다. 단기적으로 보면 국내와
같은 통합개발방식이 부동산 가치를 높이기 쉽겠지만, 어느 곳의 환경이
거주자가 더 행복하게 지낼 수 있는 곳인가, 또는 어떤 거주자가 모여 사

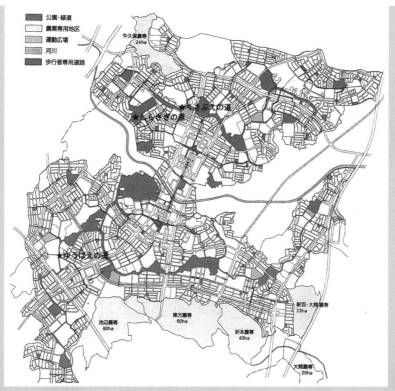

고호쿠 신도시의 개발중심구역 지도 – 녹지와 지형을 살리고 보행자를 중심으로 한 참여형 도심재개발
의 중요한 모델이다.

는 곳이 더 좋은 곳인가, 지속적으로 거주하고 싶은 도시는 어떤 곳인가
라는 도시가치 관점에서는 다른 결과가 나올 수 있다.

또한 도시의 형성과정에서도, 물리적 환경을 구축시키고 입주자에게
분양한 뒤 공공이 완전히 손을 때는 프로세스는 공동체 형성에 대한 시
간적·공간적 책임에 한계를 가지게 된다. 반면 고호쿠 신도시의 방식은
이러한 도시형성에 비해 보다 안정적이고 지속적인 주거환경을 구축할 수
있었으며, 35년 이상이 지난 지금에도 안정적 주거환경을 키우고 있다는
점이 그것을 증명하고 있다.

최근 새롭게 조성되고 있는 수도권 주변의 신도심개발 중에서는 치바
현千葉県 가시와시柏市의 가시와노하柏の葉 신재개발지구와 츠쿠바 연선변의
신도심 재개발지구 개발이 주민참여 중심의 주거환경 조성의 좋은 사례
이다.

가시와노하 지역은 아키하바라역과 츠쿠바연구학원도시 사이에 2005
년 개통한 츠쿠바 익스프레스 가시와노하 캔버스역과 가시와타나카역 사
이에 걸쳐 개발된 지구와 그 주변지역약 13만 평방키로이다. 츠쿠바 익스프레
스 개통에 따라 도쿄 도심 아키하바라와 30분 정도에 연결 가능하며, 그
주변에는 토지구획 정비사업을 축으로 대규모 정비사업이 진행되었다. 특
히 이 지역은 주변 연구소와 대학, 주민 등과 같은 다양한 참여주체에 의
한 커뮤니티디자인 방식일체형 토지구획 정리사업으로 개발을 진행하고 있다.

이 도심구상의 특성은 "공공과 민간, 학교의 연계에 의한 국제 학술연
구도시, 차세대 환경도시=가시와노하 국제 캠퍼스 타운'이라는 콘셉트에
서 찾을 수 있다. 이곳이 다른 지역과 다른 강점은 주변의 풍부한 생태환
경과, 연구소 및 학교 등의 풍부한 인적 자원, 도쿄에서의 근접성으로 인

해 다양한 인구의 확충이 예상되는 것이었다. 이러한 특징을 적극적으로
활용해 이 지역에서는 다른 곳과 차별화된 도시를 만들기 위해 외부의 다
양한 인구유입에 따른 문화적 화합을 구축하는 방식을 채택하였다.

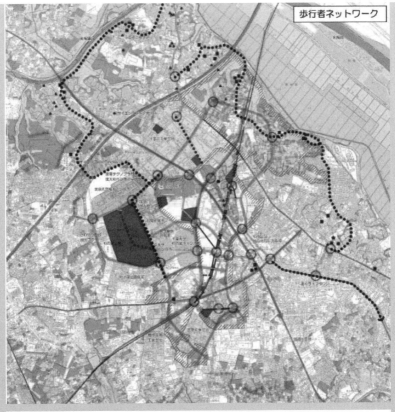

가시와노하 개발구역 지도

따라서 가시와노하에서는 자연과 공생하고 질 높은 디자인을 실현한 지속성 있는 차세대 환경도시만들기, 그리고 시민과 기업, 정부와 같은 대학이나 공공 연구기관이 양방향으로 연계·교류하는 가운데 새로운 산업과 문화적 가치를 창조해 나가는 도시만들기, 또 지역에 사는 모든 사람들이 대학과 관련을 가지고 창조적인 환경에서 환경친화적 건강한 라이프스타일을 실현할 수 있는 도시만들기 등 8개의 목표를 내걸고 도시만들기를 진행하였다. 그 목표는 다음과 같다.

목표 1. 환경과 공생하는 전원도시 만들기
탈 탄소사회 모델이되는 녹지보전과 지속형 개발에 의한 '환경공간'과 시민과 기업의 '환경행동'을 유발
목표 2. 창조적인 산업공간과 문화공간 조성
TX 연선의 지식의 집합을 살려 고급 신산업의 육성과 창조산업의 집적을 도모
목표 3. 국제학술공간과 교육공간의 형성
세계를 선도하는 연구기능과 지역에 열린 학술공간을 배포하는 새로운 국제학술도시의 스타일을 확립
목표 4. 환경친화 움직임 교통 시스템
자전거나 대중교통을 중심으로 지구와 사람에게 친화적인 이동환경을 정비
차세대 교통합성실험 성과를 배포
목표 5. 캠퍼스 링크에 의한 가시와노하 스타일의 창출
환경친화적 건강도시, 풍부한 교류와 문화·예술의 창조

목표 6. 구역관리 실시

안전하고 쾌적한 환경과 지역의 가치를 유지하고 향상시키는 지역

경영조직을 공·민·학 제휴로 설립

목표 7. 양질의 도시공간 디자인

고급 환경공간계획 및 디자인 경영으로 도시생활의 질을 향상

"좋은 도시가 좋은 사람연구원, 생활자을 부른다"

목표 8. 이노베이션 필드 도시

세계 최첨단의 기술과 문화가 전개하는 나선형 상승 도시

이러한 도시구축은 비단 가시와노하만이 아닌 최근 조성되는 일본의 신도시의 대체적인 분위기로서, 단순히 물리적인 환경만을 구축하는 것이 아닌 도시 구축과정에서 주민과의 적극적인 문화형성을 통해 주거환경 측면에서 안정된 도시를 만들어나가고자 하는 경향이 반영된 것이다. 그리고 행정과 전문가, 기업이 특별한 중간 기구를 만들어 그러한 역할을 조율하고 있는데 여기서는 UDCK^Urban Design Center Kashiwanoha가 그 역할을 하고 있다.

다양한 전문가로 구성된 이 조직은 시민의 문화활동과 도시홍보활동, 교육활동, 주민지원활동과 같은 다양한 커뮤니티디자인을 전담하는 조직으로 행정과 기업의 후원으로 유지되고 있다. 또한 다양한 수익사업도 동시에 검토하여 지속가능한 지원조직으로 확대시키기 위한 준비도 시작하고 있다. 보다 전문적으로 동시에 지속적으로 운영가능한 형태의 커뮤니티디자인 조성기구의 역할을 하고 있는 것이다.

이러한 움직임은 츠쿠바つくば 신도심에서 활발하게 전개되고 있는데 여

1 _ 가시와노하의 모든 활동을 조율하는 기구 UDCK(Urban Design Center Kashiwanoha)
2 _ 가시와노하의 교류도시를 만들기 위한 도시구상 개념도
3 _ 츠쿠바 학원도시역 주변의 커뮤니티형 주택 – 자연스러운 개성이 있으면서도 통일감을 가지고, 공공
　　의 공간을 나누도록 만들어지고 있다.

기서는 보다 특색 있는 수도권 외곽 신도심을 만들기 위해 전원과 조화된 공동운영형 공동체를 구상하고 있다. 특징적으로 사적인 부분과 공적인 영역을 공존하게 하여 공적인 부분에서 주민들의 자연스러운 교류가 이루어지도록 하고, 사적인 영역에서는 개인의 프라이버시가 존중되도록 하고 있다. 이러한 과정에서 지역의 새로운 문화를 자연스럽게 만들어가고 있으며, 다양한 공동체 문화활동이 이러한 활동을 가속화시키는 구조로 이루어져 있다. 이러한 활동을 지지하는 다양한 문화활동, 생활잡지 등의 발행과 홍보활동도 지속적으로 이루어지고 있는데, 이러한 활동을 통해 복잡한 도심과는 다른 '츠쿠바 스타일'이라는 이 지역만의 정체성, 친환경에 기반한 새로운 라이프스타일을 점차 형성시켜 나가고 있다. 최근에는 츠쿠바 방식의 사고를 확대시키기 위해 @tsukubais이라는 트위터 계정을 운영하고 있다.

　이렇게 다양한 사람들이 모인 새로운 도시에서 도시의 잠재력을 키워나가는 것은 생각보다 쉬운 일이 아니다. 물리적인 환경만으로 되는 것이 아니고 도시의 활력을 이끄는 중심에 사람의 생각과 그 생각을 키워내는 다양한 참여가 시작과정에서부터 필요한 것이다. 가시와노하와 츠쿠바 신도심의 사례는 새로운 도시에서 공감의 도시에 맞는 새로운 삶의 방식 문화가 형성 을 다양하게 시도하며 가볍지 않은 충고를 우리에게 던진다.

　'50년 후의 도시를 생각하며, 문화로부터 도시를 가꾸어나간다'라고.

Community Design

참고자료

시흥시 희망마을만들기 조례안

워크숍의 유용한 도구들

시흥시 희망마을만들기 조례안

본 조례는 행정에서의 본격적인 마을만들기 사업을 추진하기 위한 근거를 마련하기 위해 수립된 것이다. 조례는 단순하고 명확하면 더욱 좋으며 구체적인 사업을 추진하기 위한 근거가 된다. 지역의 특성에 맞추어 내용과 양을 조정하는 것이 바람직하다.

시흥시 희망마을만들기 조례

제정 2010. 1 . 1 조례 제1098호

제1장 총칙

제1조(목적) 이 조례는 시의 주민자치기능을 강화하고, 지역공동체 복원·형성을 도모하며 주민 스스로 살기 좋은 지역으로 만들기 위한 시흥시 희망마을 만들기 사업을 효율적으로 추진하는 데 필요한 사항을 규정하는 것을 목적으로 한다.

제2조(정의) 이 조례에서 사용하는 용어의 뜻은 다음과 같다.

1. '마을'이란 일상생활 환경권인 동네의 개념으로 통, 반까지 포함하는 공간개념과 공동체, 문화 등과 같은 사회적 개념을 총칭한다.
2. '희망마을'이란 자연과 인간 그리고 문화가 함께 어우러진 살기 좋은 지역공동체를 말한다.
3. '희망마을만들기'란 주민 스스로가 마을의 주인으로 거듭나고, 주민 간에 더불어 살아가는 지역공동체를 만들어가기 위한 모든 활동을 말한다.
4. '희망마을만들기주체'란 마을만들기를 시행하는 자발적 주민조직을 말한다.

제3조(기본이념) 주민과 시는 다음 각 호의 기본이념을 토대로 하여 희망마을만들

기(이하 "마을만들기"라 한다)를 추진하여야 한다.

　　1. 마을만들기는 모든 주민의 인권과 존엄성에 기초한다.

　　2. 마을만들기는 주민과 마을, 행정의 상호 신뢰와 연대의식을 바탕으로 한다.

　　3. 마을만들기는 주민과 마을의 개성을 살리고, 문화의 다양성을 존중한다.

　　4. 마을만들기는 환경과의 조화와 차세대와의 공영을 지향한다.

제4조(주민 및 시의 책무) ① 주민은 마을만들기를 추진함에 있어서 스스로 책임과 역할을 인식하고 참여하며 적극 노력하여야 한다.

　② 시장은 마을만들기를 적극 장려하며 필요한 조사와 연구, 마을만들기의 추진에 관한 주민의식 제고 및 주민참여 방안을 강구한다.

제5조(마을만들기 주체의 책무) 마을만들기 주체는 안전하고 쾌적한 환경의 마을이 되도록 스스로 노력해야 하며, 또한 주민과 시의 의견을 충분히 반영하여야 한다.

제2장 희망마을만들기

제6조(사업비 지원 및 대상) 시장은 주민이 주도하는 다음 각 호 어느 하나에 해당하는 사업에 대하여 예산의 범위 내에서 사업비를 지원할 수 있다.

　　1. 희망마을만들기 공모사업 등

　　2. 그 밖에 시장이 적합하다고 인정하는 마을만들기에 관한 사업

제7조(사업신청) 희망마을만들기 주체는 사업계획을 신청할 때에는 관할동장과 협의 후 시장에게 제출하여야 한다.

제8조(지도·감독 등) 시장은 마을만들기 주체에 대하여 추진사항 등을 조사 또는 자료제출을 요구할 수 있다.

제9조(예산의 반환) 사업비를 지원받은 자가 다음 각 호의 어느 하나에 해당되는 경우에는 즉시 반환하여야 한다.

　　1. 사업비를 목적 외에 사용할 때

　　2. 사업비를 수령하고 정당한 사유없이 3개월 이내에 집행하지 아니한 때

　　3. 법령 및 조례의 지원조건을 위반하였을 때

4. 허위 또는 부정한 방법으로 사업비를 지원받았을 때

제10조(포상) ① 시장은 마을만들기 추진에 현저한 공이 있다고 인정되는 개인 또는 우수마을에 포상 및 포상금을 지급할 수 있다.

② 제1항의 포상은 「시흥시포상조례」를 준용한다.

제3장 희망마을만들기위원회

제11조(설치) ① 마을만들기를 심의하고 발전적 방안을 연구하기 위하여 희망마을 만들기위원회(이하 "위원회"라 한다)를 둔다.

제12조(기능) 위원회는 다음 각 호의 사항을 심의한다.

1. 마을만들기의 추진계획 수립에 관한 사항
2. 마을만들기 신청사업에 관한 심의
3. 마을만들기 지원계획 수립 및 변경에 관한 사항
4. 마을만들기 사업결과의 분석·평가에 관한 사항
5. 마을만들기와 관련하여 시장이 회의에 부친 사항
6. 그 밖에 위원회가 필요하다고 인정하는 사항

제13조(구성 등) ① 위원회는 위원장 1인, 부위원장 1인을 포함한 15인 이내의 위원 으로 구성한다.

② 위원은 다음 각 호의 어느 하나에 해당하는 사람 중에서 시장이 임명 또 는 위촉한다.

1. 업무담당국장
2. 주민자치·도시정책·문화공보·도시개발업무 담당과장 각 1인
3. 시의원 2인
4. 마을만들기에 관한 풍부한 경험과 식견을 갖춘 사람

③ 위원장은 부시장으로 하며, 부위원장은 위원 중에서 호선하되, 공무원 이 아닌 자 중에서 선출하여야 한다.

④ 공무원이 아닌 위원의 임기는 2년으로 하되 1회에 한하여 연임할 수 있 으며, 보궐된 위원의 임기는 전임자의 남은 임기로 한다.

제14조(위원장의 직무 등) ① 위원장은 위원회를 대표하고 위원회의 직무를 총괄 한다.

② 부위원장은 위원장을 보좌하며, 위원장이 부득이 한 사유로 그 직무를 수행할 수 없는 경우 그 직무를 대행한다.

제15조(간사 등) 위원회는 간사와 서기 각 1인을 두되, 간사는 업무담당 주사가 되며 서기는 업무담당자가 된다.

제16조(해촉) 시장은 위원이 다음 각 호의 어느 하나에 해당하는 사유가 있는 때에는 임기 전이라도 해촉할 수 있다.

　　　1. 질병이나 그 밖에 사유로 임무를 수행하기 어려운 경우

　　　2. 위원 스스로 사퇴를 원하는 경우

　　　3. 사회적 물의를 일으킨 경우

제17조(회의) ① 위원회의 회의는 정기회와 임시회로 구분하며 정기회는 연 2회 개최하고 임시회는 다음 각 호 어느 하나에 해당하는 경우에 개최한다.

　　　1. 시장 또는 위원장이 회의개최가 필요하다고 인정하는 경우

　　　2. 위원 1/3 이상이 회의개최를 요구한 경우

　　② 위원회의 회의는 재적위원과 반수의 출석으로 개의하고 출석위원과 반수의 찬성으로 의결한다.

제18조(회의록) 위원회의 간사와 서기는 회의록을 작성하여 비치하여야 한다.

제19조(수당 등) ① 위원회의 위원에 대하여는 예산의 범위에서 「시흥시위원회실비변상조례」가 정하는 바에 따라 수당과 여비를 지급할 수 있다. 다만, 소속 공무원인 위원이 그 소관업무와 직접적으로 관련되어 위원회에 출석하는 경우에는 그러지 아니하다.

제20조(준용) 이 조례에 따라 지급되는 사업비의 교부방법 및 집행 등에 관하여는 「시흥시보조금관리조례」를 준용한다.

제21조(규칙) 이 조례의 시행에 관하여 필요한 사항은 규칙으로 정한다.

부칙

이 조례는 공포한 날부터 시행한다.

워크숍의 유용한 도구들

다른 사람들과 같이 호흡하고 생각차를 좁히며 방향을 찾고자 할 때 워크숍은 효과적인 방식이다. 최근에는 더욱 진보되고 다양한 워크숍 도구들이 등장하고 있으며, 이러한 도구들의 적절한 활용은 원활한 진행을 위한 필수적인 요소가 되었다.

다양한 참여주체와 즐거운 분위기		다양한 주체가 동참하도록 하고 즐거운 분위기로 진행한다. 사람이 많은 곳에서 어려운 질문을 무리하게 던지지 말아라. 대안을 고려하지 않은 질문에 대해 쉽게 대답할 수 있는 사람은 많지 않다. 모여서 얻을 수 있는 장점에 주목하자.
함께 걸으며 문제점 찾기		문제를 직접적이고 명확하게 이해하는 데 도움이 된다.
각자의 노트		모든 내용을 구체적으로 기록하게 하라. 찰나의 기억은 사라지기 쉽지만 기록을 해두면 현황이 정확한 데이터로 남게 된다.

휴대폰 또는 휴대용 카메라		최근의 휴대폰은 그 자체가 좋은 기록매체가 된다. 차트로 구체적인 내용을 정리하면 보다 효과적이다.
사진으로 조사결과를 정리		조사결과를 정리하고 내용을 공유한다. 서로가 같은 내용과 다른 내용을 비교함으로써 전체적인 의견을 조율할 수 있다. 화이트보드나 칠판이 있으면 좋고 야외에서는 이젤과 같은 도구가 있으면 효과적이다.
즉석 프린트		저렴한 가격에 최고의 화질을 얻을 수 있는 고해상도 즉석 프린트가 많다. 조사결과를 현장에서 프린트하면 시각적으로 알기 쉽게 정리할 수 있다. 그림도 필요하지만 손 쉬운 도구는 많을수록 좋다.
다양한 필기도구들		색연필과 포스트잇, 접착용 테이프, 마커펜 등을 준비하여 언제라도 자신들의 의사를 표현할 수 있도록 한다.

지도와 투명종이	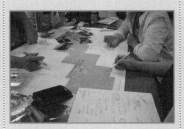	현장의 지도와 트레싱지와 같은 투명한 종이는 다양한 의견을 즉석에서 기록할 수 있도록 하며, 투명종이만 교체하면 새로운 의견의 전개가 가능하다.
효과적인 장소		장소에 구애받지 말라. 어디든 책상과 적당한 의자만 있으면 워크숍은 가능하다. 최대한 현장에서 가깝게 현장의 풍경을 볼 수 있는 곳이 유리하다.
정리한 내용 발표		정리된 내용은 지역 리더가 발표하도록 한다. 조력자들은 최대한 관여하지 않는 것이 좋다. 자신감을 가지고 자신의 의견을 피력하도록 격려와 조언을 아끼지 않아야 한다. 단 대안 없는 비판과 어려운 용어의 사용은 금해야 한다.
지역의 잡지와 참고문헌		지역과 장소를 이해할 수 있는 모든 자료를 동원한다. 좋은 요리는 최고의 식자재에서 만들어 진다는 것을 명심하자.

멋진 지도		모든 의견들은 최종적으로 정리되어야 한다. 그리고 문제점과 과제에 대해서도 정확히 전달되어야 하며, 향후의 구체적인 일정도 공유되어야 한다.
자료의 전시와 발표		정리된 자료는 구체적인 디자인 안으로 정리되어 주민들의 구체적인 성과로 남게 한다. 그리고 다시 새로운 활동전략으로 이어지게 한다.
홈페이지와 카페 등으로 정보 공유		지속적인 활동이 가능하도록 무료의 온라인 사이트를 개설한다. 본인이 하기 어려우면 자녀들의 도움을 구하라. 자신이 할 수 있는 일에만 집중하는 것도 기술이다.

이 외에도 우리 주변에는 효과적인 도구와 방법, 사람들의 지혜가 넘치고 있다. 스스로 모든 것을 할 수 없다면 같이 하고, 즐겁게 하고, 효과적인 방법을 찾아야 한다. 그리고 그 결과를 공유하면 더욱 풍성한 공감을 얻을 수 있다. 공감의 도시를 만드는 것은 가깝고 쉬운 일에서부터 시작된다는 평범한 진리를 잊지 말아라.

이 책을 마치며

　이 책은 일본과 한국에서 10년 정도의 짧은 기간 동안 공감의 공동체를 만들기 위해 뛰어다녔던 나의 경험과 생각을 정리한 것이다. 그 외에도 국외에서 보다 오랫동안 추진해 온 의미 있는 활동들도 있었지만 대다수 서적과 짧은 기간의 방문을 통해 접한 내용이라 본 책에 실지는 않았다.

　우리 도시가 확장되고 발전되면서 많은 사람들이 도시의 풍요로움의 혜택을 누리고 있지만 그만큼 차별과 소외는 커져 가고 있으며, 정보화가 진전될수록 사람이 사람에게 위로받기보다는 가상의 세계에서 익명의 누군가에게 위로받거나 또는 고립된 자아에게 만족하도록 하는 분위기가 확산되고 있다. 눈에 보이지 않는 세계화와 다양화에 따른 공동체 붕괴의 위기는 더욱 심각해지고 있어 이제 우리가 왜 사람이고 모여 살아야 하는가에 대한 근본적인 물음이 필요한 시기가 아주 가까워졌다고 할 수 있다. 그 속에서 우리의 미래는 공감에 기반을 둔 공동체의 회복을 통해 자율적인 통제권을 가질 때 가능하다는 것이 이미 설득력을 얻어 가고 있으며, 그에 따른 공감의 기술과 경험을 쌓기 위한 발걸음이 요구되는 시대가 되고 있다. 물론 이것은 이전과 다름 없으며 최근 보다 절실한 문제가 되었을 뿐이다.

　그럼에도 우리의 공동체가 이러한 공감에 기반을 두고 형성되어가고

있는가라고 물음을 던졌을 때는 그 누구도 긍정적인 반응을 하기 힘들 것이다. 불과 몇 년까지 우리의 도시는 공동체를 배제시킨 확장과 개발의 이익에 찬사와 환호를 보내왔었고 그 물질적 이익 앞에 손쉽게 이웃을 내던진 사례가 많았기 때문이었다. 지역의 가치와 긍지는 대다수 물질적인 또는 권위가 기준이 되었고, 그러는 사이에 우리의 이웃과 가족은 조금씩 멀어지고 있었던 것이었다. 또한 그러한 관계를 찾기 위한 활동들이 지속적으로 있어 왔지만 여전히 행정의 틀 안에서 규칙적으로 움직이는 경향이 강했다. 물론 시도하지 않는 것보다는 시행착오를 하며 넘어지고 절룩거리더라도 한걸음씩 나아가는 것이 좋다. 최소한 미래를 두들겨 볼 수는 있기 때문이다.

우리 도시의 미래는 예측 불가능한 것 투성이이다. 다문화와 세계화는 더욱 가속화되고 있으며, 남북관계와 국제적 질서의 재편과 같은 국제적인 역학관계의 영향도 커지고 우리 사회 내부의 양극화와 불안감의 위협도 더욱 거세질 것이다. 20년 후면 지금과 전혀 다른 공동체 구성원들의 다른 환경 속에서 우리의 내일을 맞이해야 하는 상황이 일어날 것이고, 그것은 지금 예측하는 것보다 더 혼란스러운 상황일 수 있다. 지금 우리가 공감의 도시를 만들기 위한 활동을 전개해 나가야 하는 궁극적인 이유가 거기에 있다. 단순히 경제적인 이익공동체를 만드는 것도 아니고, 마을의 환경미화를 하는 것에 목적이 있는 것도 아니며, 소외된 사람들의 일자리를 만드는 것에 궁극적 목적이 있는 것도 아니다. 우리의 사회에서 지역과 사람 관계에 뿌리를 둔 생활과 문화의 터전을 만들어 보다 좋은 환경에서 살아가기 위함이다. 미약한 내용이지만 그것을 위한 사람과 공간을 만들어나갈 기본적인 방법을 고민해 보자는 것이 이 책의 실

제 의도이다.

사람이 물질을 통해서 많은 것을 얻을 수 있어도 실제로 사람을 사람답게 만드는 것은 자신에 대한 긍지와 믿음이다. 도시도 마찬가지이다. 외부적 환경이 아무리 변하더라도 도시의 긍지에 바탕을 두고 배려를 기반으로 다양성을 받아들이고 자율적인 경쟁력을 가지게 되면 쉽사리 쇠퇴하거나 붕괴되지 않는다. 역사 상 위대한 문명을 보더라도, 그 문명이 붕괴된 것은 내부의 부패가 원인이었지 외부의 다양성은 오히려 문화를 풍요롭게 했다는 것을 알 수 있다.

도시의 체질을 근본적으로 바꾸기 위한 움직임으로부터 공감의 도시는 시작된다. 기득권을 버리고 폭넓은 이해의 장을 만들고 민주적인 절차를 만들어나가는 작업은 쉽지 않다. 그러나 그러한 도시만이 역사 속에 살아남았으며 이미 전 세계의 많은 곳에서 많은 사람들이 그러한 도시를 만들기 위해 꿈틀거리고 있다. 그 '이종異種'이 새롭게 뿌리를 내릴 때 우리 도시의 새로운 희망도 자리를 잡게 될 것이다. 이를 위해서는 시민은 물론, 행정과 전문가를 망라한 모든 사람들의 끊임 없는 시도와 모험이 요구되며 단순한 형식적 진행보다 도시의 생존을 건 사투가 벌어져야 할 것이다.

공감은 협상과 협의를 기본으로 하지만 모든 것을 다 수용하는 것이 진정한 의미는 아니다. 보다 도시에 적합한 내용을 서로 간의 배려와 통섭을 통해 모아가고 그것이 하나의 가치가 되었을 때 공감의 틀이 만들어진다. 그 기나 긴 모험의 출발점에 우리는 이제 서 있다. 아니 이미 육지에서 많이 멀어진 것일 수도 있다. 그 종착점이 어디인지 알 수 없어도 명확한 것은 하나 있다. 우리는 더 좋은 땅을 얻기 위해 노를 저어가야

하고 그것을 한 배에 탄 사람들과 같이 해야 한다는 것이다. 그것에 대한 믿음을 가지는 순간 공감의 도시, 공감의 커뮤니티는 우리 안에 자리 잡고 있는 것이다.

그리고 그 해답은 여전히 실천의 현장에 있다.

참고문헌

이 책을 만드는 데 많은 참고를 한 저서들입니다. 보다 섬세한 기술적인 부분은 다음의 저서를 참고해 주시길 바랍니다.

1. 커뮤니티 참여디자인 방법론. 헨리 사노프 저. 태림문화사. 1990.
2. 로버트 루트번스타인·미셸 루트번스타인 공저, 『생각의 탄생』, 에코의 서재, 1999.
3. 마치즈쿠리의 실천. 타무라 아키라 저. 이와나미신서. 1999.
4. 작은 실험들이 도시를 바꾼다. 박용남. 시울. 2006.
5. 시민이 참가하는 마치즈쿠리. 아사 아쓰시 외 공저. 한울아카데미. 2007.
6. 마을만들기와 도시경관. 다무라 아키라 저. 형설. 2008.
7. 커뮤니티 플래닝 핸드북. 닉웨이츠 저. 이석현 외 역. 미세움. 2008.
8. 창조도시를 디자인하라. 사사키 마사유키 외 공저. 이석현 역. 미세움. 2010.
9. 갈등 해결의 구루, 더들리 위크스 박사의 갈등 종결자. 더들리 위크스 저. 커뮤니케이션북스. 2011.
10. 우리마을 만들기. 김기호 외 공저, 나무도시. 2012.
11. 커뮤니티디자인. 야마자키 료 저. 안그라픽스. 2012.